和色の見本帳
わいろ

慣用色名からの配色イメージと金銀色掛け合わせ

ランディング 著

技術評論社

本書に掲載した会社名、プログラム名、システム名、CPUなどは一般に各社の商標または登録商標です。本文中ではTM、®は明記していません。
本書に掲載している画像の一部は、Shutterstock.comのライセンス許諾により使用しています。

※本書のすべての内容は、著作権法上の保護を受けています。著者、発行者の許諾を得ずに、無断で複写、複製することは禁じられています。

はじめに

　昨年、短歌の世界に少しだけ触れる機会がありました。そのときにとても気になったのが、色の名前です。日本の色には美しい名前がたくさんあります。短歌の世界ではその名前を使って色を表します。しかし、名前が表す色は、それを指し示す具体的なものがなければ漠然としたイメージしかなく、人によって思い描いている色と名前に差異があるこということがわかってきました。

　そんなとき、本書「和色の配色」の企画が持ち上がりました。当初は、思いつく色の名前などを上げてみたのですが、日本の色の名前はたくさんありすぎて、取捨選択に悩みました。また、「和色」をどう定義するのかも考えさせられました。そこで、公的な基準としてJISで定義されている「慣用色名」を調べてみたのです。「慣用色名」には、日本語の名前（和名）と外国語由来のカタカナの名前があります。和名の色は、いわゆる日本の伝統色ではありません。古来からある色の名前の他に、近代から使われ始めた色の名前も加えられています。JISは、工業製品の規格のため、印刷やWebでは使いにくい色の指定方法でしたが、わかりやすく、公の規格であることから、この慣用色名の和名を使うことにしました。

　本書では、慣用色名（和名）をキーワードとして、イメージに合った写真を使い、その中で使われている色を抽出し、慣用色名（和名）のカラーをメインカラーとして色を配色しています。なお、色をイメージするための写真には、Shutterstock.comの写真を使わせていただきました。

　最近ではプロに限らず、一般の方もWebページなどを制作するにあたって色を指定することがあるかと思います。そんなときに参考にしていただければ嬉しく思います。

　また、本書では、商用印刷用の実際に印刷してみないと効果がわかりにくい、金銀との掛け合わせのカラーチャートを掲載しています。金銀色を網掛けにすることは技術的に難しいのですが、プロセスカラーを掛け合わせることで、より豊かな色を作り出せるようになります。本書ではCMYKの基本色に加え、慣用色名（和名）の掛け合わせチャートも掲載していますので、デザインワークの参考にしていただければと思います。

2016年4月

著者

本書の読み方

本書の構成

- Chapter 1 は、カラーに関する基本的な要素を説明しています。
- Chapter 2 は、本書のメインとなる章です。JIS で定義されている慣用色名（和名）をキーワードとして、それに合うイメージを掲載し、写真から色を抽出して、キーワードのカラー（メインカラー）と抽出した色のチップを配色しています。さまざまな用途で利用できるように、CMYK カラー、RGB カラー、Web カラーの 3 つの色の値を掲載しています。なお、本書での色の表現方法については、「本書での色の表現（17 ページ）」を参照してください。
- Chapter 3 は、商用印刷用の金銀（特色）と CMYK カラーの基本色や慣用色（プロセスカラー）の掛け合わせチャートを掲載しています。

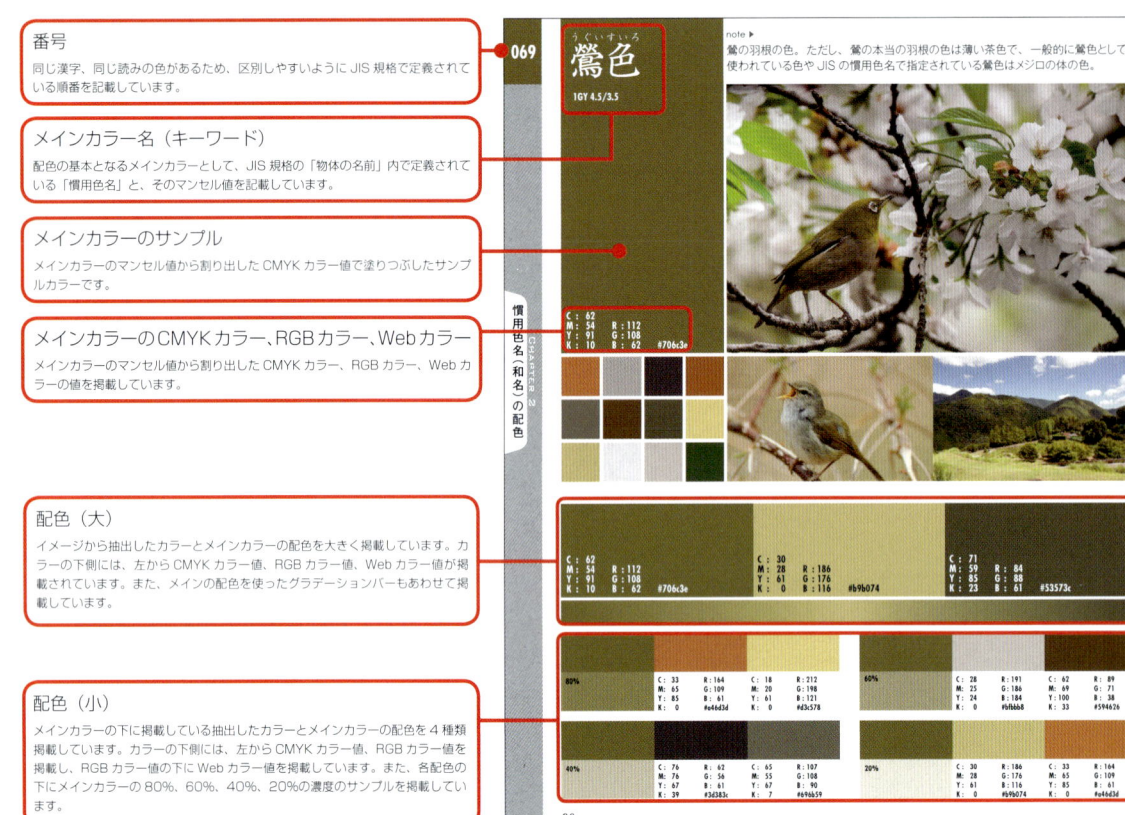

番号
同じ漢字、同じ読みの色があるため、区別しやすいように JIS 規格で定義されている順番を記載しています。

メインカラー名（キーワード）
配色の基本となるメインカラーとして、JIS 規格の「物体の名前」内で定義されている「慣用色名」と、そのマンセル値を記載しています。

メインカラーのサンプル
メインカラーのマンセル値から割り出した CMYK カラー値で塗りつぶしたサンプルカラーです。

メインカラーの CMYK カラー、RGB カラー、Web カラー
メインカラーのマンセル値から割り出した CMYK カラー、RGB カラー、Web カラーの値を掲載しています。

配色（大）
イメージから抽出したカラーとメインカラーの配色を大きく掲載しています。カラーの下側には、左から CMYK カラー値、RGB カラー値、Web カラー値が掲載されています。また、メインの配色を使ったグラデーションバーもあわせて掲載しています。

配色（小）
メインカラーの下に掲載している抽出したカラーとメインカラーの配色を 4 種類掲載しています。カラーの下側には、左から CMYK カラー値、RGB カラー値を掲載し、RGB カラー値の下に Web カラー値を掲載しています。また、各配色の下にメインカラーの 80％、60％、40％、20％の濃度のサンプルを掲載しています。

ページの見方

本書では、各 Chpater ごとに掲載されている内容が異なります。
ここでは、Chapter 2 のページを掲載します。
Chapter 3 については、168 ページを参照してください。

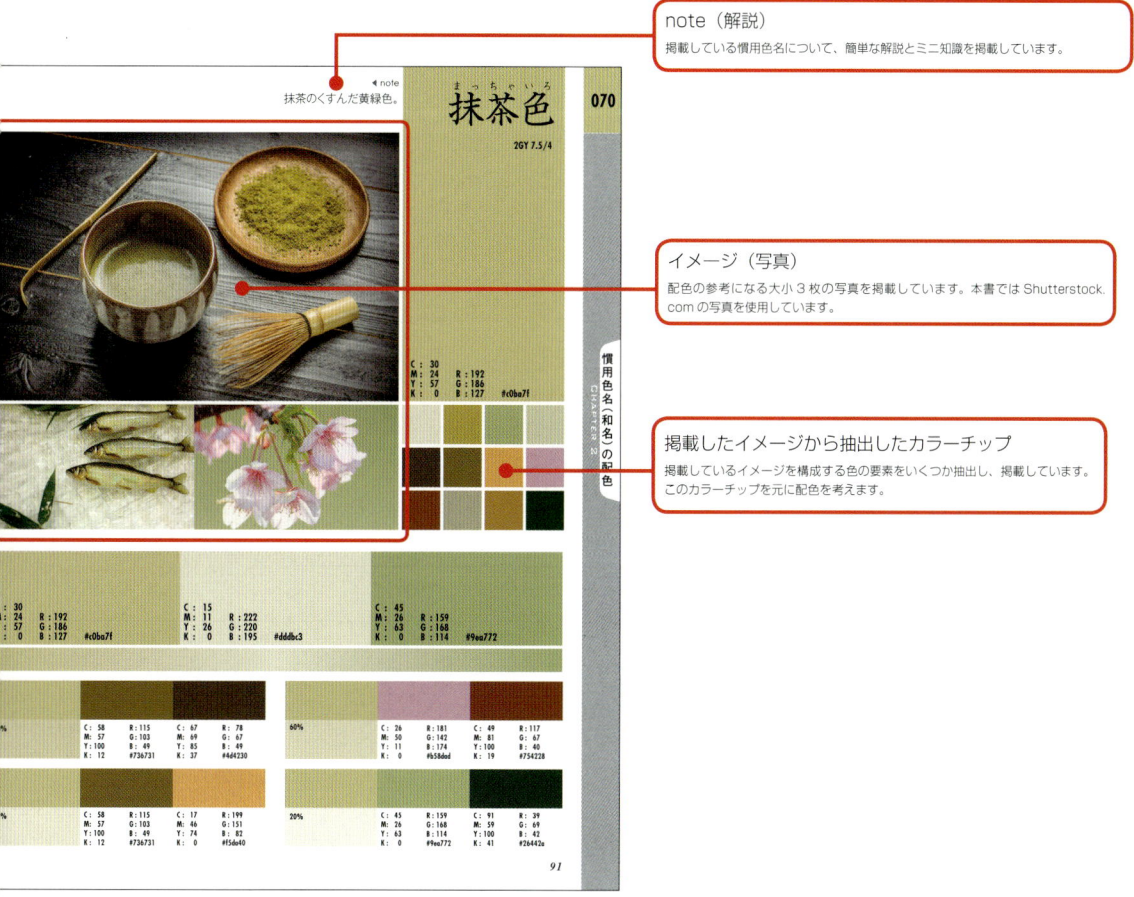

note（解説）
掲載している慣用色名について、簡単な解説とミニ知識を掲載しています。

イメージ（写真）
配色の参考になる大小 3 枚の写真を掲載しています。本書では Shutterstock.com の写真を使用しています。

掲載したイメージから抽出したカラーチップ
掲載しているイメージを構成する色の要素をいくつか抽出し、掲載しています。このカラーチップを元に配色を考えます。

CONTENTS

はじめに ... 3
本書の読み方 ... 4

Chapter 1
色と慣用色名の基礎知識 .. 12

色の三原色 .. 14
色の要素 .. 16
本書での色の表現 .. 17
慣用色名の基礎知識 .. 18

Chapter 2
慣用色名(和名)の配色 .. 20

001	鴇色	▶ ときいろ	22
002	躑躅色	▶ つつじいろ	23
003	桜色	▶ さくらいろ	24
004	薔薇色	▶ ばらいろ	25
005	韓紅	▶ からくれない	26
006	珊瑚色	▶ さんごいろ	27
007	紅梅色	▶ こうばいいろ	28
008	桃色	▶ ももいろ	29
009	紅色	▶ べにいろ	30
010	紅赤	▶ べにあか	31
011	臙脂	▶ えんじ	32
012	蘇芳	▶ すおう	33
013	茜色	▶ あかねいろ	34
014	赤	▶ あか	35
015	朱色	▶ しゅいろ	36
016	紅樺色	▶ べにかばいろ	37
017	紅緋	▶ べにひ	38
018	鉛丹色	▶ えんたんいろ	39
019	紅海老茶	▶ べにえびちゃ	40
020	鳶色	▶ とびいろ	41

6

CONTENTS

021	小豆色	▶あずきいろ	42
022	弁柄色	▶べんがらいろ	43
023	海老茶	▶えびちゃ	44
024	金赤	▶きんあか	45
025	赤茶	▶あかちゃ	46
026	赤錆色	▶あかさびいろ	47
027	黄丹	▶おうに	48
028	赤橙	▶あかだいだい	49
029	柿色	▶かきいろ	50
030	肉桂色	▶にっけいいろ	51
031	樺色	▶かばいろ	52
032	煉瓦色	▶れんがいろ	53
033	錆色	▶さびいろ	54
034	檜皮色	▶ひわだいろ	55
035	栗色	▶くりいろ	56
036	黄赤	▶きあか	57
037	代赭	▶たいしゃ	58
038	駱駝色	▶らくだいろ	59
039	黄茶	▶きちゃ	60
040	肌色	▶はだいろ	61
041	橙色	▶だいだいいろ	62
042	灰茶	▶はいちゃ	63
043	茶色	▶ちゃいろ	64
044	焦茶	▶こげちゃ	65
045	柑子色	▶こうじいろ	66
046	杏色	▶あんずいろ	67
047	蜜柑色	▶みかんいろ	68
048	褐色	▶かっしょく	69
049	土色	▶つちいろ	70
050	小麦色	▶こむぎいろ	71
051	琥珀色	▶こはくいろ	72
052	金茶	▶きんちゃ	73
053	卵色	▶たまごいろ	74

7

CONTENTS

054	山吹色	▶やまぶきいろ	75
055	黄土色	▶おうどいろ	76
056	朽葉色	▶くちばいろ	77
057	向日葵色	▶ひまわりいろ	78
058	鬱金色	▶うこんいろ	79
059	砂色	▶すないろ	80
060	芥子色	▶からしいろ	81
061	黄色	▶きいろ	82
062	蒲公英色	▶たんぽぽいろ	83
063	鶯茶	▶うぐいすちゃ	84
064	中黄	▶ちゅうき	85
065	刈安色	▶かりやすいろ	86
066	黄檗色	▶きはだいろ	87
067	海松色	▶みるいろ	88
068	鶸色	▶ひわいろ	89
069	鶯色	▶うぐいすいろ	90
070	抹茶色	▶まっちゃいろ	91
071	黄緑	▶きみどり	92
072	苔色	▶こけいろ	93
073	若草色	▶わかくさいろ	94
074	萌黄	▶もえぎ	95
075	草色	▶くさいろ	96
076	若葉色	▶わかばいろ	97
077	松葉色	▶まつばいろ	98
078	白緑	▶びゃくろく	99
079	緑	▶みどり	100
080	常磐色	▶ときわいろ	101
081	緑青色	▶ろくしょういろ	102
082	千歳緑	▶ちとせみどり	103
083	深緑	▶ふかみどり	104
084	萌葱色	▶もえぎいろ	105
085	若竹色	▶わかたけいろ	106

CONTENTS

086	青磁色	▶せいじいろ	107
087	青竹色	▶あおたけいろ	108
088	鉄色	▶てついろ	109
089	青緑	▶あおみどり	110
090	錆浅葱	▶さびあさぎ	111
091	水浅葱	▶みずあさぎ	112
092	新橋色	▶しんばしいろ	113
093	浅葱色	▶あさぎいろ	114
094	白群	▶びゃくぐん	115
095	納戸色	▶なんどいろ	116
096	甕覗き	▶かめのぞき	117
097	水色	▶みずいろ	118
098	藍鼠	▶あいねず	119
099	空色	▶そらいろ	120
100	青	▶あお	121
101	藍色	▶あいいろ	122
102	濃藍	▶こいあい	123
103	勿忘草色	▶わすれなぐさいろ	124
104	露草色	▶つゆくさいろ	125
105	縹色	▶はなだいろ	126
106	紺青	▶こんじょう	127
107	瑠璃色	▶るりいろ	128
108	瑠璃紺	▶るりこん	129
109	紺色	▶こんいろ	130
110	杜若色	▶かきつばたいろ	131
111	勝色	▶かちいろ	132
112	群青色	▶ぐんじょういろ	133
113	鉄紺	▶てつこん	134
114	藤納戸	▶ふじなんど	135
115	桔梗色	▶ききょういろ	136
116	紺藍	▶こんあい	137
117	藤色	▶ふじいろ	138

CONTENTS

118	藤紫	▶ふじむらさき	*139*
119	青紫	▶あおむらさき	*140*
120	菫色	▶すみれいろ	*141*
121	鳩羽色	▶はとばいろ	*142*
122	菖蒲色	▶しょうぶいろ	*143*
123	江戸紫	▶えどむらさき	*144*
124	紫	▶むらさき	*145*
125	古代紫	▶こだいむらさき	*146*
126	茄子紺	▶なすこん	*147*
127	紫紺	▶しこん	*148*
128	菖蒲色	▶あやめいろ	*149*
129	牡丹色	▶ぼたんいろ	*150*
130	赤紫	▶あかむらさき	*151*
131	白	▶しろ	*152*
132	胡粉色	▶ごふんいろ	*153*
133	生成り色	▶きなりいろ	*154*
134	象牙色	▶ぞうげいろ	*155*
135	銀鼠	▶ぎんねず	*156*
136	茶鼠	▶ちゃねずみ	*157*
137	鼠色	▶ねずみいろ	*158*
138	利休鼠	▶りきゅうねずみ	*159*
139	鉛色	▶なまりいろ	*160*
140	灰色	▶はいいろ	*161*
141	煤竹色	▶すすたけいろ	*162*
142	黒茶	▶くろちゃ	*163*
143	墨	▶すみ	*164*
144	黒	▶くろ	*165*
145	鉄黒	▶てつぐろ	*165*

CHAPTER 3
金銀掛け合わせチャート ··· *166*
 チャートの見方 ··· *168*
 金（DIC620）とプロセスカラー（CMYK）との掛け合わせ ······ *169*
 金（DIC620）とプロセスカラー（慣用色）との掛け合わせ ······· *170*
 銀（DIC621）とプロセスカラー（CMYK）との掛け合わせ ······ *177*
 銀（DIC621）とプロセスカラー（慣用色）との掛け合わせ ······· *178*

APPENDIX
 慣用色名（和名）索引 ·· *185*

Chapter 1

色と慣用色名の基礎知識

このChapterでは、知っておきたいカラーの基本的な知識を解説しています。
また、本書で配色の基本にしている慣用色名（和名）やその色の表現方法、および、値の算出方法についても解説しています。

色の三原色 ▶ 14
色の基本的な解説です。
モニタ上などでの色表現に用いる「色光の三原色」と印刷物などで色表現する「色材の三原色」について解説します。

色の要素 ▶ 16
色相・明度・彩度といった色の要素について解説します。

本書での色の表現 ▶ 17
本書での色の表現について解説します。

慣用色名の基礎知識 ▶ 18
慣用色名について簡単に解説します。

色の三原色

人間の目に見える色は、基本となる3つの色を混ぜることによって表現することができます。
これを「色の三原色」といいます。
色の三原色には、「色光の三原色」と「色材の三原色」があります。このふたつの三原色の違いは、光を放射させて色を表現するのか、光を反射させて色を表現するのかというものです。
それでは簡単に説明しましょう。

色光の三原色

色光の三原色（光の三原色と呼ばれる場合もあります）は、RED（赤）、GREEN（緑）、BLUE（青）の3色の光を混ぜ合わせて表示しています。

これをそれぞれのカラーの頭文字をとって、「RGB」カラーと呼びます。

右図をみてくだい。青と緑の重なった部分がシアン、赤と青が重なった部分がマゼンタ、赤と緑が重なったところがイエローになっています。

そして、三色が重なった中央は白になります。このような混色の方法を「加法混色」といいます。

テレビ、モニタなどの色もこのようにRED（赤）、GREEN（緑）、BLUE（青）の光ビームを混ぜ合わせて色を表現しています。

TV映像やムービー、Webページなど、モニタ上で色を表現する場合はこの三原色を使います。

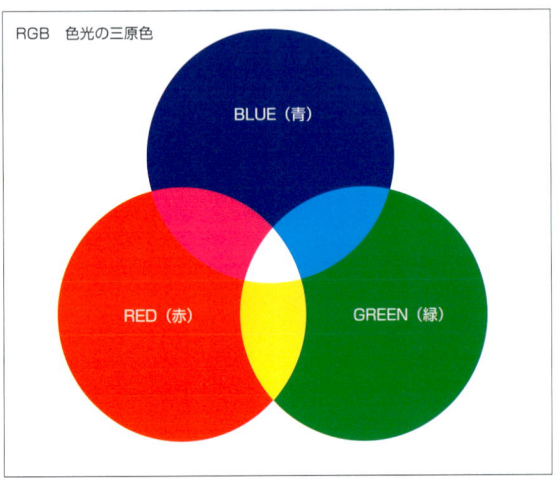

RGB 色光の三原色

色材の三原色

色材の三原色は、CYAN（シアン）、MAGENTA（マゼンタ）、YELLOW（イエロー）の3色を混ぜ合わせて色を表現します。この色は、光を反射することによって色として認識されています。

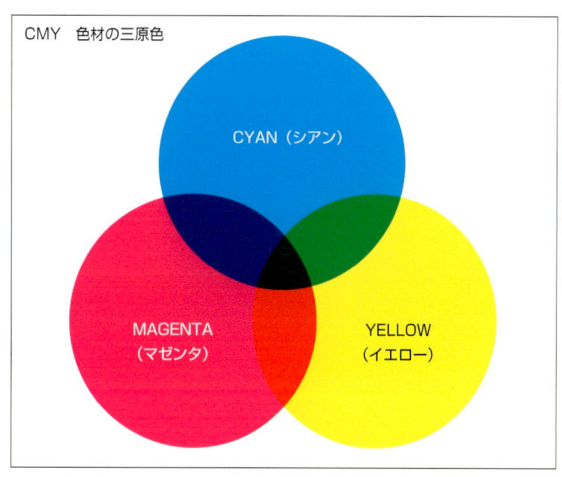

右図をみてください。シアンとマゼンタが重なったところは青、マゼンタとイエローが重なったところは赤、イエローとシアンが重なったところは緑になっています。そして、3色が重なった中央は黒に近い色になっています。このような混色の方法を「減法混色」といいます。

これは、絵の具を混ぜ合わせたときと同じ色の混ざり方です。印刷物など、紙に表現している色は、この色材の三原色を使って表現します。

色材の三原色では、この色の混ぜ合わせる分量を変えることによって、さまざま色を表現することになります。ただし、中央の黒は、黒に近い色で、黒ではありません。ですので、印刷物の場合は、この3色に「BLACK（黒）」を追加した4色で、色を表現します。この4色の頭文字をとって（BLACKの頭文字はBLUEと重なるので「K」で表す）、「CMYK」カラーと呼びます。

例えば、イエローとマゼンタを混ぜると赤になりますが、マゼンタを混ぜる割合を減らすと、黄色の成分が多くなり、オレンジになります。

15

色の要素

色の表現はいろいろありますが、一番わかりやすく、一般的なものが、色相・彩度・明度の3つの要素で表現する方法です。各要素について理解しておきましょう。

色相

色相は、色味を表現します。
太陽光をプリズムを通して分解すると表示される虹のようなきれいな色の帯を「スペクトル」といいます。このスペクトルの端と端をつなぎ合わせ、つなぎ目に色を追加したものが「色相環」です。
色の表現方法（マンセル表色系など）により、色相の作り方はいろいろありますが、一番わかりやすいのは、黄、赤、青の3色を基本として、黄色と赤、赤と青、青と黄の間にある色を生成していくという方法です。

この色相環の反対側にある色を「補色関係にある色」といいます。補色同士を配色すると、より色が鮮やかに見え、強調することができます。特に、赤と緑など、明度の近い色を配色すると、隣り合った部分がチカチカとする「ハレーション」が起こります。また、補色同士を混ぜ合わせると、グレー（無彩色）になることも覚えておきましょう。

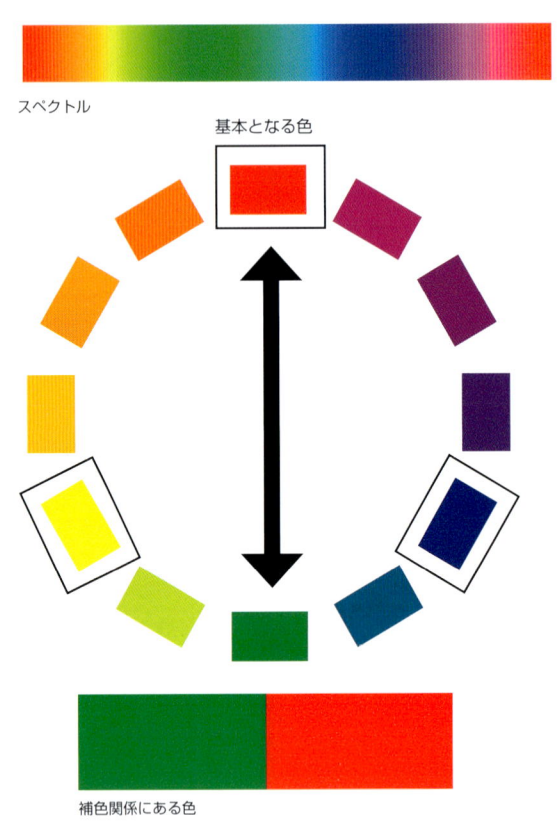

彩度

彩度は、色の鮮やかさを表現する要素です。色には、「有彩色」と「無彩色」があります。無彩色とは、完全な白と黒、そして、白から黒の中間にあるグレーのことをいいます。これに対して有彩色は、無彩色以外の色を指します。前述の色相環で表現している色は、純色といい、この色が一番彩度の高い色になります。
彩度は、この純色から黒までの色で表現されます。

■ 明度

明度は、色の明るさを表現する要素です。黒から白までの色で表現されます。白が最も明度が高く、黒が最も明度が低いことになります。純色から白へのグラデーションでも同じで、白が最も明度の高い色になります。

明度は色には関係なく、明るさだけの要素ですので、有彩色の明度がわかりにくくなりますが、色をグレースケールに置き換えてみるとよいでしょう。黄色が最も明度が高い純色になります。

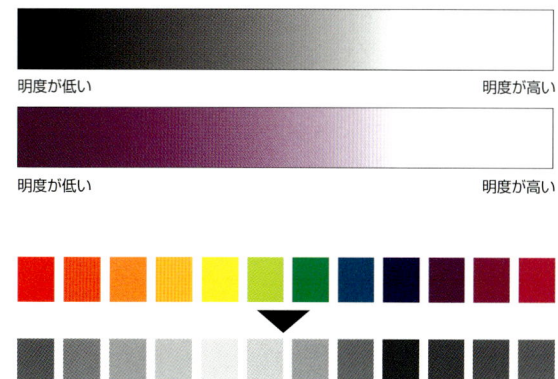

明度が低い　　　　　　　　　明度が高い

明度が低い　　　　　　　　　明度が高い

純色の明度は、無彩色に変換するとはっきりとわかる

本書での色の表現

本書の「Chapter 2」では、さまざまな用途でお使いいただけるように、印刷用のCMYKカラー、Webやモニタ上で色を表現するためのRGBカラー、そしてWebページ上での色の指定に使用するWebカラーの値を表示しています。これらの値は、色域によって値が変化します。

本書は、商用印刷物ですので、印刷用のCMYKカラーを基準とし、次のような色域を使って色を表現しました。マンセル値で指定された一部の色では、元の値（マンセル値）の色表現の都合上、RGBカラー値からCMYKカラー値を算出している場合もあります。

■ CMYKカラー値

本書では、印刷色の規格である「Japan Color 2001」を使って表現しています。

■ Webカラー値

RGBカラー値を16進数に置き換えて、表示しています。

■ RGBカラー値

本書では、CMYKカラーを、Adobe ACEというカラー変換エンジンを使って、Adobe RGBカラーの色域に変換してRGBカラー値を算出しています。異なるカラーエンジンや色域を使った場合、本書に記載されている値と異なりますので注意してください。

慣用色名の基礎知識

本書では、JISで定義されている「慣用色名」の中で和名の付いた色の配色を掲載しています。
ここで、まず「慣用色名」がどんなものなのかについて説明します。

JISとは

JIS（Japanese Industrial Standards：日本工業規格）は、日本国内の鉱工業におけるさまざまな製品に関連する物や製造、技術、その他を、標準化するための基準となるものです。工業標準化法により、日本工業標準調査会の審議を経て、制定されます。

「物体色の色名」

人間の目に見える物には色があります。
自分が見た色、思った色を他の人に伝える場合、印刷業界やWeb業界では、CMYK値や、RGBカラー値、Webカラー値などで、色を伝えますが、一般には、黄色、オレンジ色など、色の名前が使われます。
しかし、向日葵のような黄色、レモンのような黄色など、黄色にもいろいろな色があります。
こういった色を標準化し、色の表現や名前を統一させるために制定された規格が「JIS Z 8102:2001 物体色の色名」です。
慣用色名は、慣用的に使われている色の名前です。古くから使われているものもあれば、近代になってから使われ始めたものもあります。「物体色の色名」の「慣用色名」では、日本語由来の慣用色名（和色）147色、外国由来の慣用色名122色が定義されています。
本書の配色には、この規格の日本語由来の慣用色名（和色）147色（金銀を含む）を使っています。

慣用色名の表現について

印刷業界では、プロセス印刷の基準であるCMYKカラー値、特色印刷の場合は、DICカラーなど使用するインクの色見本で色を指示します。
JISは、主に工業製品に対する基準です。工業製品の色は、印刷業界でいう特色にあたります。ペンキの色見本や、塗料の色見本で色を指示し、独自の色を指定する場合は、JISの色の表示方法として制定された「JIS Z 8721（三属性による色の表示方法）」で、規格化されているマンセルカラーシステムが使われます。
「慣用色名」は、工業製品の規格ですので、色の定義もマンセルカラーシステムが使われています。

マンセルカラーとは

アメリカ人の美術教育者アルバート・マンセルによって作り出された、色の三属性（色相、明度、彩度）によって表現するシステムです。

色相
赤（R）、Y（黄）、G（緑）、B（青）、P（紫）の5色に分け、それをつなげた色相環で、それぞれの色の中間値の色、YR（黄赤）、GY（黄緑）、BG（青緑）、PB（紫青）、RP（赤紫）を作り、合計10色を基準の色相とし、さらにその色相間を10で分割した計100色相の色相環で表現しています。

明度
無彩色の中で最も明るい白を10とし、最も暗い黒を0として、その中間は1から9までの数値で表します。

彩度
彩度の表現はやや複雑です。無彩色を0として、彩度が高くなると数字が大きくなります。ただし、彩度は、明度が低いと下がり、色相によっても彩度が変わるため、色ごとに最大の彩度が異なります。

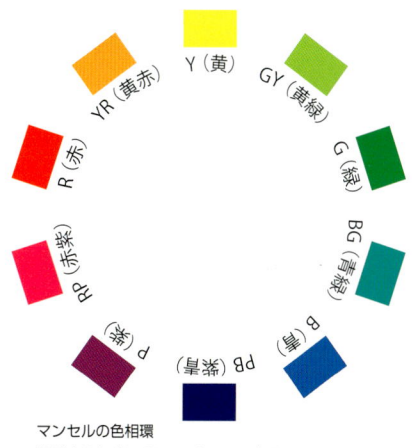

マンセルの色相環
印刷するためにCMYKカラーで表現していますので、実際のマンセルの色相環とは色が異なります。

マンセルカラーの色表記

マンセルカラーは、色の三属性の各数値を「色相 明度/彩度」に当てはめて表記します。
たとえば、P.143に掲載している「菖蒲色」のマンセルカラー値は「2.5P 4/3.5」ですが、これは色相が紫（P）2.5、明度が4、彩度が3.5の色になります。また、無彩色は明度（N）のみで表記します。つまり、P.156ページに掲載している「銀鼠」のN6.5は、無彩色の明度6.5になります。

本書でのマンセルカラー値の色の変換

マンセルカラーシステムでの色の指定は、マンセルカラーシステムのカラーチャートやカラーブックなどの色見本を共通のものとして、マンセルカラー値で指定します。マンセルカラー値は、マンセルカラーシステムの色見本であるカラーチャートやカラーブックでしか確認できません。そして、通常の紙の印刷での色指定でマンセルカラー値を使うことはありません。そのため、本書では慣用色名に指定されているマンセルカラー値を、擬似的にCMYKカラー値やRGB値に置き換えて色を表現しています。このため実際の色とは微妙に異なっている場合もあります。ご了承ください。

19

Chapter 2

慣用色名（和名）の配色

この Chapter では、JIS で定めらている慣用色名のうち、金、銀を除く、和色名の配色を掲載しています。

それぞれの色をイメージしやすいように、その色が使われているイメージや色の由来などのまめ知識を「note」に掲載していますので、参考にしてください。

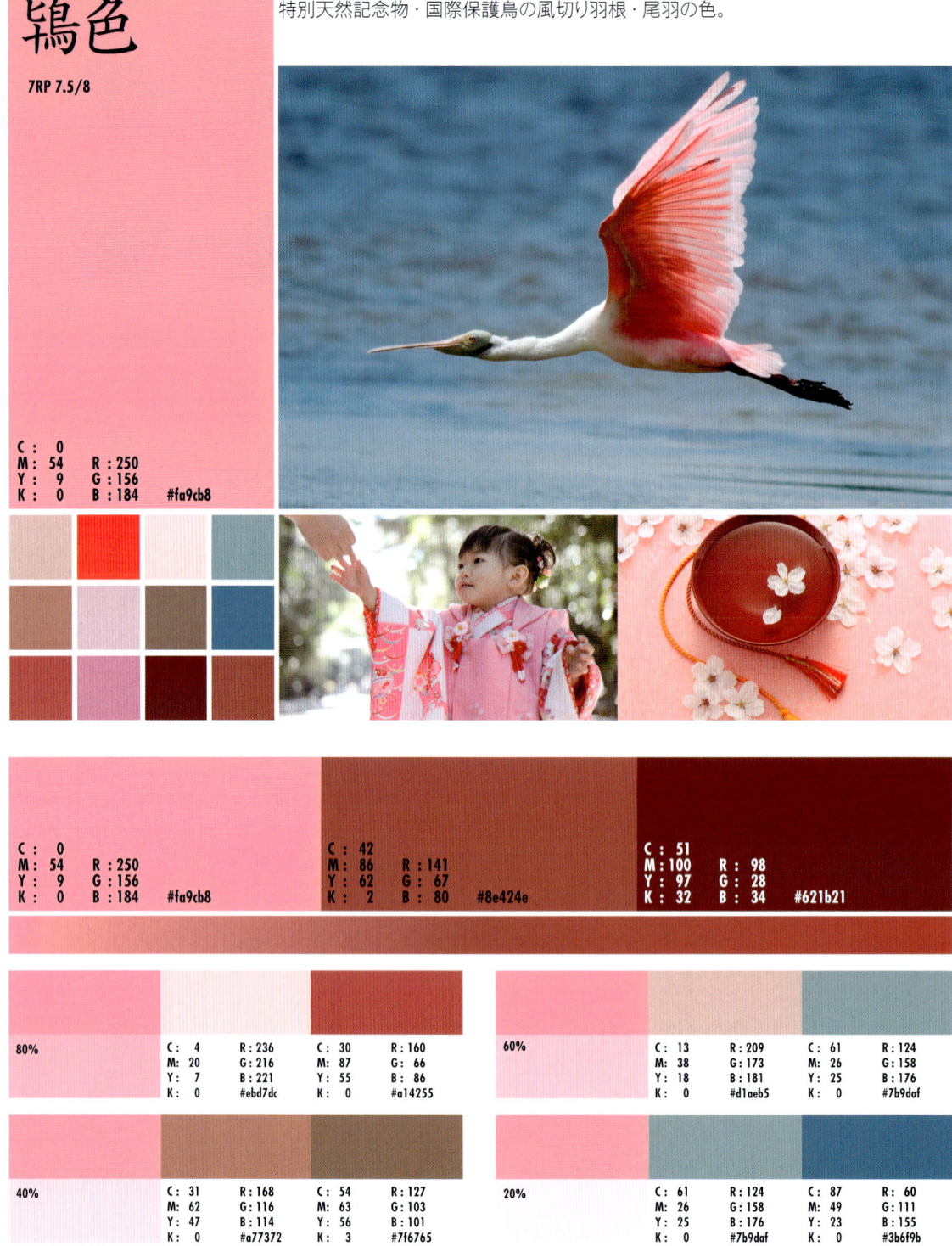

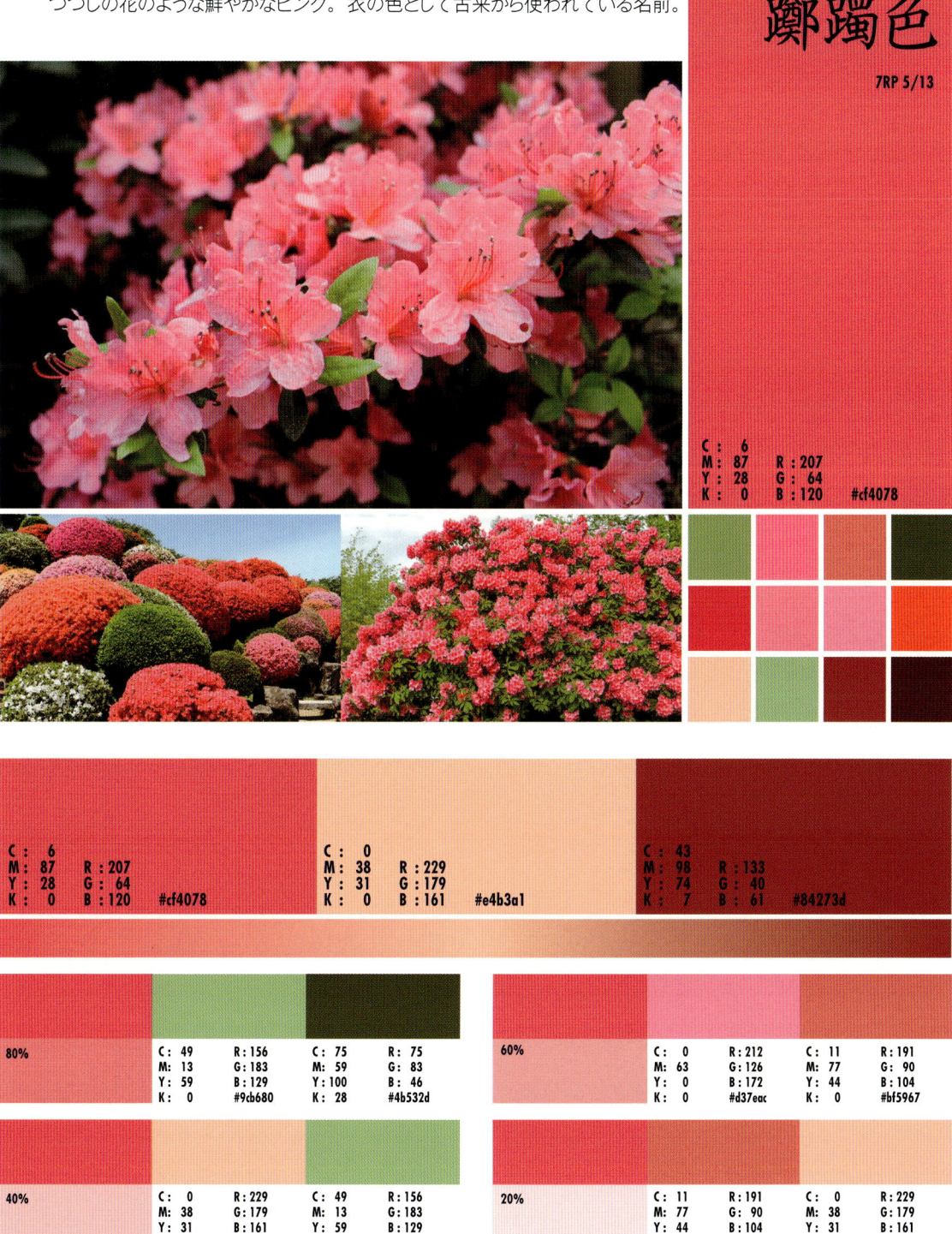

003

桜色
（さくらいろ）

10RP 9/2.5

note ▶
薄いピンクの桜の花びらの色。薄紅色と呼ぶこともある。

CHAPTER 2 慣用色名（和名）の配色

C: 0
M: 23 R: 251
Y: 7 G: 218
K: 0 B: 222 #fbdade

C: 0 M: 23 R: 251 Y: 7 G: 218 K: 0 B: 222 #fbdade	C: 15 M: 39 R: 205 Y: 20 G: 170 K: 0 B: 176 #cca8b0	C: 50 M: 100 R: 102 Y: 100 G: 29 K: 30 B: 33 #651c20

80%	C: 38 R: 160 M: 53 G: 130 Y: 38 B: 134 K: 0 #a08186	C: 61 R: 119 M: 49 G: 124 Y: 34 B: 142 K: 0 #777b8d	60%	C: 15 R: 211 M: 30 G: 185 Y: 45 B: 144 K: 0 #d3b98f	C: 23 R: 176 M: 73 G: 97 Y: 77 B: 66 K: 0 #af6042
40%	C: 19 R: 183 M: 69 G: 106 Y: 32 B: 127 K: 0 #b66a7e	C: 36 R: 152 M: 84 G: 72 Y: 69 B: 73 K: 1 #984943	20%	C: 15 R: 211 M: 30 G: 185 Y: 45 B: 144 K: 0 #d3b98f	C: 34 R: 172 M: 43 G: 147 Y: 87 B: 66 K: 0 #ac9342

24

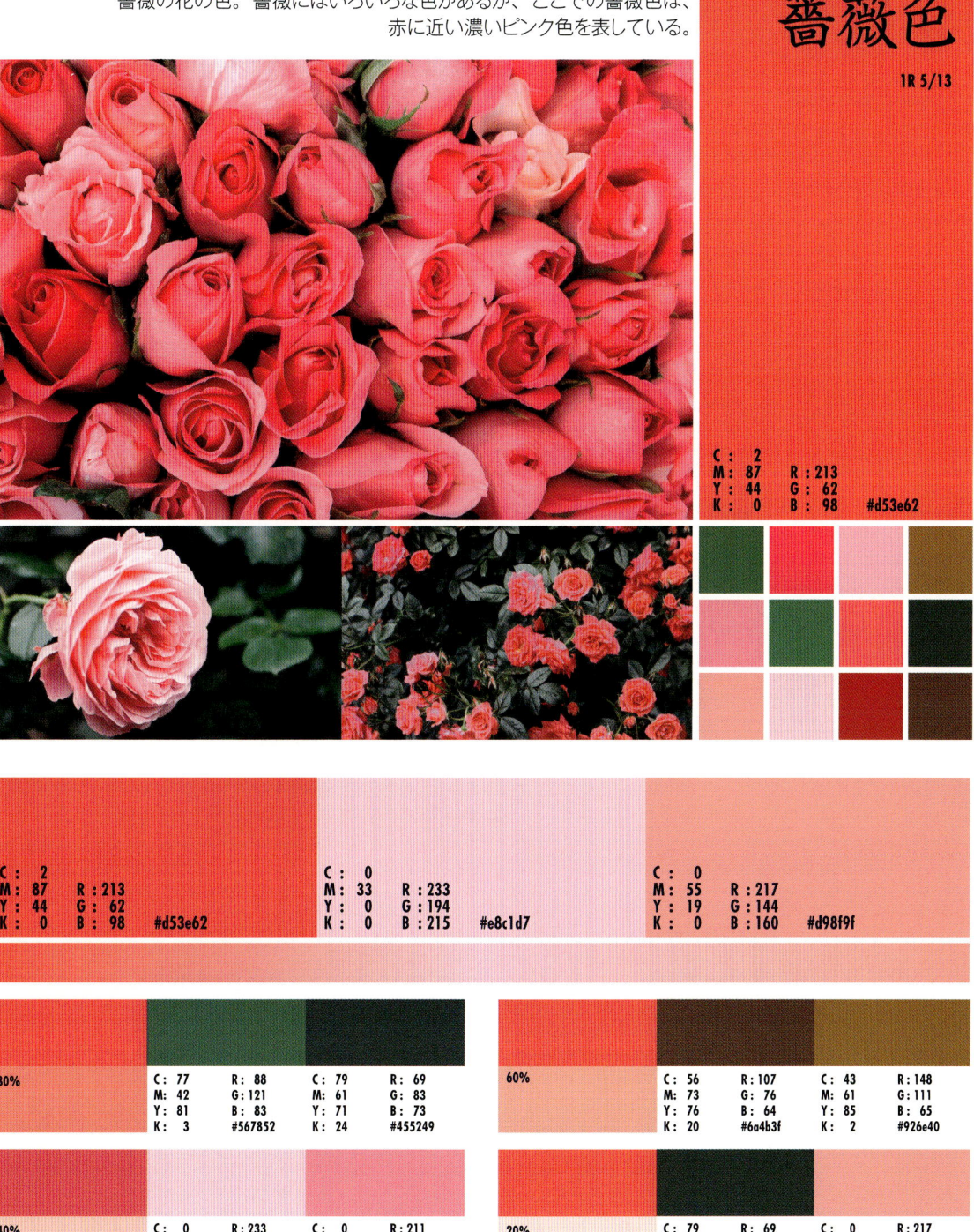

005 韓紅 (からくれない)

1.5R 5.5/13

note ▶ 韓から渡来した紅という舶来の紅の色。古今和歌集でも歌われている古来からある色の名前。

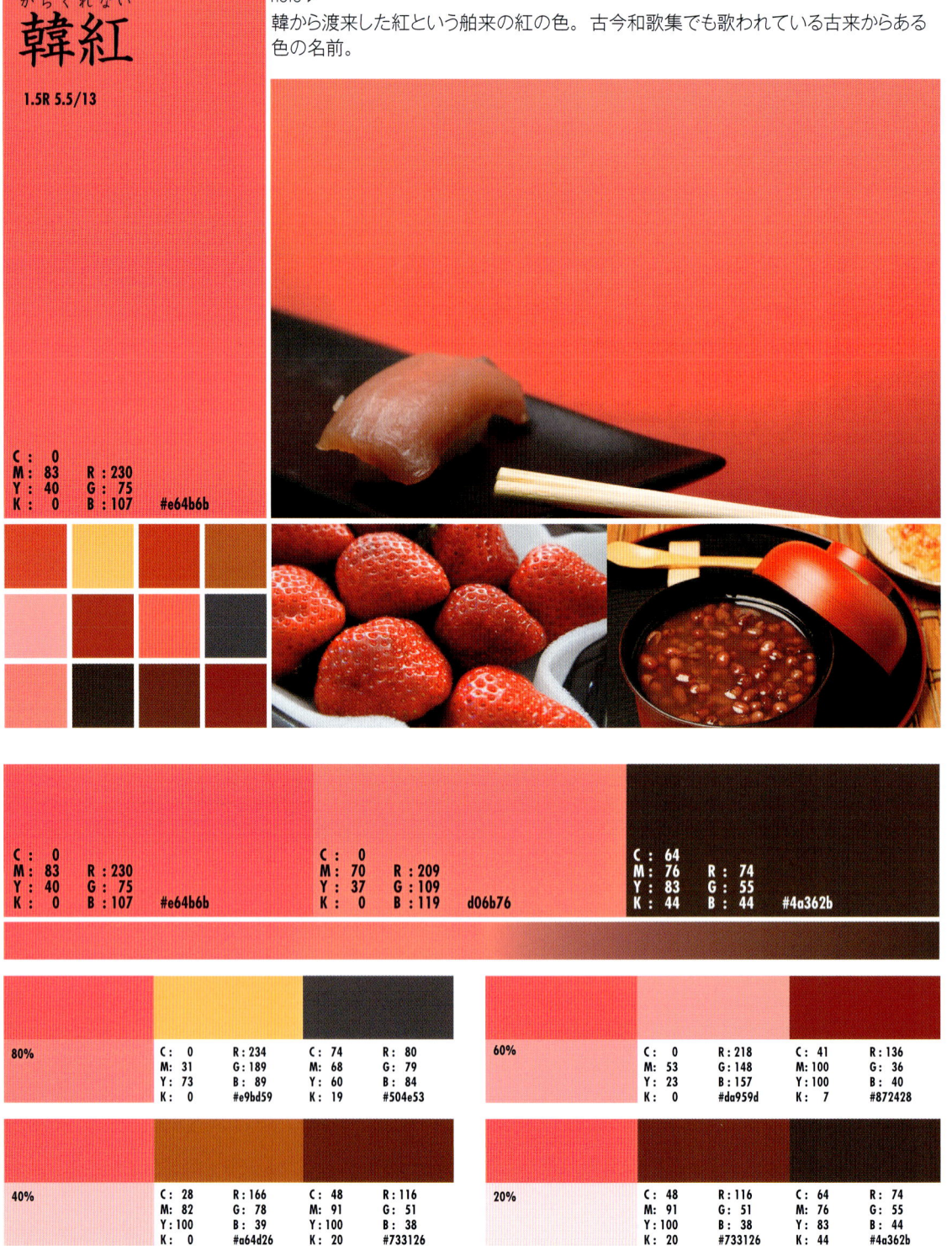

◀ note

唐代中国から伝来した珊瑚を砕いた顔料の色。JIS規格ではコーラルピンクに近い色が指定されているが、もう少し黄色味がかった色を珊瑚色と呼ぶこともある。

珊瑚色
さんごいろ

006

2.5R 7/11

C : 0
M : 65 R : 255
Y : 26 G : 127
K : 0 B : 143 #ff7f8f

慣用色名（和名）の配色

CHAPTER 2

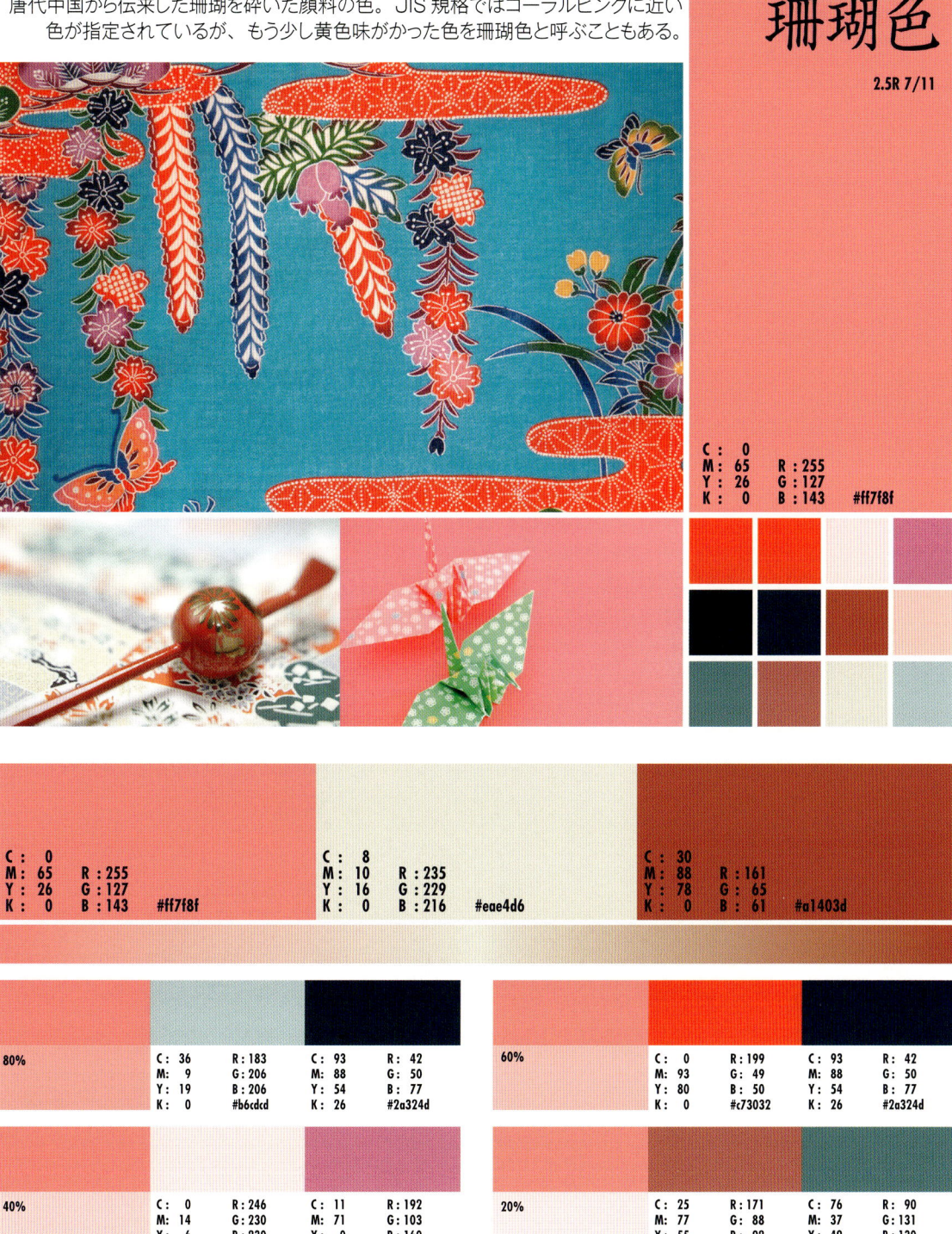

C : 0	C : 8	C : 30
M : 65 R : 255	M : 10 R : 235	M : 88 R : 161
Y : 26 G : 127	Y : 16 G : 229	Y : 78 G : 65
K : 0 B : 143 #ff7f8f	K : 0 B : 216 #eae4d6	K : 0 B : 61 #a1403d

80%
C : 36 R : 183
M : 9 G : 206
Y : 19 B : 206
K : 0 #b6cdcd

C : 93 R : 42
M : 88 G : 50
Y : 54 B : 77
K : 26 #2a324d

60%
C : 0 R : 199
M : 93 G : 49
Y : 80 B : 50
K : 0 #c73032

C : 93 R : 42
M : 88 G : 50
Y : 54 B : 77
K : 26 #2a324d

40%
C : 0 R : 246
M : 14 G : 230
Y : 6 B : 230
K : 0 #f6e6e6

C : 11 R : 192
M : 71 G : 103
Y : 0 B : 160
K : 0 #c067a0

20%
C : 25 R : 171
M : 77 G : 88
Y : 55 B : 92
K : 0 #aa575b

C : 76 R : 90
M : 37 G : 131
Y : 49 B : 130
K : 0 #5a8281

27

007 紅梅色 (こうばいいろ)

2.5R 6.5/7.5

note ▶ 紅梅の花の色のような紅色。源氏物語、枕草子などでもこの色が襲の色目として使われている。

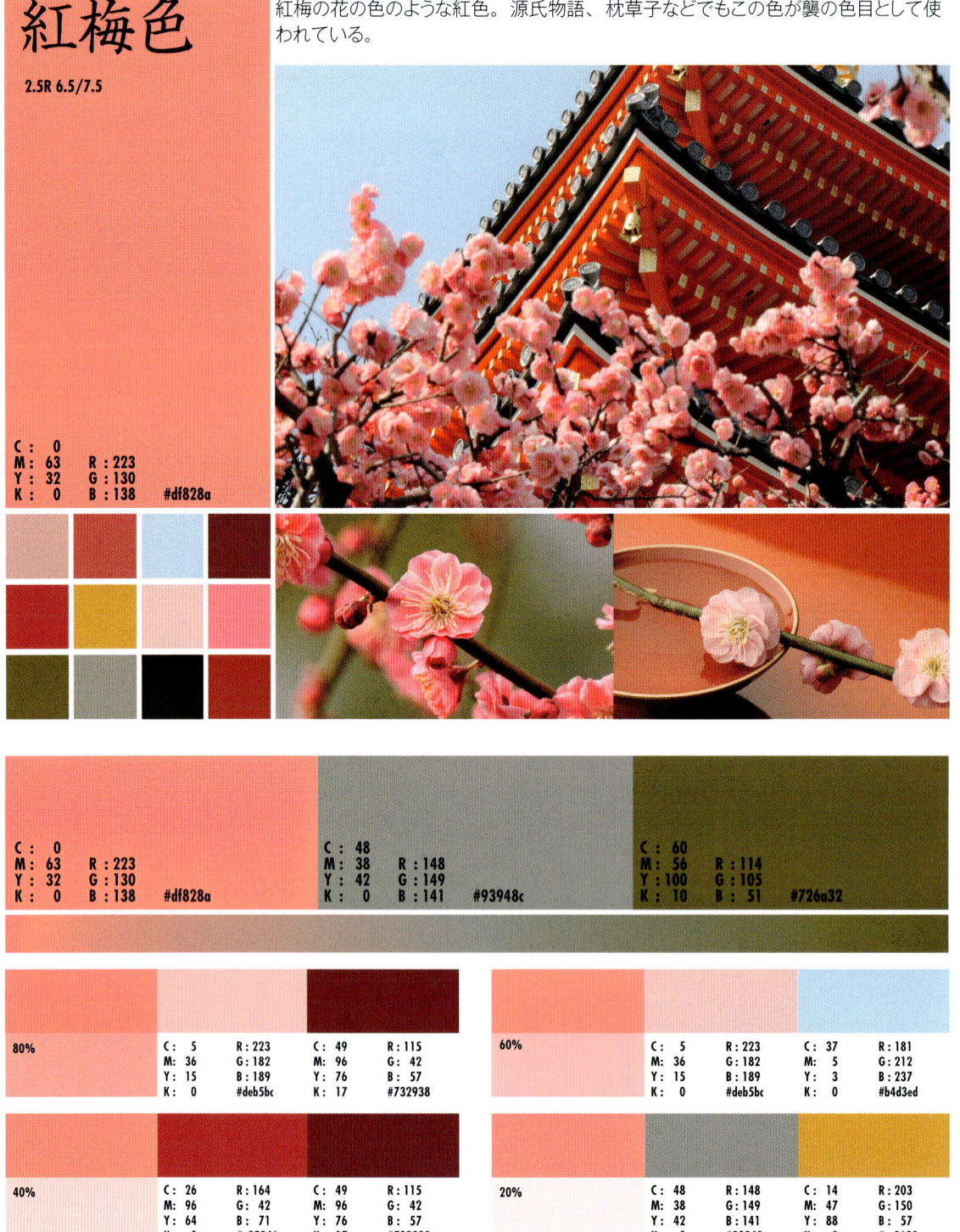

桃の花の色。ピンク色。桃の実もピンク色になっている部分は同じような色合いだが、桃の実の色を示すピーチは、実の肌色に近い部分の異なる色。

◀ note

桃色
ももいろ

008

2.5R 6.5/8

慣用色名（和名）の配色 CHAPTER 2

C : 0
M : 64 R : 227
Y : 32 G : 128
K : 0 B : 137 #e38089

| | C : 0
M : 64 R : 227
Y : 32 G : 128
K : 0 B : 137 #e38089 | C : 1
M : 23 R : 238
Y : 22 G : 210
K : 0 B : 193 #edd2c0 | C : 5
M : 52 R : 213
Y : 59 G : 146
K : 0 B : 103 #d49166 |

| 80% | C : 40 R : 140
M : 93 G : 53
Y : 100 B : 41
K : 6 #8a3328 | C : 1 R : 238
M : 23 G : 210
Y : 22 B : 193
K : 0 #edd2c0 | 60% | C : 5 R : 213
M : 52 G : 146
Y : 59 B : 103
K : 0 #d49166 | C : 26 R : 183
M : 48 G : 142
Y : 99 B : 40
K : 0 #b68d27 |
| 40% | C : 46 R : 120
M : 97 G : 40
Y : 100 B : 38
K : 17 #772626 | C : 84 R : 49
M : 62 G : 65
Y : 100 B : 38
K : 44 #314126 | 20% | C : 2 R : 225
M : 40 G : 107
Y : 16 B : 183
K : 0 #e1b0b7 | C : 0 R : 208
M : 71 G : 107
Y : 47 B : 105
K : 0 #d06b69 |

29

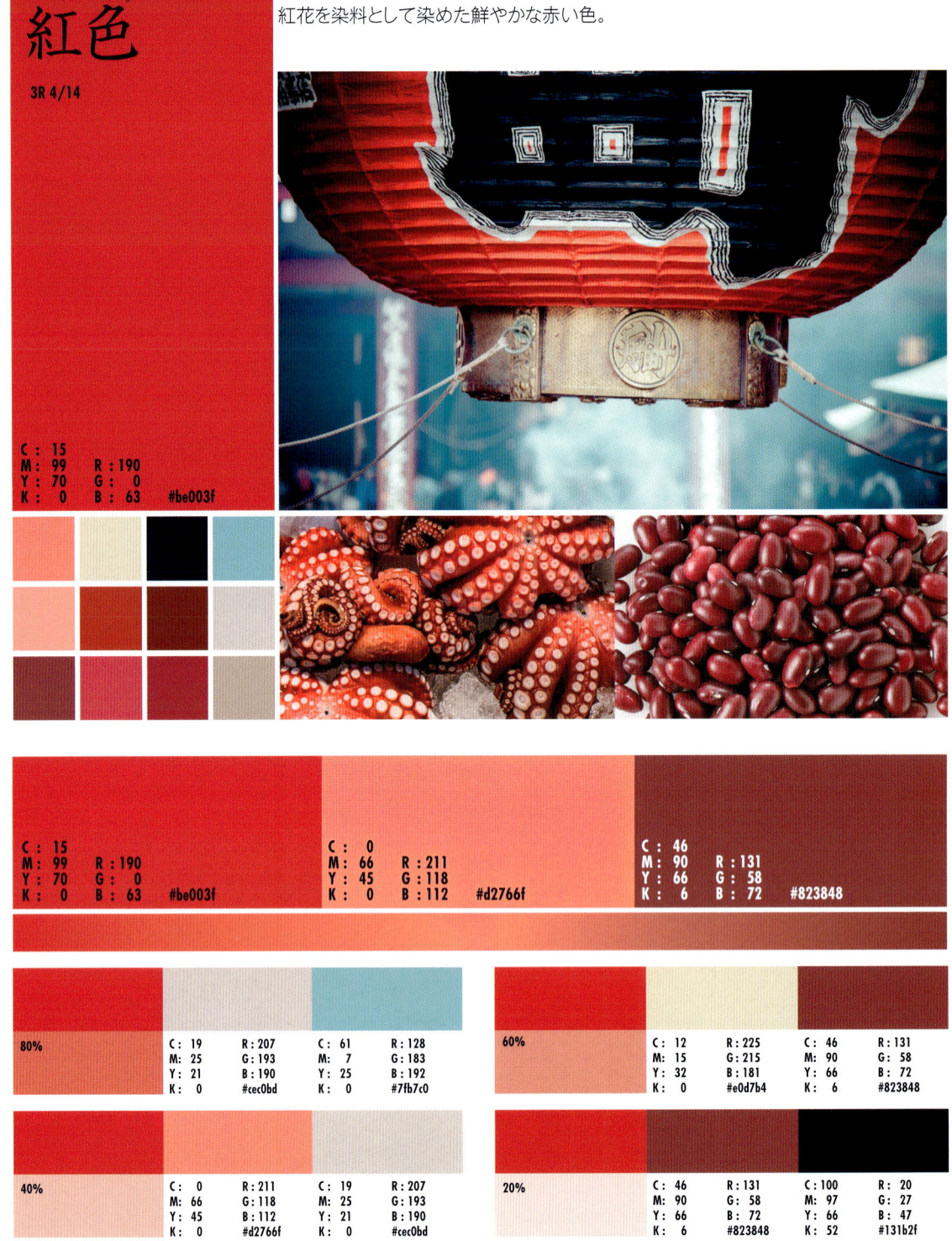

◀ note

鮮やかな赤。紅色にかなり近い色だが、数値的には紅色より紫よりでやや明るめ。

紅赤 (べにあか)

3.5R 4/13

010

慣用色名（和名）の配色　CHAPTER 2

C : 19
M : 98　R : 184
Y : 72　G : 26
K : 0　B : 62　#b81a3e

31

011 臙脂(えんじ)

4R 4/11

note ▶ 中国の臙脂地方から伝わった紅花を染料とした色の名前。
現在はカイガラムシから作られる染料で染めた濃い紅色のこと。

C:27 M:94 Y:74 K:0 R:173 G:49 B:64 #ad3140

CHAPTER 2 慣用色名(和名)の配色

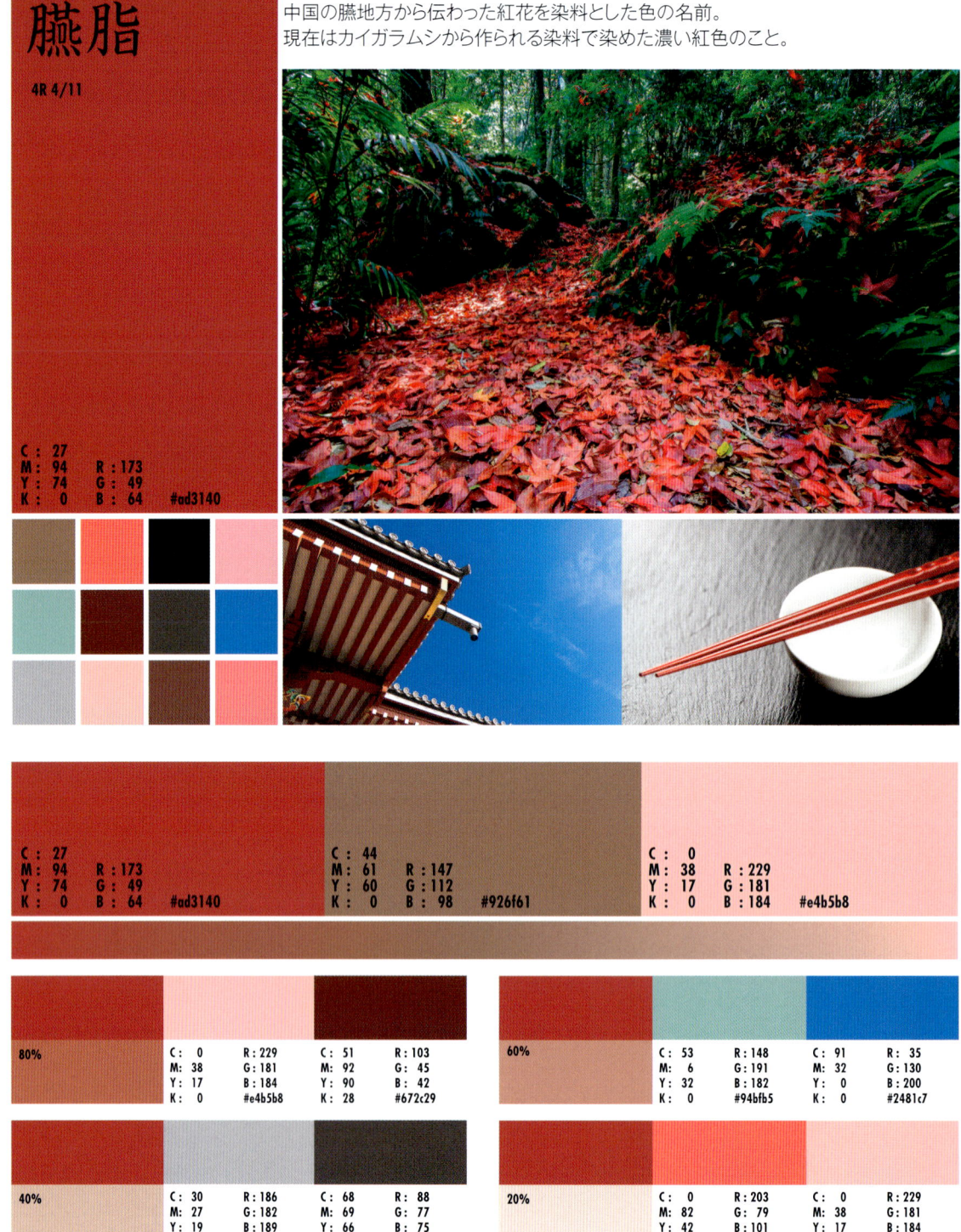

◀ note

蘇芳という植物を染料として染めた色。黒っぽい赤。
源氏物語、今昔物語で襲の色目として使われている。

蘇芳 (すおう)

012

4R 4/7

慣用色名（和名）の配色　CHAPTER 2

C : 41
M : 85　R : 148
Y : 68　G : 71
K : 3　　B : 75　#94474b

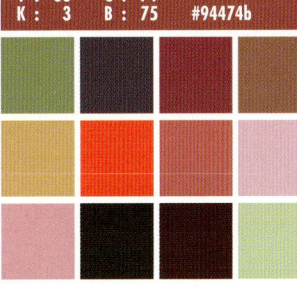

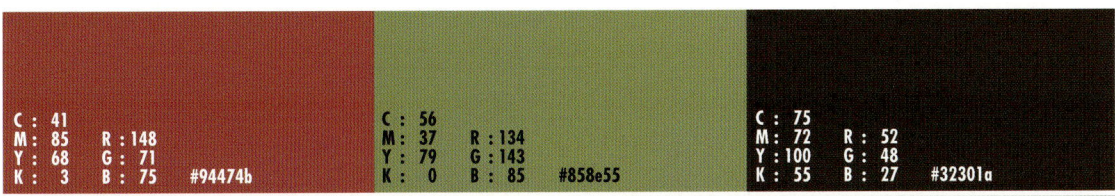

C : 41　M : 85　Y : 68　K : 3	R : 148　G : 71　B : 75　#94474b	
C : 56　M : 37　Y : 79　K : 0	R : 134　G : 143　B : 85　#858e55	
C : 75　M : 72　Y : 100　K : 55	R : 52　G : 48　B : 27　#32301a	

80%
C : 16　R : 204　M : 39　G : 165　Y : 70　B : 93　K : 0　#cca55c
C : 45　R : 141　M : 69　G : 97　Y : 68　B : 82　K : 3　#8c6051

60%
C : 28　R : 200　M : 8　G : 210　Y : 52　B : 146　K : 0　#c8d292
C : 56　R : 134　M : 37　G : 143　Y : 79　B : 85　K : 0　#858e55

40%
C : 9　R : 208　M : 50　G : 151　Y : 11　B : 176　K : 0　#cf97b0
C : 21　R : 177　M : 77　G : 89　Y : 51　B : 96　K : 0　#b0585f

20%
C : 21　R : 177　M : 77　G : 89　Y : 51　B : 96　K : 0　#b0585f
C : 61　R : 69　M : 85　G : 39　Y : 100　B : 24　K : 52　#452617

33

013 茜色

あかねいろ

4R 3.5/11

note ▶ 茜（植物）を染料として染めた色。

CHAPTER 2 慣用色名（和名）の配色

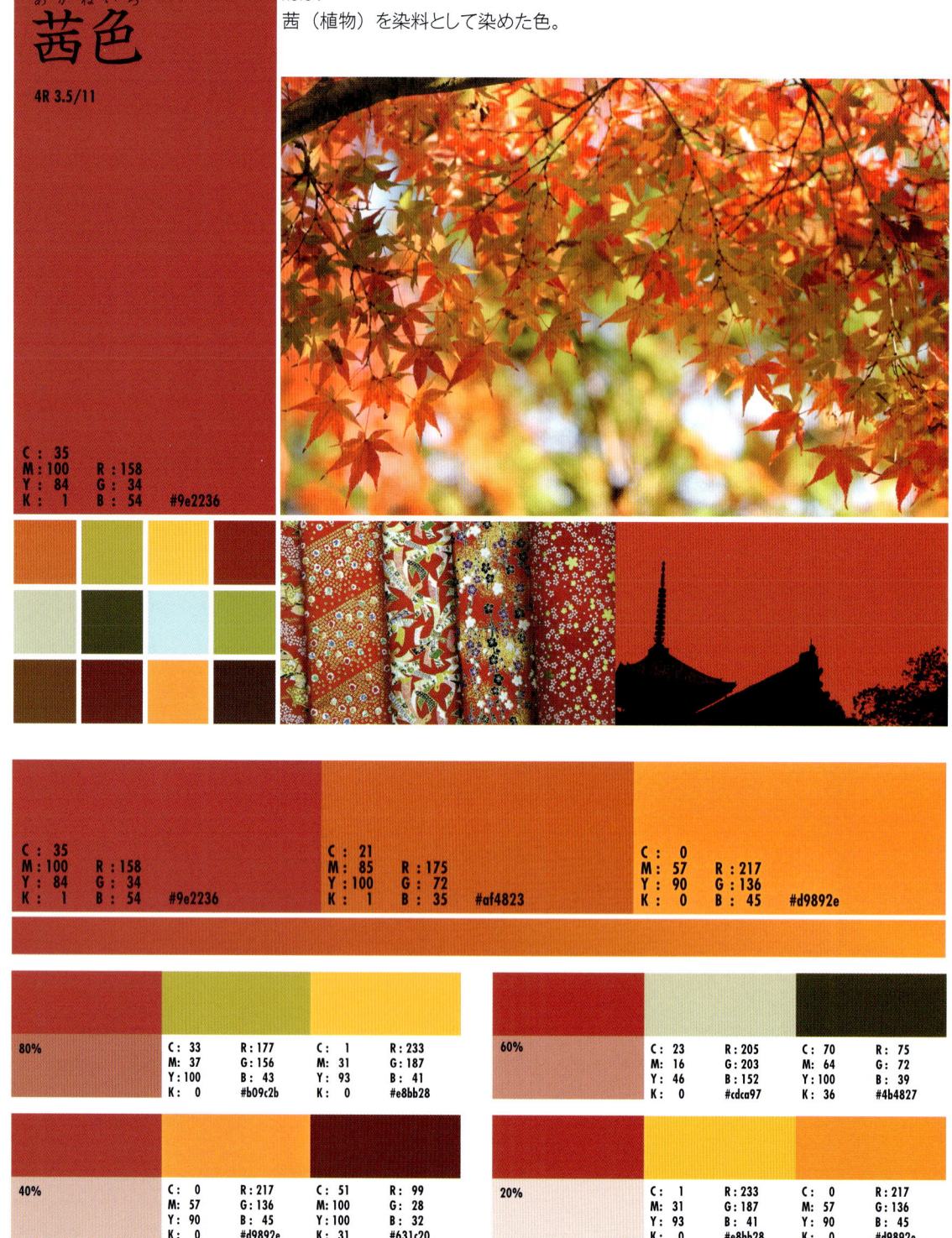

◀ note

色の三原色のひとつ。
JIS 規格では、古来からある赤系の色の基本の色として定義されている。

赤 あか

5R 4/14

014

C : 15
M : 100　R : 190
Y : 81　G : 0
K : 0　B : 50　#be0032

慣用色名（和名）の配色

CHAPTER 2

C : 15	C : 14	C : 56
M : 100 R : 190	M : 38 R : 208	M : 100 R : 75
Y : 81 G : 0	Y : 68 G : 168	Y : 100 G : 19
K : 0 B : 50 #be0032	K : 0 B : 97 #cfa761	K : 49 B : 22 #4b1316

80%
C : 11　R : 225
M : 18　G : 212
Y : 22　B : 196
K : 0　#e1d4c4

C : 14　R : 208
M : 38　G : 168
Y : 68　B : 97
K : 0　#cfa761

60%
C : 14　R : 208
M : 38　G : 168
Y : 68　B : 97
K : 0　#cfa761

C : 58　R : 128
M : 42　G : 133
Y : 100　B : 55
K : 1　#808437

40%
C : 33　R : 179
M : 30　G : 175
Y : 13　B : 195
K : 0　#b2afc3

C : 100　R : 33
M : 79　G : 68
Y : 45　B : 102
K : 8　#214365

20%
C : 43　R : 144
M : 73　G : 91
Y : 54　B : 97
K : 1　#8f5b60

C : 6　R : 199
M : 25　G : 96
Y : 48　B : 100
K : 0　#c76064

35

015

朱色 (しゅいろ)

6R 5.5/14

note ▶
黄色みがかった赤。賢者の石とも呼ばれる鉱物辰砂（しんしゃ）を顔料とした色。朱肉もこの顔料を使用している。

C: 0
M: 84 R: 239
Y: 60 G: 69
K: 0 B: 74
#ef454a

CHAPTER 2 慣用色名（和名）の配色

C: 0
M: 84 R: 239
Y: 60 G: 69
K: 0 B: 74
#ef454a

C: 1
M: 34 R: 231
Y: 80 G: 183
K: 0 B: 73
#e7b649

C: 0
M: 76 R: 206
Y: 90 G: 95
K: 0 B: 41
#ce5f29

80%

C: 39 R: 156
M: 61 G: 114
Y: 72 B: 81
K: 0 #9b7150

C: 77 R: 54
M: 82 G: 44
Y: 68 B: 52
K: 48 #352b33

60%

C: 51 R: 138
M: 52 G: 124
Y: 53 B: 114
K: 0 #897b71

C: 83 R: 62
M: 74 G: 69
Y: 56 B: 84
K: 21 #3e4554

40%

C: 13 R: 223
M: 15 G: 212
Y: 46 B: 154
K: 0 #dfd399

C: 6 R: 221
M: 37 G: 173
Y: 98 B: 26
K: 0 #dcac1b

20%

C: 0 R: 216
M: 15 G: 138
Y: 42 B: 125
K: 0 #d8897c

C: 51 R: 138
M: 52 G: 124
Y: 53 B: 114
K: 0 #897b71

36

◀ note
赤みがかった樺色。樺色は樺の樹皮の茶色。

紅樺色
べにかばいろ

016

6R 4/8.5

C : 36
M : 88　R : 158
Y : 78　G : 65
K : 1　　B : 63　　#9e413f

慣用色名（和名）の配色　CHAPTER 2

C : 36
M : 88　R : 158
Y : 78　G : 65
K : 1　　B : 63　#9e413f

C : 0
M : 21　R : 241
Y : 43　G : 212
K : 0　　B : 156　#f1d49c

C : 62
M : 92　R : 60
Y : 98　G : 25
K : 59　B : 18　#3b1912

80%

C : 3　　R : 215
M : 54　G : 143
Y : 66　B : 89
K : 0　　#d68e59

C : 56　R : 82
M : 87　G : 42
Y : 100　B : 27
K : 44　#522a1b

60%

C : 49　R : 140
M : 54　G : 121
Y : 64　B : 97
K : 1　　#8c7860

C : 37　R : 169
M : 37　G : 158
Y : 47　B : 134
K : 0　　#aa9e86

40%

C : 24　R : 180
M : 60　G : 123
Y : 36　B : 130
K : 0　　#b37a81

C : 0　　R : 225
M : 44　G : 168
Y : 18　B : 175
K : 0　　#e0a8af

20%

C : 0　　R : 241
M : 21　G : 212
Y : 43　B : 156
K : 0　　#f1d49c

C : 91　R : 13
M : 87　G : 6
Y : 87　B : 7
K : 78　#0d0608

37

017 紅緋(べにひ)

6.8R 5.5/14

note ▶ 黄色みがかった赤。朱色よりやや赤みが強い。

C: 0 M: 84 Y: 63 K: 0
R: 239 G: 70 B: 68
#ef4644

慣用色名(和名)の配色 / CHAPTER 2

C: 0 M: 84 Y: 63 K: 0 / R: 239 G: 70 B: 68 #ef4644	C: 41 M: 100 Y: 100 K: 8 / R: 135 G: 36 B: 40 #862428	C: 57 M: 100 Y: 100 K: 51 / R: 72 G: 17 B: 21 #471115

80%
- C: 25 M: 47 Y: 76 K: 0 / R: 185 G: 145 B: 80 #b9904f
- C: 76 M: 80 Y: 66 K: 40 / R: 61 G: 51 B: 59 #3d333b

60%
- C: 0 M: 11 Y: 36 K: 0 / R: 248 G: 231 B: 178 #f7e6b2
- C: 0 M: 73 Y: 73 K: 0 / R: 208 G: 102 B: 67 #cf6643

40%
- C: 25 M: 47 Y: 76 K: 0 / R: 185 G: 145 B: 80 #b9904f
- C: 57 M: 78 Y: 90 K: 35 / R: 91 G: 60 B: 42 #5b3b2a

20%
- C: 55 M: 96 Y: 63 K: 20 / R: 104 G: 40 B: 66 #672742
- C: 57 M: 100 Y: 100 K: 51 / R: 72 G: 17 B: 21 #471115

38

◀ note

鉛丹を顔料とした橙赤色。腐食防止にもなり、平安時代の建築物の柱などの朱色はこの顔料が使われている。

鉛丹色
えんたんいろ

7.5R 5/12

018

C : 4
M : 85　R : 209
Y : 73　G : 72
K : 0　B : 62　#d1483e

慣用色名〈和名〉の配色　CHAPTER 2

C : 4	C : 0	C : 19
M : 85　R : 209	M : 22　R : 240	M : 55　R : 190
Y : 73　G : 72	Y : 23　G : 212	Y : 46　G : 135
K : 0　B : 62　#d1483e	K : 0　B : 192　#f0d4bf	K : 0　B : 121　#bd8578

80%
C : 9　R : 216
M : 38　G : 173
Y : 47　B : 134
K : 0　#d7ad85

C : 20　R : 186
M : 60　G : 123
Y : 74　B : 76
K : 0　#ba7b4c

60%
C : 20　R : 186
M : 60　G : 123
Y : 74　B : 76
K : 0　#ba7b4c

C : 66　R : 97
M : 76　G : 75
Y : 54　B : 90
K : 12　#614959

40%
C : 19　R : 190
M : 55　G : 135
Y : 46　B : 121
K : 0　#bd8578

C : 49　R : 127
M : 77　G : 79
Y : 68　B : 75
K : 9　#7e4f4b

20%
C : 69　R : 107
M : 32　G : 143
Y : 48　B : 135
K : 0　#6a8d87

C : 84　R : 44
M : 76　G : 48
Y : 71　B : 51
K : 49　#2b3033

39

019

紅海老茶
べにえびちゃ

7.5R 3/5

note ▶ 赤っぽい海老茶色。

C: 52
M: 85 R: 109
Y: 84 G: 58
K: 25 B: 51
#6d3a33

CHAPTER 2 慣用色名（和名）の配色

C: 52 C: 42 C: 56
M: 85 R: 109 M: 59 R: 152 M: 75 R: 98
Y: 84 G: 58 Y: 64 G: 117 Y: 95 G: 67
K: 25 B: 51 K: 0 B: 93 K: 30 B: 41
#6d3a33 #97755d #614229

80%
C: 19 R: 194 C: 42 R: 146
M: 48 G: 148 M: 71 G: 96
Y: 57 B: 110 Y: 81 B: 66
K: 0 #c1926c K: 3 #915e41

60%
C: 38 R: 169 C: 59 R: 120
M: 33 G: 165 M: 55 G: 113
Y: 36 B: 155 Y: 60 B: 101
K: 0 #a8a49b K: 3 #797164

40%
C: 18 R: 189 C: 60 R: 72
M: 60 G: 124 M: 87 G: 39
Y: 77 B: 71 Y: 89 B: 33
K: 0 #bd7c47 K: 49 #482620

20%
C: 40 R: 148 C: 54 R: 88
M: 74 G: 89 M: 90 G: 41
Y: 93 B: 51 Y: 100 B: 29
K: 3 #945932 K: 40 #58281d

40

▲ note
鳶の羽毛の色。

鳶色 (とびいろ)
7.5R 3.5/5

020

慣用色名（和名）の配色
CHAPTER 2

C : 49
M : 82　R : 122
Y : 78　G : 69
K : 16　B : 61　#7a453d

| C : 49　M : 82　Y : 78　K : 16　R : 122　G : 69　B : 61　#7a453d | C : 43　M : 66　Y : 75　K : 3　R : 145　G : 102　B : 74　#91674a | C : 73　M : 51　Y : 91　K : 11　R : 91　G : 106　B : 64　#5b6a40 |

80%
C : 38　R : 155
M : 69　G : 100
Y : 62　B : 90
K : 0　#9a6359

C : 18　R : 211
M : 21　G : 202
Y : 18　B : 199
K : 0　#d2c8c7

60%
C : 93　R : 7
M : 89　G : 0
Y : 87　B : 4
K : 79　#070003

C : 58　R : 127
M : 43　G : 135
Y : 37　B : 144
K : 0　#7d868f

40%
C : 18　R : 211
M : 21　G : 202
Y : 18　B : 199
K : 0　#d2c8c7

C : 12　R : 194
M : 67　G : 112
Y : 58　B : 94
K : 0　#c16f5d

20%
C : 43　R : 145
M : 66　G : 102
Y : 75　B : 74
K : 3　#91674a

C : 56　R : 83
M : 89　G : 40
Y : 100　B : 28
K : 43　#53281b

41

021

小豆色(あずきいろ)

8R 4.5/4.5

note ▶ 小豆の色。

C: 45
M: 72　R: 144
Y: 66　G: 93
K: 3　B: 84　#905d54

CHAPTER 2　慣用色名(和名)の配色

C: 45　M: 72　Y: 66　K: 3	R: 144　G: 93　B: 84　#905d54	C: 25　M: 25　Y: 32　K: 0	R: 196　G: 188　B: 170　#c4bbab	C: 43　M: 53　Y: 100　K: 0	R: 153　G: 125　B: 47　#987d2f

80%
C: 29　R: 173
M: 58　G: 124
Y: 57　B: 103
K: 0　#ad7b66

C: 25　R: 196
M: 25　G: 188
Y: 32　B: 170
K: 0　#c4bbab

60%
C: 35　R: 166
M: 53　G: 131
Y: 51　B: 116
K: 0　#a68272

C: 67　R: 50
M: 91　G: 22
Y: 98　B: 15
K: 64　#32150e

40%
C: 39　R: 164
M: 46　G: 141
Y: 64　B: 101
K: 0　#a38c64

C: 40　R: 167
M: 31　G: 165
Y: 49　B: 135
K: 0　#a6a687

20%
C: 40　R: 167
M: 31　G: 165
Y: 49　B: 135
K: 0　#a6a687

C: 43　R: 153
M: 53　G: 125
Y: 100　B: 47
K: 0　#987d2f

◀ note

インドのベンガル地方の顔料ベンガルで染めた濃い赤味の褐色。
江戸時代では塗り壁などにも使われた色。

弁柄色
べんがらいろ

8R 3.5/7

022

C : 44
M : 88　R : 134
Y : 89　G : 62
K : 11　B : 51　#863e33

慣用色名（和名）の配色　CHAPTER 2

C : 44
M : 88　R : 134
Y : 89　G : 62
K : 11　B : 51　#863e33

C : 39
M : 58　R : 157
Y : 37　G : 120
K : 0　B : 131　#9d7883

C : 56
M : 100　R : 77
Y : 100　G : 21
K : 47　B : 24　#4d1417

80%
C : 70　R : 49
M : 83　G : 32
Y : 93　B : 23
K : 63　#301f15

C : 30　R : 166
M : 71　G : 99
Y : 72　B : 75
K : 0　#a6624a

60%
C : 0　R : 236
M : 28　G : 198
Y : 50　B : 137
K : 0　#ecc688

C : 20　R : 181
M : 73　G : 97
Y : 91　B : 48
K : 0　#b4612f

40%
C : 34　R : 165
M : 58　G : 122
Y : 66　B : 90
K : 0　#a47959

C : 0　R : 236
M : 28　G : 198
Y : 50　B : 137
K : 0　#ecc688

20%
C : 39　R : 161
M : 49　G : 135
Y : 61　B : 104
K : 0　#a18767

C : 63　R : 59
M : 94　G : 22
Y : 88　B : 25
K : 59　#3b1618

43

023

海老茶
えびちゃ

8R 3/4.5

note ▶
伊勢海老の背の色、あるいは葡萄色（えびいろ）などの紫がかった暗い赤。

C : 53
M : 83　R : 105
Y : 82　G : 60
K : 27　B : 52　#693c34

CHAPTER 2　慣用色名（和名）の配色

C : 53	C : 23	C : 41
M : 83　R : 105	M : 35　R : 195	M : 90　R : 138
Y : 82　G : 60	Y : 69　G : 168	Y : 100　G : 58
K : 27　B : 52　#693c34	K : 0　B : 98　#c2a760	K : 7　B : 41　#893a29

80%
C : 57　R : 123
M : 56　G : 112
Y : 64　B : 94
K : 4　#7b705e

C : 81　R : 42
M : 78　G : 41
Y : 75　B : 41
K : 57　#2a2829

60%
C : 63　R : 60
M : 92　G : 26
Y : 91　B : 24
K : 58　#3c1918

C : 12　R : 214
M : 33　G : 181
Y : 43　B : 145
K : 0　#d6b691

40%
C : 36　R : 159
M : 66　G : 106
Y : 71　B : 79
K : 0　#9e6a4f

C : 12　R : 214
M : 35　G : 181
Y : 43　B : 145
K : 0　#d6b691

20%
C : 23　R : 195
M : 35　G : 168
Y : 69　B : 98
K : 0　#c2a760

C : 43　R : 153
M : 51　G : 129
Y : 81　B : 74
K : 0　#98804a

44

◀ note

黄色味がかった赤。MY100％を金赤と呼んでいる場合もあるが、JIS 規格での金赤はこの色ではなく、元々の由来である金と赤のインクで印刷したときの色に近い。

金赤
きんあか

024

9R 5.5/14

C : 0
M : 82　R : 234
Y : 76　G : 78
K : 0　B : 49　#ea4e31

慣用色名（和名）の配色　CHAPTER 2

C : 0
M : 82　R : 234
Y : 76　G : 78
K : 0　B : 49　#ea4e31

C : 29
M : 25　R : 190
Y : 77　G : 180
K : 0　B : 88　#bdb458

C : 0
M : 42　R : 226
Y : 73　G : 168
K : 0　B : 84　#e2a854

80%

C : 0　R : 226
M : 42　G : 168
Y : 73　B : 84
K : 0　#e2a854

C : 15　R : 179
M : 97　G : 38
Y : 100　B : 32
K : 0　#b32620

60%

C : 78　R : 84
M : 50　G : 114
Y : 40　B : 133
K : 0　#537185

C : 80　R : 71
M : 68　G : 80
Y : 56　B : 91
K : 16　#464f5a

40%

C : 46　R : 146
M : 53　G : 126
Y : 41　B : 130
K : 0　#917d82

C : 70　R : 58
M : 77　G : 45
Y : 85　B : 36
K : 54　#3a2d24

20%

C : 28　R : 197
M : 13　G : 202
Y : 53　B : 141
K : 0　#c5c98c

C : 0　R : 227
M : 41　G : 176
Y : 8　B : 193
K : 0　#e2afc1

45

025 赤茶 あかちゃ

9R 4.5/9

note ▶ 赤みがかった茶色。

C : 28
M : 83 R : 173
Y : 83 G : 78
K : 0 B : 57 #ad4e39

CHAPTER 2 慣用色名（和名）の配色

C : 28		C : 11		C : 52	
M : 83	R : 173	M : 39	R : 212	M : 100	R : 93
Y : 83	G : 78	Y : 79	G : 167	Y : 100	G : 26
K : 0	B : 57 #ad4e39	K : 0	B : 76 #d4a74b	K : 36	B : 30 #5d191d

80%

C : 0	R : 233	C : 50	R : 129
M : 32	G : 189	M : 64	G : 98
Y : 58	B : 118	Y : 94	B : 52
K : 0	#e9bd76	K : 9	#816335

60%

C : 47	R : 147	C : 60	R : 89
M : 47	G : 135	M : 73	G : 66
Y : 52	B : 119	Y : 95	B : 40
K : 0	#928677	K : 34	#594228

40%

C : 3	R : 202	C : 6	R : 204
M : 77	G : 92	M : 64	G : 121
Y : 72	B : 67	Y : 57	B : 97
K : 0	#c95b43	K : 0	#cd7960

20%

C : 35	R : 149	C : 52	R : 93
M : 99	G : 38	M : 100	G : 26
Y : 100	B : 40	Y : 100	B : 30
K : 2	#952528	K : 36	#5d191d

◀ note
赤みがかった錆の色。

赤錆色
あかさびいろ

9R 3.5/8.5

C : 42
M : 91　R : 141
Y : 100　G : 57
K : 8　B : 39　#8d3927

026

慣用色名（和名）の配色　CHAPTER 2

C : 42
M : 91　R : 141
Y : 100　G : 57
K : 8　B : 39　#8d3927

C : 40
M : 38　R : 164
Y : 67　G : 152
K : 0　B : 101　#a39764

C : 62
M : 56　R : 108
Y : 100　G : 102
K : 13　B : 50　#6b6531

80%
C : 0　R : 235
M : 29　G : 199
Y : 21　B : 188
K : 0　#ebc7bb

C : 30　R : 164
M : 77　G : 87
Y : 90　B : 86
K : 0　#a45732

60%
C : 38　R : 172
M : 24　G : 181
Y : 15　B : 197
K : 0　#acb4c4

C : 66　R : 110
M : 47　G : 124
Y : 37　B : 140
K : 0　#6d7c8b

40%
C : 25　R : 179
M : 58　G : 126
Y : 52　B : 110
K : 0　#b37e6d

C : 51　R : 102
M : 95　G : 39
Y : 85　B : 44
K : 29　#65252c

20%
C : 62　R : 108
M : 56　G : 102
Y : 100　B : 50
K : 13　#6b6531

C : 62　R : 64
M : 87　G : 34
Y : 97　B : 23
K : 55　#3f2217

47

027 黄丹（おうに）

10R 6/12

C : 0
M : 73　R : 235
Y : 71　G : 105
K : 0　B : 64　#eb6940

note ▶
紅花とくちなしで染めたオレンジ色。古来から日本の皇太子の袍に用いられる黄赤色で、皇太子の位色であるため、禁色として一般人は使えない色とされていた。

CHAPTER 2 慣用色名（和名）の配色

| C : 0　M : 73　Y : 71　K : 0　R : 235　G : 105　B : 64　#eb6940 | C : 0　M : 51　Y : 89　K : 0　R : 220　G : 149　B : 49　#dc9430 | C : 10　M : 31　Y : 45　K : 0　R : 218　G : 186　B : 143　#dbba8e |

80%
C : 54　M : 49　Y : 100　K : 2　R : 133　G : 124　B : 52　#857c34
C : 70　M : 51　Y : 100　K : 11　R : 97　G : 107　B : 54　#616b36

60%
C : 0　M : 51　Y : 89　K : 0　R : 220　G : 149　B : 49　#dc9430
C : 54　M : 77　Y : 100　K : 26　R : 104　G : 67　B : 38　#684326

40%
C : 24　M : 87　Y : 100　K : 0　R : 170　G : 67　B : 37　#a94324
C : 57　M : 91　Y : 100　K : 0　R : 75　G : 34　B : 24　#4a2118

20%
C : 10　M : 31　Y : 45　K : 0　R : 218　G : 186　B : 143　#dbba8e
C : 24　M : 87　Y : 100　K : 0　R : 170　G : 67　B : 37　#a94324

◂ note

鮮やかな赤みがかった橙色。橙は果実の橙の皮の色。

赤橙
あかだいだい

10R 5.5/14

028

慣用色名（和名）の配色　CHAPTER 2

C : 0
M : 81　R : 230
Y : 83　G : 82
K : 0　B : 38　#e65226

C : 0
M : 81　R : 230
Y : 83　G : 82
K : 0　B : 38　#e65226

C : 0
M : 38　R : 229
Y : 81　G : 175
K : 0　B : 70　#e5af45

C : 46
M : 87　R : 125
Y : 100　G : 60
K : 14　B : 41　#7d3c28

80%
C : 46　R : 125
M : 87　G : 60
Y : 100　B : 41
K : 14　#7d3c28

C : 71　R : 49
M : 79　G : 37
Y : 100　B : 20
K : 62　#312414

60%
C : 0　R : 220
M : 51　G : 149
Y : 88　B : 51
K : 0　#dc9432

C : 70　R : 72
M : 66　G : 67
Y : 100　B : 37
K : 40　#474325

40%
C : 0　R : 226
M : 42　G : 167
Y : 90　B : 48
K : 0　#e2a62f

C : 29　R : 162
M : 88　G : 65
Y : 95　B : 47
K : 0　#a2402a

20%
C : 46　R : 125
M : 87　G : 60
Y : 100　B : 41
K : 14　#7d3c28

C : 0　R : 220
M : 51　G : 149
Y : 88　B : 51
K : 0　#dc9432

49

029

柿色
かきいろ
10R 5.5/12

note ▶
柿の実の色。赤みがかったオレンジ色。

C : 0
M : 78 R : 219
Y : 80 G : 92
K : 0 B : 53
#db5c35

CHAPTER 2 慣用色名（和名）の配色

C : 0	C : 2	C : 0
M : 78 R : 219	M : 40 R : 225	M : 14 R : 246
Y : 80 G : 92	Y : 77 G : 171	Y : 24 G : 227
K : 0 B : 53	K : 0 B : 77	K : 0 B : 198
#db5c35	#e1aa4d	#f5e3c7

80%

C : 0 R : 218
M : 55 G : 142
Y : 69 B : 84
K : 0 #d98d53

C : 58 R : 70
M : 97 G : 22
Y : 100 B : 21
K : 52 #461615

60%

C : 0 R : 246
M : 14 G : 227
Y : 24 B : 198
K : 0 #f5e3c7

C : 56 R : 128
M : 52 G : 121
Y : 55 B : 111
K : 1 #7f786e

40%

C : 56 R : 128
M : 52 G : 121
Y : 55 B : 111
K : 1 #7f786e

C : 81 R : 38
M : 77 G : 37
Y : 83 B : 32
K : 62 #252520

20%

C : 42 R : 142
M : 77 G : 83
Y : 76 B : 68
K : 4 #8e5344

C : 58 R : 70
M : 97 G : 22
Y : 100 B : 21
K : 52 #461615

50

◀ note
肉桂の樹皮や根皮の色。着物で使われる色の名前。

肉桂色
にっけいいろ

10R 5.5/6

030

C : 26
M : 65　R : 181
Y : 62　G : 114
K : 0　B : 92　#b5725c

慣用色名（和名）の配色

CHAPTER 2

C : 26
M : 65　R : 181
Y : 62　G : 114
K : 0　B : 92　#b5725c

C : 50
M : 72　R : 123
Y : 100　G : 83
K : 14　B : 43　#7a532b

C : 60
M : 91　R : 67
Y : 100　G : 30
K : 54　B : 21　#421e14

80%
C : 23　R : 201
M : 23　G : 194
Y : 19　B : 195
K : 0　#c8c2c2

C : 54　R : 94
M : 84　G : 52
Y : 98　B : 34
K : 35　#5d3321

60%
C : 0　R : 234
M : 31　G : 193
Y : 36　B : 160
K : 0　#e9c09f

C : 13　R : 194
M : 65　G : 115
Y : 98　B : 34
K : 0　#c37420

40%
C : 46　R : 140
M : 69　G : 97
Y : 54　B : 100
K : 1　#8c6164

C : 63　R : 89
M : 78　G : 63
Y : 67　B : 66
K : 28　#583f41

20%
C : 3　R : 215
M : 53　G : 145
Y : 65　B : 92
K : 0　#d8915b

C : 50　R : 123
M : 72　G : 83
Y : 100　B : 43
K : 14　#7a532b

51

031 樺色
かばいろ

10R 4.5/11

note ▶ 樺の樹皮の色。

C : 22
M : 85　R : 182
Y : 96　G : 72
K : 0　　B : 38　#b64826

CHAPTER 2 慣用色名（和名）の配色

C : 22　　　　　　C : 0　　　　　　　C : 0
M : 85　R : 182　M : 60　R : 215　　M : 46　R : 224
Y : 96　G : 72　　Y : 75　G : 131　　Y : 51　G : 161
K : 0　　B : 38　#b64826　K : 0　B : 71　#d68146　K : 0　B : 120　#dfa178

80%
C : 37　R : 163　　C : 54　R : 119
M : 51　G : 133　　M : 63　G : 96
Y : 67　B : 93　　　Y : 94　B : 52
K : 0　#a4845c　　K : 13　#775f34

60%
C : 50　R : 101　　C : 86　R : 20
M : 100　G : 28　　M : 88　G : 10
Y : 100　B : 32　　Y : 86　B : 14
K : 31　#651c20　　K : 76　#14080c

40%
C : 0　R : 215　　C : 50　R : 101
M : 60　G : 131　　M : 100　G : 28
Y : 75　B : 71　　Y : 100　B : 32
K : 0　#d68146　　K : 31　#651c20

20%
C : 0　R : 224　　C : 56　R : 127
M : 46　G : 161　　M : 55　G : 117
Y : 51　B : 120　　Y : 48　B : 118
K : 0　#dfa178　　K : 0　#7f7576

52

◀ note
煉瓦の色。赤みがかった茶色。

煉瓦色
れんがいろ
10R 4/7

032

慣用色名（和名）の配色　CHAPTER 2

C : 42
M : 82　R : 145
Y : 89　G : 76
K : 5　B : 53　#914c35

C : 42
M : 82　R : 145
Y : 89　G : 76
K : 5　B : 53　#914c35

C : 25
M : 27　R : 195
Y : 44　G : 183
K : 0　B : 148　#c3b694

C : 54
M : 58　R : 125
Y : 100　G : 107
K : 8　B : 49　#7d6930

80%

C : 34　R : 162
M : 65　G : 109
Y : 69　B : 82
K : 0　#a16c52

C : 52　R : 118
M : 73　G : 81
Y : 78　B : 64
K : 15　#754f3f

60%

C : 51　R : 108
M : 84　G : 59
Y : 100　B : 37
K : 25　#6c3a25

C : 78　R : 45
M : 80　G : 39
Y : 74　B : 41
K : 57　#2c2628

40%

C : 57　R : 129
M : 42　G : 137
Y : 40　B : 140
K : 0　#80888b

C : 76　R : 78
M : 64　G : 84
Y : 62　B : 85
K : 18　#4e5454

20%

C : 43　R : 142
M : 72　G : 92
Y : 78　B : 68
K : 4　#8f5b43

C : 0　R : 222
M : 49　G : 155
Y : 61　B : 101
K : 0　#dd9965

53

033 錆色
さびいろ

10R 3/3.5

note ▶ 錆の色。

C : 57
M : 78　R : 98
Y : 81　G : 64
K : 30　B : 53　#624035

CHAPTER 2 慣用色名（和名）の配色

C : 57　M : 78　Y : 81　K : 30	C : 2　M : 10　Y : 31　K : 0	C : 37　M : 52　Y : 66　K : 0
R : 98　G : 64　B : 53　#624035	R : 246　G : 232　B : 189　#f5e8be	R : 163　G : 131　B : 94　#a3825d

80%
C : 56　R : 123
M : 56　G : 111
Y : 77　B : 77
K : 6　#7c6e4c

C : 46　R : 153
M : 35　G : 156
Y : 28　B : 165
K : 0　#989ba4

60%
C : 54　R : 128
M : 60　G : 108
Y : 57　B : 101
K : 3　#7f6c65

C : 66　R : 66
M : 81　G : 45
Y : 79　B : 42
K : 49　#422d2a

40%
C : 45　R : 145
M : 60　G : 112
Y : 76　B : 77
K : 2　#8f6f4c

C : 65　R : 51
M : 98　G : 6
Y : 100　B : 8
K : 64　#330508

20%
C : 2　R : 246
M : 10　G : 232
Y : 31　B : 189
K : 0　#f5e8be

C : 44　R : 150
M : 53　G : 126
Y : 58　B : 106
K : 0　#957d69

54

◀ note
檜の皮の色。

檜皮色 (ひわだいろ)

034

1YR 4.3/4

C : 48
M : 71　R : 134
Y : 73　G : 92
K : 7　B : 75　#865c4b

慣用色名（和名）の配色　CHAPTER 2

C : 48	C : 23	C : 39
M : 71　R : 134	M : 35　R : 195	M : 58　R : 157
Y : 73　G : 92	Y : 38　G : 171	Y : 57　G : 120
K : 7　B : 75　#865c4b	K : 0　B : 151　#c2aa96	K : 0　B : 103　#9d7867

80%
C : 35　R : 168
M : 47　G : 142
Y : 46　B : 128
K : 0　#a88d7f

C : 14　R : 223
M : 13　G : 219
Y : 14　B : 215
K : 0　#dfdcd7

60%
C : 23　R : 195
M : 35　G : 171
Y : 38　B : 151
K : 0　#c2aa96

C : 62　R : 108
M : 63　G : 95
Y : 62　B : 89
K : 10　#6c5f59

40%
C : 55　R : 140
M : 25　G : 160
Y : 81　B : 86
K : 0　#8b9e56

C : 78　R : 74
M : 55　G : 91
Y : 100　B : 51
K : 22　#495b32

20%
C : 78　R : 34
M : 84　G : 24
Y : 85　B : 22
K : 70　#221815

C : 59　R : 118
M : 42　G : 102
Y : 55　B : 102
K : 4　#756665

55

035 栗色 (くりいろ)

2YR 3.5/4

note ▶ 栗の実の色。

C: 54 M: 75 Y: 83 K: 21
R: 112 G: 75 B: 56
#704b38

C: 54	C: 39	C: 18
M: 75 R: 112	M: 70 R: 152	M: 47 R: 196
Y: 83 G: 75	Y: 100 G: 97	Y: 57 G: 150
K: 21 B: 56 #704b38	K: 2 B: 44 #98612b	K: 0 B: 110 #c4956e

80%
- C: 0 M: 28 Y: 62 K: 0 R: 236 G: 196 B: 113 #ebc371
- C: 60 M: 100 Y: 100 K: 56 R: 64 G: 13 B: 18 #400f12

60%
- C: 25 M: 28 Y: 76 K: 0 R: 195 G: 178 B: 88 #c3b158
- C: 73 M: 86 Y: 92 K: 69 R: 40 G: 23 B: 17 #281710

40%
- C: 42 M: 68 Y: 88 K: 3 R: 146 G: 99 B: 58 #91623b
- C: 18 M: 47 Y: 57 K: 0 R: 196 G: 150 B: 110 #c4956e

20%
- C: 56 M: 66 Y: 57 K: 5 R: 121 G: 96 B: 96 #785f60
- C: 62 M: 74 Y: 73 K: 30 R: 90 G: 67 B: 61 #59433d

Chapter 2 慣用色名（和名）の配色

◀ note
赤みがかった黄色。

黄赤
(きあか)

2.5YR 5.5/13

036

C : 1
M : 76 R : 216
Y : 97 G : 96
K : 0 B : 17 #d86011

慣用色名（和名）の配色
CHAPTER 2

C : 1
M : 76 R : 216
Y : 97 G : 96
K : 0 B : 17 #d86011

C : 0
M : 64 R : 212
Y : 77 G : 122
K : 0 B : 66 #d47941

C : 21
M : 38 R : 196
Y : 32 G : 167
K : 0 B : 158 #c5a89e

80%
C : 41 R : 142
M : 82 G : 74
Y : 100 B : 42
K : 5 #8e492a

C : 68 R : 60
M : 80 G : 42
Y : 84 B : 35
K : 54 #3b2a23

60%
C : 21 R : 196
M : 38 G : 167
Y : 32 B : 158
K : 0 #c5a89e

C : 48 R : 143
M : 53 G : 124
Y : 56 B : 109
K : 0 #8e7c6d

40%
C : 0 R : 212
M : 64 G : 122
Y : 77 B : 66
K : 0 #d47941

C : 41 R : 142
M : 82 G : 74
Y : 100 B : 42
K : 5 #8e492a

20%
C : 87 R : 59
M : 0 G : 165
Y : 51 B : 148
K : 0 #39a493

C : 92 R : 40
M : 57 G : 74
Y : 100 B : 45
K : 37 #27492d

57

037 代赭(たいしゃ)

2.5YR 5/8.5

note ▶ 赤鉄鉱の固まりである代赭石を顔料とした微かに茶色がかった橙色。

CHAPTER 2　慣用色名（和名）の配色

C : 1
M : 76　R : 216
Y : 97　G : 96
K : 0　B : 17　#d86011

C : 1　M : 76　Y : 97　K : 0　R : 216　G : 96　B : 17　#d86011	C : 20　M : 30　Y : 100　K : 0　R : 203　G : 176　B : 33　#caaf20	C : 37　M : 77　Y : 100　K : 2　R : 152　G : 85　B : 42　#97552a

80%
C : 41　M : 62　Y : 65　K : 0　R : 152　G : 112　B : 90　#976e59
C : 8　M : 28　Y : 32　K : 0　R : 224　G : 195　B : 169　#dfc2a9

60%
C : 0　M : 41　Y : 94　K : 0　R : 227　G : 168　B : 37　#e2a823
C : 8　M : 82　Y : 89　K : 0　R : 194　G : 80　B : 44　#c14f2c

40%
C : 45　M : 89　Y : 100　K : 13　R : 127　G : 58　B : 40　#7f3928
C : 28　M : 65　Y : 73　K : 0　R : 172　G : 111　B : 76　#ab6e4b

20%
C : 19　M : 27　Y : 32　K : 0　R : 206　G : 189　B : 169　#cdbca9
C : 41　M : 62　Y : 65　K : 0　R : 152　G : 112　B : 90　#976e59

◀ note
駱駝の毛の色。薄い茶色。

駱駝色
らくだいろ

4YR 5.5/6

038

慣用色名（和名）の配色 CHAPTER 2

C: 30
M: 63　R: 176
Y: 73　G: 118
K: 0　B: 79　#b0764f

C: 30
M: 63　R: 176
Y: 73　G: 118
K: 0　B: 79　#b0764f

C: 13
M: 54　R: 200
Y: 66　G: 138
K: 0　B: 91　#c78959

C: 0
M: 31　R: 234
Y: 30　G: 194
K: 0　B: 170　#e9c1aa

80%
C: 23　R: 196
M: 33　G: 175
Y: 39　B: 151
K: 0　#c3ae97

C: 44　R: 151
M: 50　G: 131
Y: 48　B: 122
K: 0　#968279

60%
C: 46　R: 150
M: 41　G: 146
Y: 34　B: 151
K: 0　#979296

C: 72　R: 89
M: 69　G: 84
Y: 53　B: 97
K: 10　#595360

40%
C: 55　R: 109
M: 83　G: 64
Y: 65　B: 72
K: 17　#6d3f47

C: 30　R: 170
M: 61　G: 118
Y: 48　B: 113
K: 0　#a97671

20%
C: 0　R: 222
M: 49　G: 153
Y: 88　B: 52
K: 0　#dd9833

C: 0　R: 234
M: 31　G: 194
Y: 30　B: 170
K: 0　#e9c1aa

59

039 黄茶（きちゃ）

4YR 5/9

note ▶ 茶色がかった黄色。

C : 27
M : 72　R : 177
Y : 96　G : 99
K : 0　B : 42
#b1632a

C : 27
M : 72　R : 177
Y : 96　G : 99
K : 0　B : 42
#b1632a

C : 0
M : 47　R : 223
Y : 64　G : 158
K : 0　B : 97
#df9e61

C : 43
M : 96　R : 131
Y : 100　G : 45
K : 10　B : 40
#832d28

80%
C : 37　R : 177
M : 22　G : 179
Y : 68　B : 107
K : 0　#b0b36a

C : 80　R : 68
M : 56　G : 87
Y : 100　B : 49
K : 25　#435731

60%
C : 67　R : 85
M : 64　G : 78
Y : 91　B : 49
K : 30　#554e31

C : 44　R : 159
M : 30　G : 165
Y : 38　B : 154
K : 0　#9ea49a

40%
C : 14　R : 224
M : 11　G : 222
Y : 24　B : 199
K : 0　#e0ddc7

C : 44　R : 159
M : 30　G : 165
Y : 38　B : 154
K : 0　#9ea49a

20%
C : 43　R : 131
M : 96　G : 45
Y : 100　B : 40
K : 10　#832d28

C : 68　R : 47
M : 94　G : 16
Y : 94　B : 15
K : 66　#2e100f

CHAPTER 2　慣用色名（和名）の配色

◀ note
人間の肌の色。

肌色
はだいろ

5YR 8/5

040

C : 0
M : 37 R : 241
Y : 41 G : 187
K : 0 B : 147 #f1bb93

慣用色名〈和名〉の配色　CHAPTER 2

C : 0 M : 37　R : 241 Y : 41　G : 187 K : 0　B : 147　#f1bb93	C : 0 M : 25　R : 238 Y : 29　G : 206 K : 0　B : 178　#edcdb3	C : 31 M : 52　R : 173 Y : 56　G : 134 K : 0　B : 109　#ac856c

80%
- C : 31　R : 173　　C : 52　R : 121
- M : 52　G : 134　　M : 69　G : 88
- Y : 56　B : 109　　Y : 83　B : 61
- K : 0　#ac856c　　K : 13　#78573d

60%
- C : 0　R : 241　　C : 22　R : 186
- M : 21　G : 216　　M : 53　G : 137
- Y : 10　B : 215　　Y : 49　B : 118
- K : 0　#f0d7d7　　K : 0　#bb8975

40%
- C : 0　R : 218　　C : 69　R : 112
- M : 54　G : 144　　M : 0　G : 181
- Y : 63　B : 94　　Y : 46　B : 158
- K : 0　#da8f5d　　K : 0　#6eb49e

20%
- C : 23　R : 201　　C : 31　R : 173
- M : 22　G : 196　　M : 52　G : 134
- Y : 16　B : 200　　Y : 56　B : 109
- K : 0　#cac5c8　　K : 0　#ac856c

61

041

橙色（だいだいいろ）

5YR 6.5/13

note ▶ 橙の実の色のような黄色と赤の中間のオレンジ色。

C : 0
M : 63　R : 239
Y : 91　G : 129
K : 0　　B : 15
#ef810f

C : 0　M : 63　R : 239　Y : 91　G : 129　K : 0　B : 15　#ef810f	C : 0　M : 26　R : 237　Y : 52　G : 201　K : 0　B : 134　#ecc885	C : 54　M : 73　R : 108　Y : 100　G : 75　K : 23　B : 40　#6c4a28

80%
- C : 62　R : 119　M : 30　G : 152　Y : 6　B : 199　K : 0　#7698c7
- C : 0　R : 237　M : 26　G : 201　Y : 52　B : 134　K : 0　#ecc885

60%
- C : 51　R : 138　M : 50　G : 124　Y : 100　B : 51　K : 2　#8b7c32
- C : 71　R : 91　M : 63　G : 92　Y : 58　B : 94　K : 11　#5b5b5d

40%
- C : 14　R : 205　M : 42　G : 162　Y : 57　B : 114　K : 0　#cca171
- C : 51　R : 138　M : 50　G : 124　Y : 100　B : 51　K : 2　#8b7c32

20%
- C : 98　R : 32　M : 56　G : 90　Y : 64　B : 91　K : 14　#1f5a5b
- C : 33　R : 154　M : 96　G : 46　Y : 100　B : 40　K : 1　#992d27

◀ note
灰色がかったくすんだ茶色。

灰茶
はいちゃ

5YR 4.5/3

042

C : 52
M : 64　R : 129
Y : 70　G : 101
K : 7　B : 81　#816551

慣用色名〈和名〉の配色　CHAPTER 2

C : 52 M : 64　R : 129 Y : 70　G : 101 K : 7　B : 81　#816551	C : 27 M : 68　R : 172 Y : 54　G : 106 K : 0　B : 100　#ab6a63	C : 28 M : 43　R : 182 Y : 63　G : 152 K : 0　B : 104　#b69868

80%
C : 37　R : 168　　C : 68　R : 67
M : 39　G : 154　　M : 75　G : 53
Y : 48　B : 131　　Y : 83　B : 43
K : 0　#a89982　　K : 47　#43352a

60%
C : 56　R : 130　　C : 87　R : 47
M : 48　G : 128　　M : 60　G : 69
Y : 57　B : 111　　Y : 100　B : 42
K : 0　#817f6e　　K : 40　#2e4529

40%
C : 28　R : 182　　C : 87　R : 19
M : 43　G : 152　　M : 87　G : 9
Y : 63　B : 104　　Y : 87　B : 10
K : 0　#b69868　　K : 77　#12090c

20%
C : 27　R : 172　　C : 46　R : 150
M : 68　G : 106　　M : 43　G : 142
Y : 54　B : 100　　Y : 48　B : 128
K : 0　#ab6a63　　K : 0　#968e7f

63

043 茶色 (ちゃいろ)

5YR 3.5/4

note ▶ 茶を染料として染めた色から由来する色の名前。

C : 55
M : 73 R : 109
Y : 89 G : 76
K : 23 B : 51 #6d4c33

C : 55 M : 73 R : 109 Y : 89 G : 76 K : 23 B : 51 #6d4c33	C : 58 M : 91 R : 73 Y : 100 G : 33 K : 50 B : 24 #492217	C : 84 M : 89 R : 23 Y : 86 G : 8 K : 76 B : 13 #16080c

80%
C : 21 R : 196　　C : 45 R : 137
M : 38 G : 166　　M : 70 G : 92
Y : 52 B : 125　　Y : 85 B : 60
K : 0 #c3a57d　　K : 7 #885c3c

60%
C : 9 R : 230　　C : 45 R : 168
M : 16 G : 217　　M : 2 G : 202
Y : 24 B : 195　　Y : 55 B : 142
K : 0 #e5d9c4　　K : 0 #a8ca8e

40%
C : 61 R : 110　　C : 88 R : 36
M : 57 G : 101　　M : 65 G : 54
Y : 100 B : 49　　Y : 100 B : 32
K : 13 #6e6531　　K : 53 #243620

20%
C : 37 R : 159　　C : 9 R : 230
M : 63 G : 110　　M : 16 G : 217
Y : 100 B : 44　　Y : 24 B : 195
K : 0 #9f6f2b　　K : 0 #e5d9c4

CHAPTER 2 慣用色名（和名）の配色

▼note
物が焦げたような黒みがある茶色。濃い茶色。

焦茶
こげちゃ
5YR 3/2

044

C : 64
M : 71　R : 86
Y : 78　G : 69
K : 32　B : 57　#564539

慣用色名（和名）の配色
CHAPTER 2

C : 64	C : 38	C : 20
M : 71　R : 86	M : 57　R : 159	M : 13　R : 212
Y : 78　G : 69	Y : 60　G : 122	Y : 20　G : 213
K : 32　B : 57　#564539	K : 0　B : 100　#9f7a64	K : 0　B : 203　#d4d6cb

80%
C : 20　R : 212
M : 13　G : 213
Y : 20　B : 203
K : 0　#d4d6cb

C : 66　R : 106
M : 59　G : 105
Y : 50　B : 111
K : 3　#6a696f

60%
C : 38　R : 159
M : 57　G : 122
Y : 60　B : 100
K : 0　#9f7a64

C : 81　R : 38
M : 81　G : 34
Y : 77　B : 35
K : 63　#252122

40%
C : 31　R : 182
M : 35　G : 161
Y : 100　B : 42
K : 0　#b5a129

C : 30　R : 164
M : 78　G : 85
Y : 63　B : 82
K : 0　#a35552

20%
C : 59　R : 132
M : 26　G : 154
Y : 100　B : 58
K : 0　#849a39

C : 20　R : 212
M : 13　G : 213
Y : 20　B : 203
K : 0　#d4d6cb

65

045

柑子色
こうじいろ

5.5YR 7.5/9

note ▶ コウジミカンの皮のような色。薄い橙色。杏色より黄色がやや強い。

CHAPTER 2 慣用色名（和名）の配色

C : 0
M : 48　R : 250
Y : 64　G : 165
K : 0　B : 92　#faa55c

C : 0	C : 0	C : 17
M : 48　R : 250	M : 18　R : 243	M : 78　R : 183
Y : 64　G : 165	Y : 27　G : 220	Y : 100　G : 87
K : 0　B : 92　#faa55c	K : 0　B : 189　#f2dbbd	K : 0　B : 33　#b75621

80%

C : 49　R : 144
M : 46　G : 134
Y : 66　B : 99
K : 0　#8f8562

C : 0　R : 230
M : 36　G : 181
Y : 65　B : 102
K : 0　#e6b566

60%

C : 36　R : 181
M : 18　G : 184
Y : 99　B : 47
K : 0　#b5b82f

C : 0　R : 243
M : 18　G : 220
Y : 27　B : 189
K : 0　#f2dbbd

40%

C : 16　R : 193
M : 59　G : 126
Y : 91　B : 49
K : 0　#c07d31

C : 38　R : 148
M : 85　G : 70
Y : 100　B : 42
K : 3　#944629

20%

C : 51　R : 144
M : 35　G : 150
Y : 57　B : 119
K : 0　#8f9676

C : 59　R : 86
M : 76　G : 59
Y : 100　B : 33
K : 38　#553b21

66

◀ note
杏の実のような色。

杏色
あんずいろ

6YR 7/6

046

C : 10	R : 216
M : 47	G : 159
Y : 59	B : 109
K : 0	#d89f6d

慣用色名（和名）の配色
CHAPTER 2

| C : 10 M : 47 Y : 59 K : 0 | R : 216 G : 159 B : 109 #d89f6d | C : 4 M : 14 Y : 15 K : 0 | R : 240 G : 226 B : 214 #f0e2d5 | C : 56 M : 66 Y : 68 K : 10 | R : 117 G : 93 B : 80 #755c50 |

80%
C : 32 M : 35 Y : 34 K : 0 R : 179 G : 165 B : 157 #b3a59c
C : 53 M : 44 Y : 45 K : 0 R : 136 G : 136 B : 131 #888782

60%
C : 4 M : 14 Y : 15 K : 0 R : 240 G : 226 B : 214 #f0e2d5
C : 32 M : 35 Y : 34 K : 0 R : 179 G : 165 B : 157 #b3a59c

40%
C : 0 M : 74 Y : 89 K : 0 R : 207 G : 99 B : 43 #cf632b
C : 54 M : 78 Y : 100 K : 28 R : 102 G : 65 B : 37 #654025

20%
C : 6 M : 35 Y : 44 K : 0 R : 222 G : 181 B : 142 #dfb58d
C : 43 M : 77 Y : 98 K : 7 R : 138 G : 81 B : 44 #89502c

67

047 蜜柑色
みかんいろ

6YR 6.5/13

note ▶
蜜柑の実のような色。

C : 0
M : 61 R : 235
Y : 93 G : 132
K : 0 B : 0
#eb8400

C : 0 M : 61 R : 235 Y : 93 G : 132 K : 0 B : 0 #eb8400	C : 0 M : 42 R : 226 Y : 85 G : 167 K : 0 B : 60 #e2a73d	C : 52 M : 97 R : 96 Y : 100 G : 33 K : 34 B : 31 #60211f

80%
C : 47 R : 144
M : 54 G : 122
Y : 76 B : 80
K : 1 #8f794f

C : 62 R : 104
M : 62 G : 92
Y : 79 B : 68
K : 16 #685c43

60%
C : 3 R : 200
M : 82 G : 80
Y : 100 B : 25
K : 0 #c75119

C : 52 R : 96
M : 97 G : 33
Y : 100 B : 31
K : 34 #60211f

40%
C : 0 R : 226
M : 42 G : 167
Y : 85 B : 60
K : 0 #e2a73d

C : 59 R : 123
M : 48 G : 123
Y : 87 B : 70
K : 3 #7a7a46

20%
C : 47 R : 144
M : 54 G : 122
Y : 76 B : 80
K : 1 #8f794f

C : 68 R : 82
M : 70 G : 71
Y : 71 B : 65
K : 29 #524741

CHAPTER 2　慣用色名（和名）の配色

68

◀ note
黒みがかった茶色。

褐色
かっしょく

048

6YR 3/7

```
C : 53
M : 80    R : 107
Y : 100   G : 62
K : 28    B : 8     #6b3e08
```

慣用色名（和名）の配色
CHAPTER 2

```
C : 53              C : 41              C : 71
M : 80   R : 107    M : 39   R : 162    M : 76   R : 63
Y : 100  G : 62     Y : 100  G : 148    Y : 76   G : 51
K : 28   B : 8      K : 0    B : 48     K : 47   B : 48
         #6b3e08             #a2942f             #3e332f
```

80%
```
C : 16   R : 211    C : 55   R : 128
M : 27   G : 191    M : 55   G : 116
Y : 35   B : 164    Y : 62   B : 99
K : 0    #d2bea4    K : 2    #807362
```

60%
```
C : 41   R : 143    C : 0    R : 239
M : 80   G : 78     M : 23   G : 208
Y : 100  B : 43     Y : 43   B : 154
K : 5    #8e4c2a    K : 0    #efcf99
```

40%
```
C : 55   R : 128    C : 77   R : 56
M : 55   G : 116    M : 72   G : 55
Y : 62   B : 99     Y : 76   B : 50
K : 2    #807362    K : 46   #383732
```

20%
```
C : 63   R : 119    C : 88   R : 42
M : 39   G : 134    M : 62   G : 63
Y : 92   B : 68     Y : 100  B : 39
K : 1    #788644    K : 45   #293f26
```

69

049 土色 (つちいろ)

7.5YR 5/7

note ▶ 土のような色。

C: 39　M: 65　Y: 96　K: 1
R: 159　G: 108　B: 49
#9f6c31

CHAPTER 2　慣用色名（和名）の配色

C: 39　M: 65　Y: 96　K: 1　R: 159　G: 108　B: 49　#9f6c31

C: 58　M: 65　Y: 100　K: 20　R: 107　G: 87　B: 44　#6a562c

C: 77　M: 60　Y: 100　K: 33　R: 68　G: 77　B: 44　#424c2b

80%
C: 58　M: 65　Y: 100　K: 20　R: 107　G: 87　B: 44　#6a562c
C: 11　M: 27　Y: 46　K: 0　R: 219　G: 193　B: 145　#dbc090

60%
C: 11　M: 27　Y: 46　K: 0　R: 219　G: 193　B: 145　#dbc090
C: 11　M: 45　Y: 76　K: 0　R: 208　G: 156　B: 78　#d09b4d

40%
C: 65　M: 76　Y: 100　K: 50　R: 67　G: 50　B: 28　#43311b
C: 80　M: 55　Y: 100　K: 25　R: 68　G: 88　B: 50　#435731

20%
C: 55　M: 46　Y: 100　K: 2　R: 132　G: 128　B: 53　#837f35
C: 77　M: 60　Y: 100　K: 33　R: 68　G: 77　B: 44　#424c2b

◀ note
小麦の種子のような薄茶色。

小麦色
こむぎいろ

8YR 7/6

050

慣用色名（和名）の配色

CHAPTER 2

C : 13
M : 44 R : 212
Y : 62 G : 161
K : 0 B : 104 #d4a168

C : 13	C : 9	C : 38
M : 44 R : 212	M : 22 R : 226	M : 56 R : 160
Y : 62 G : 161	Y : 43 G : 204	Y : 71 G : 123
K : 0 B : 104 #d4a168	K : 0 B : 154 #e0ca9a	K : 0 B : 85 #a07a55

80%
C : 9 R : 226
M : 22 G : 204
Y : 43 B : 154
K : 0 #e0ca9a

C : 38 R : 150
M : 79 G : 81
Y : 98 B : 44
K : 2 #96502b

60%
C : 49 R : 114
M : 90 G : 52
Y : 100 B : 38
K : 21 #713325

C : 71 R : 60
M : 72 G : 52
Y : 100 B : 29
K : 51 #3c331c

40%
C : 4 R : 232
M : 26 G : 196
Y : 74 B : 90
K : 0 #e7c459

C : 62 R : 123
M : 34 G : 142
Y : 88 B : 75
K : 0 #7a8d4a

20%
C : 45 R : 158
M : 30 G : 159
Y : 100 B : 50
K : 0 #9e9f32

C : 62 R : 123
M : 34 G : 142
Y : 88 B : 75
K : 0 #7a8d4a

71

051 琥珀色(こはくいろ)

8YR 5.5/6.5

note ▶ 化石化した樹脂の琥珀のような色。透明感のあるやや薄い黄色がかった茶色。

C：34　M：59　Y：85　K：0
R：170　G：122　B：64　#aa7a40

CHAPTER 2　慣用色名（和名）の配色

C：34　M：59　Y：85　K：0　R：170　G：122　B：64　#aa7a40

C：67　M：69　Y：76　K：31　R：82　G：71　B：60　#53473b

C：0　M：35　Y：84　K：0　R：231　G：181　B：64　#e7b540

80%
C：0　M：26　Y：63　K：0　R：237　G：200　B：112　#edc86f
C：45　M：76　Y：96　K：8　R：135　G：82　B：47　#86512e

60%
C：50　M：84　Y：91　K：22　R：112　G：61　B：46　#703c2d
C：37　M：72　Y：100　K：1　R：155　G：94　B：43　#9a5e2a

40%
C：0　M：168　Y：141　K：0　R：225　G：168　B：141　#e1a98d
C：81　M：57　Y：100　K：30　R：63　G：82　B：47　#3f512e

20%
C：59　M：68　Y：99　K：25　R：100　G：79　B：42　#644f2a
C：0　M：33　Y：66　K：0　R：232　G：186　B：102　#e8bb66

72

◀ note
金色に近い色合いの明るい茶色。

金茶
きんちゃ

052

9YR 5.5/10

C : 28
M : 61 R : 180
Y : 100 G : 119
K : 0 B : 0 #b47700

慣用色名（和名）の配色　CHAPTER 2

C : 28
M : 61 R : 180
Y : 100 G : 119
K : 0 B : 0 #b47700

C : 50
M : 82 R : 114
Y : 100 G : 64
K : 21 B : 39 #714027

C : 28
M : 16 R : 196
Y : 58 G : 197
K : 0 B : 129 #c4c47f

80%
C : 0 R : 234
M : 30 G : 197
Y : 20 B : 188
K : 0 #eac5bc

C : 54 R : 85
M : 99 G : 25
Y : 100 B : 27
K : 42 #55191a

60%
C : 28 R : 196
M : 16 G : 197
Y : 58 B : 129
K : 0 #c4c47f

C : 84 R : 39
M : 74 G : 45
Y : 79 B : 41
K : 56 #262c28

40%
C : 53 R : 117
M : 67 G : 88
Y : 99 B : 45
K : 16 #75582d

C : 69 R : 50
M : 83 G : 32
Y : 100 B : 17
K : 63 #321f11

20%
C : 32 R : 163
M : 74 G : 92
Y : 100 B : 41
K : 0 #a35c28

C : 50 R : 114
M : 82 G : 64
Y : 100 B : 39
K : 21 #714027

73

053 卵色 (たまごいろ)

10YR 8/7.5

C : 0
M : 35　R : 244
Y : 62　G : 189
K : 0　B : 107
#f4bd6b

note ▶
鶏卵の黄身の色。鶏卵の黄身の色は、鶏が食べている餌によって変わるため、現在の鶏卵の黄身の色はこれより赤が強くなっているものが多い。

CHAPTER 2　慣用色名（和名）の配色

C : 0 M : 35　R : 244 Y : 62　G : 189 K : 0　B : 107　#f4bd6b	C : 0 M : 15　R : 245 Y : 23　G : 226 K : 0　B : 199　#f4e1c7	C : 69 M : 68　R : 77 Y : 78　G : 70 K : 34　B : 57　#4d4538

80%
C : 9　R : 227
M : 21　G : 206
Y : 41　B : 159
K : 0　#e3cd9e

C : 0　R : 245
M : 15　G : 226
Y : 23　B : 199
K : 0　#f4e1c7

60%
C : 55　R : 112
M : 68　G : 85
Y : 98　B : 45
K : 18　#70552d

C : 61　R : 89
M : 71　G : 69
Y : 90　B : 46
K : 33　#58452d

40%
C : 0　R : 216
M : 58　G : 135
Y : 84　B : 57
K : 0　#d88538

C : 19　R : 183
M : 70　G : 103
Y : 100　B : 34
K : 0　#b76722

20%
C : 27　R : 196
M : 19　G : 197
Y : 21　B : 195
K : 0　#c4c6c3

C : 69　R : 77
M : 68　G : 70
Y : 78　B : 57
K : 34　#4d4538

◀ note
山吹の花の色。

山吹色 (やまぶきいろ)

054

10YR 7.5/13

C: 0
M: 45 R: 248
Y: 91 G: 169
K: 0 B: 0 #f8a900

慣用色名（和名）の配色　CHAPTER 2

C: 0	C: 19	C: 5
M: 45 R: 248	M: 77 R: 180	M: 20 R: 234
Y: 91 G: 169	Y: 100 G: 89	Y: 58 G: 208
K: 0 B: 0 #f8a900	K: 0 B: 34 #b45822	K: 0 B: 126 #ead07e

80%
C: 51 R: 139
M: 48 G: 128
Y: 87 B: 69
K: 1 #8b7f44

C: 77 R: 67
M: 61 G: 75
Y: 100 B: 43
K: 34 #414b2a

60%
C: 5 R: 234
M: 20 G: 208
Y: 58 B: 126
K: 0 #ead07e

C: 3 R: 251
M: 0 G: 250
Y: 22 B: 215
K: 0 #faf9d6

40%
C: 33 R: 157
M: 84 G: 73
Y: 100 B: 40
K: 1 #9c4828

C: 46 R: 121
M: 96 G: 43
Y: 100 B: 39
K: 16 #792b26

20%
C: 69 R: 104
M: 45 G: 120
Y: 100 B: 58
K: 5 #677739

C: 72 R: 84
M: 57 G: 91
Y: 100 B: 49
K: 22 #545b30

055

黄土色
おうどいろ

10YR 6/7.5

note ▶ 黄土原鉱から作られる顔料黄土の色。

C : 28
M : 53　R : 184
Y : 88　G : 136
K : 0　B : 59　#b8883b

CHAPTER 2　慣用色名（和名）の配色

C : 28	C : 8	C : 58
M : 53　R : 184	M : 32　R : 221	M : 78　R : 95
Y : 88　G : 136	Y : 60　G : 184	Y : 77　G : 63
K : 0　B : 59　#b8883b	K : 0　B : 115　#dcb772	K : 29　B : 56　#5f3f38

80%
C : 16　R : 218
M : 15　G : 212
Y : 30　B : 184
K : 0　#d9d4b8

C : 58　R : 95
M : 78　G : 63
Y : 77　B : 56
K : 29　#5f3f38

60%
C : 48　R : 123
M : 77　G : 75
Y : 100　B : 42
K : 15　#7a4a29

C : 6　R : 234
M : 17　G : 210
Y : 80　B : 80
K : 0　#ead150

40%
C : 3　R : 222
M : 42　G : 165
Y : 88　B : 54
K : 0　#dea635

C : 8　R : 221
M : 32　G : 184
Y : 60　B : 115
K : 0　#dcb772

20%
C : 29　R : 169
M : 70　G : 101
Y : 100　B : 40
K : 0　#a86527

C : 46　R : 120
M : 99　G : 36
Y : 100　B : 38
K : 17　#762426

◀ note
朽ちた葉のような色。

朽葉色
くちばいろ

10YR 5/2

C : 53
M : 56　R : 132
Y : 63　G : 116
K : 2　　B : 97　#847461

慣用色名（和名）の配色
CHAPTER 2

C : 53 M : 56　R : 132 Y : 63　G : 116 K : 2　　B : 97　#847461	C : 70 M : 48　R : 100 Y : 24　G : 121 K : 0　　B : 156　#63789b	C : 82 M : 68　R : 48 Y : 83　G : 57 K : 48　B : 46　#30382d

80%　C : 25　R : 201　　C : 70　R : 100
　　　M : 16　G : 205　　M : 48　G : 121
　　　Y : 13　B : 211　　Y : 24　B : 156
　　　K : 0　#c8ccd2　　K : 0　#63789b

60%　C : 69　R : 74　　C : 56　R : 104
　　　M : 70　G : 65　　M : 84　G : 60
　　　Y : 79　B : 53　　Y : 67　B : 67
　　　K : 38　#4a4034　　K : 21　#673c42

40%　C : 65　R : 103　　C : 72　R : 59
　　　M : 63　G : 96　　M : 73　G : 52
　　　Y : 59　B : 94　　Y : 83　B : 41
　　　K : 9　#675f5d　　K : 50　#3a3329

20%　C : 28　R : 177　　C : 33　R : 158
　　　M : 54　G : 132　　M : 82　G : 77
　　　Y : 61　B : 100　　Y : 100　B : 41
　　　K : 0　#b08364　　K : 0　#9e4e28

77

057 向日葵色
ひまわりいろ

2Y 8/14

note ▶ 向日葵の花びらのような、やや赤みがかった鮮やかな黄色。

C : 0
M : 37 R : 255
Y : 90 G : 187
K : 0 B : 0
#ffbb00

C : 0
M : 37 R : 255
Y : 90 G : 187
K : 0 B : 0
#ffbb00

C : 59
M : 49 R : 122
Y : 83 G : 121
K : 4 B : 74
#7a794a

C : 74
M : 62 R : 72
Y : 100 G : 75
K : 34 B : 42
#474a29

80%
C : 0 R : 211
M : 66 G : 117
Y : 97 B : 28
K : 0
#d3741b

C : 39 R : 146
M : 82 G : 77
Y : 100 B : 42
K : 4
#914b2a

60%
C : 9 R : 239
M : 0 G : 235
Y : 78 B : 90
K : 0
#eeea59

C : 63 R : 113
M : 50 G : 116
Y : 84 B : 72
K : 6
#717448

40%
C : 19 R : 174
M : 95 G : 46
Y : 100 B : 34
K : 0
#ae2f22

C : 78 R : 45
M : 72 G : 45
Y : 100 B : 25
K : 59
#2c2c19

20%
C : 31 R : 172
M : 54 G : 129
Y : 100 B : 41
K : 0
#ab8029

C : 31 R : 164
M : 74 G : 93
Y : 100 B : 40
K : 0
#a35b28

◀ note
鬱金の根を染料として染めた色。

鬱金色
うこんいろ

2Y 7.5/12

058

C : 0
M : 41 R : 237
Y : 97 G : 174
K : 0 B : 0 #edae00

慣用色名（和名）の配色　CHAPTER 2

C : 0
M : 41 R : 237
Y : 97 G : 174
K : 0 B : 0 #edae00

C : 0
M : 30 R : 234
Y : 91 G : 190
K : 0 B : 47 #eabd2f

C : 0
M : 64 R : 213
Y : 96 G : 121
K : 0 B : 31 #d4791e

80%

C : 31 R : 171
M : 56 G : 125
Y : 100 B : 41
K : 0 #ab7c28

C : 58 R : 93
M : 75 G : 64
Y : 100 B : 36
K : 33 #5c4023

60%

C : 72 R : 103
M : 32 G : 68
Y : 100 B : 63
K : 0 #66893e

C : 82 R : 44
M : 68 G : 52
Y : 100 B : 30
K : 54 #2c331d

40%

C : 45 R : 160
M : 22 G : 174
Y : 53 B : 134
K : 0 #a0ae85

C : 65 R : 117
M : 35 G : 139
Y : 100 B : 60
K : 0 #758b3b

20%

C : 21 R : 174
M : 87 G : 67
Y : 100 B : 35
K : 0 #ad4423

C : 58 R : 93
M : 75 G : 64
Y : 100 B : 36
K : 33 #5c4023

79

059 砂色（すないろ）

2.5Y 7.5/2

note ▶ 砂のような色。灰色がかった薄い茶色。

C : 25
M : 29　R : 197
Y : 38　G : 182
K : 0　B : 158　#c5b69e

C : 25	C : 57	C : 71
M : 29　R : 197	M : 57　R : 119	M : 73　R : 60
Y : 38　G : 182	Y : 86　G : 106	Y : 93　G : 51
K : 0　B : 158　#c5b69e	K : 9　B : 65　#766a41	K : 51　B : 34　#3c3321

80%
- C : 31　R : 186
 M : 23　G : 188
 Y : 19　B : 193
 K : 0　#babbc0
- C : 68　R : 94
 M : 64　G : 89
 Y : 63　B : 85
 K : 15　#5d5855

60%
- C : 9　R : 223
 M : 26　G : 197
 Y : 33　B : 169
 K : 0　#dfc5a9
- C : 61　R : 72
 M : 82　G : 45
 Y : 100　B : 26
 K : 49　#472c1a

40%
- C : 41　R : 174
 M : 4　G : 209
 Y : 13　B : 220
 K : 0　#aed0dc
- C : 57　R : 137
 M : 5　G : 190
 Y : 19　B : 205
 K : 0　#89bdcd

20%
- C : 33　R : 172
 M : 48　G : 140
 Y : 62　B : 102
 K : 0　#ab8b66
- C : 56　R : 99
 M : 75　G : 68
 Y : 92　B : 44
 K : 29　#62432c

CHAPTER 2　慣用色名（和名）の配色

◀ note
香辛料のからしの色。

芥子色
3Y 7/6

060

慣用色名（和名）の配色　CHAPTER 2

C : 22
M : 39　R : 200
Y : 71　G : 166
K : 0　B : 93　#c8a65d

| C : 22
M : 39　R : 200
Y : 71　G : 166
K : 0　B : 93　#c8a65d | C : 3
M : 8　R : 246
Y : 35　G : 235
K : 0　B : 183　#f4eab6 | C : 34
M : 32　R : 178
Y : 72　G : 166
K : 0　B : 95　#b1a55f |

80%

C : 12　R : 215
M : 31　G : 185
Y : 44　B : 145
K : 0　#d8b991

C : 42　R : 149
M : 62　G : 110
Y : 81　B : 69
K : 2　#966e45

60%

C : 42　R : 149
M : 62　G : 110
Y : 81　B : 69
K : 2　#966e45

C : 61　R : 76
M : 79　G : 51
Y : 91　B : 36
K : 45　#4c3223

40%

C : 30　R : 166
M : 70　G : 101
Y : 57　B : 94
K : 0　#a5645d

C : 63　R : 111
M : 51　G : 112
Y : 99　B : 54
K : 8　#6f7051

20%

C : 31　R : 166
M : 68　G : 104
Y : 100　B : 41
K : 0　#a56728

C : 10　R : 228
M : 16　G : 210
Y : 73　B : 97
K : 0　#e3d060

81

061 黄色（きいろ）

5Y 8/14

C : 14　M : 24　Y : 98　K : 0
R : 227　G : 199　B : 0
#e3c700

note ▶ 色の三原色のひとつ。JIS規格の慣用色名で指定されている黄色は、印刷のイエローとは数値が異なる。※慣用色名は異なりますが、No.062 蒲公英色と同じ色です。

慣用色名（和名）の配色

C : 14　M : 24　Y : 98　K : 0　R : 227　G : 199　B : 0　#e3c700	C : 43　M : 58　Y : 100　K : 2　R : 149　G : 116　B : 46　#95742e	C : 56　M : 93　Y : 100　K : 47　R : 78　G : 32　B : 25　#4e2018

80%
C : 0　M : 44　Y : 82　K : 0　R : 225　G : 163　B : 65　#e0a240
C : 36　M : 88　Y : 100　K : 2　R : 151　G : 65　B : 41　#964029

60%
C : 39　M : 30　Y : 23　K : 0　R : 168　G : 170　B : 179　#a7aab2
C : 71　M : 75　Y : 50　K : 10　R : 90　G : 76　B : 96　#5a4b60

40%
C : 6　M : 0　Y : 46　K : 0　R : 245　G : 243　B : 165　#f5f3a4
C : 43　M : 58　Y : 100　K : 2　R : 149　G : 116　B : 46　#95742e

20%
C : 17　M : 56　Y : 82　K : 0　R : 193　G : 132　B : 65　#c08441
C : 71　M : 75　Y : 50　K : 10　R : 90　G : 76　B : 96　#5a4b60

◀ note
蒲公英の花びらの色。
※慣用色名は異なりますが、No.061 黄色と同じ色です。

蒲公英色 (たんぽぽいろ)

5Y 8/14

062

C : 14
M : 24　R : 227
Y : 98　G : 199
K : 0　B : 0　#e3c700

慣用色名（和名）の配色　CHAPTER 2

| C : 14　M : 24　Y : 98　K : 0　R : 227　G : 199　B : 0　#e3c700 | C : 54　M : 41　Y : 65　K : 0　R : 136　G : 139　B : 103　#888b67 | C : 82　M : 60　Y : 100　K : 37　R : 57　G : 73　B : 43　#39492a |

80%
C : 27　M : 69　Y : 100　K : 0　R : 172　G : 103　B : 39　#ac6626
C : 67　M : 67　Y : 95　K : 37　R : 78　G : 69　B : 41　#4e4429

60%
C : 52　M : 31　Y : 0　K : 0　R : 140　G : 159　B : 208　#8b9ecf
C : 97　M : 52　Y : 0　K : 0　R : 19　G : 103　B : 177　#1366b0

40%
C : 24　M : 48　Y : 100　K : 0　R : 187　G : 143　B : 37　#ba8f25
C : 51　M : 84　Y : 100　K : 25　R : 108　G : 59　B : 37　#6d3a25

20%
C : 41　M : 39　Y : 100　K : 0　R : 162　G : 148　B : 48　#a1942f
C : 82　M : 60　Y : 100　K : 37　R : 57　G : 73　B : 43　#39492a

83

063 鶯茶
うぐいすちゃ

5Y 4/3.5

C : 62
M : 60　R : 106
Y : 92　G : 95
K : 17　B : 55　#6a5f37

note ▶
鶯の羽根の色より茶色がかった色。

C : 62
M : 60　R : 106
Y : 92　G : 95
K : 17　B : 55　#6a5f37

C : 68
M : 71　R : 69
Y : 99　G : 58
K : 45　B : 33　#443a20

C : 52
M : 55　R : 135
Y : 54　G : 119
K : 0　B : 110　#86756e

80%

C : 34
M : 36　R : 175
Y : 34　G : 162
K : 0　B : 156　#aea19b

C : 52
M : 55　R : 135
Y : 54　G : 119
K : 0　B : 110　#86756e

60%

C : 30
M : 10　R : 194
Y : 17　G : 210
K : 0　B : 210　#c1d0d0

C : 76
M : 57　R : 87
Y : 44　G : 105
K : 1　B : 122　#576779

40%

C : 0
M : 39　R : 228
Y : 58　G : 175
K : 0　B : 114　#e4af72

C : 31
M : 57　R : 171
Y : 58　G : 125
K : 0　B : 102　#aa7c66

20%

C : 68
M : 71　R : 69
Y : 99　G : 58
K : 45　B : 33　#443a20

C : 37
M : 83　R : 151
Y : 100　G : 74
K : 2　B : 42　#964a29

CHAPTER 2　慣用色名（和名）の配色

◀ note
赤みがかった黄色。
鬱金や黄檗などを混ぜ合わせて作られた漢方薬の軟膏中黄のような色。

中黄
ちゅうき

064

7Y 8.5/11

C : 12
M : 16　R : 235
Y : 92　G : 215
K : 0　B : 40　#ebd728

慣用色名（和名）の配色
CHAPTER 2

C : 12
M : 16　R : 235
Y : 92　G : 215
K : 0　B : 40　#ebd728

C : 28
M : 57　R : 176
Y : 85　G : 125
K : 0　B : 63　#af7d3e

C : 69
M : 64　R : 80
Y : 93　G : 76
K : 32　B : 47　#504b2e

80%

C : 46　R : 161
M : 8　G : 198
Y : 10　B : 220
K : 0　#9fc4dc

C : 77　R : 85
M : 57　G : 104
Y : 43　B : 123
K : 1　#54687a

60%

C : 28　R : 176
M : 57　G : 125
Y : 85　B : 63
K : 0　#af7d3e

C : 77　R : 69
M : 70　G : 71
Y : 63　B : 75
K : 27　#45464a

40%

C : 42　R : 171
M : 13　G : 186
Y : 100　B : 50
K : 0　#a9b931

C : 69　R : 92
M : 57　G : 94
Y : 100　B : 49
K : 19　#5b5e31

20%

C : 77　R : 85
M : 57　G : 104
Y : 43　B : 123
K : 1　#54687a

C : 86　R : 59
M : 70　G : 75
Y : 56　B : 89
K : 18　#394958

85

065 刈安色
かりやすいろ

7Y 8.5/7

note ▶ イネ科の刈安という植物を染料にして染めた色。八丈島の黄八丈は八丈刈安で染めた黄色の絹織物。

C : 11
M : 18　R : 234
Y : 68　G : 213
K : 0　B : 107　#ead56b

慣用色名（和名）の配色

C : 11　　　　　　　　C : 2　　　　　　　　C : 21
M : 18　R : 234　　　M : 9　R : 246　　　M : 60　R : 185
Y : 68　G : 213　　　Y : 41　G : 233　　　Y : 79　G : 123
K : 0　B : 107　#ead56b　K : 0　B : 170　#f6e8aa　K : 0　B : 69　#b97b44

80%
C : 54　R : 121　　C : 28　R : 178
M : 62　G : 98　　M : 52　G : 135
Y : 100　B : 47　　Y : 67　B : 92
K : 12　#79622e　K : 0　#b2885c

60%
C : 0　R : 206　　C : 44　R : 125
M : 77　G : 93　　M : 100　G : 35
Y : 69　B : 71　　Y : 100　B : 39
K : 0　#cd5b46　K : 14　#7c2226

40%
C : 2　R : 246　　C : 41　R : 167
M : 9　G : 233　　M : 28　G : 165
Y : 41　B : 170　　Y : 100　B : 48
K : 0　#f6e8aa　K : 0　#a5a430

20%
C : 41　R : 167　　C : 71　R : 92
M : 28　G : 165　　M : 53　G : 102
Y : 100　B : 48　　Y : 100　B : 53
K : 0　#a5a430　K : 14　#5c6534

◀ note
黄檗の樹皮を染料として染めた色。

黄檗色
きはだいろ

9Y 8/8

066

慣用色名（和名）の配色　CHAPTER 2

C : 22
M : 19　R : 214
Y : 83　G : 201
K : 0　B : 73　#d6c949

| C : 22　M : 19　Y : 83　K : 0 | R : 214　G : 201　B : 73　#d6c949 | C : 52　M : 38　Y : 100　K : 0 | R : 142　G : 143　B : 53　#8d8e35 | C : 64　M : 53　Y : 100　K : 10 | R : 108　G : 108　B : 52　#6c6c34 |

80%
C : 6　R : 238
M : 11　G : 226
Y : 41　B : 168
K : 0　#ede2a7

C : 23　R : 199
M : 27　G : 182
Y : 64　B : 111
K : 0　#c6b56e

60%
C : 52　R : 142
M : 38　G : 143
Y : 100　B : 53
K : 0　#8d8e35

C : 49　R : 140
M : 53　G : 120
Y : 100　B : 49
K : 3　#8b7831

40%
C : 18　R : 202
M : 36　G : 173
Y : 35　B : 156
K : 0　#caad9b

C : 48　R : 121
M : 82　G : 67
Y : 99　B : 42
K : 16　#7a4329

20%
C : 6　R : 238
M : 11　G : 226
Y : 41　B : 168
K : 0　#ede2a7

C : 47　R : 154
M : 24　G : 173
Y : 21　B : 186
K : 0　#9badba

87

067 海松色
みるいろ

9.5Y 4.5/2.5

C : 61
M : 56　R : 113
Y : 79　G : 107
K : 10　B : 74　#716b4a

note ▶
海藻の海松の色。黒っぽい黄緑色。襲の色目として使われ、万葉集の歌にも読まれている古来からある色。

CHAPTER 2　慣用色名（和名）の配色

C : 61　M : 56　Y : 79　K : 10	R : 113　G : 107　B : 74	#716b4a
C : 44　M : 37　Y : 45　K : 0	R : 156　G : 153　B : 137	#9c9988
C : 69　M : 70　Y : 66　K : 25	R : 84　G : 74　B : 73	#544a48

80%
- C : 42　M : 40　Y : 66　K : 0　R : 159　G : 148　B : 102　#a09465
- C : 73　M : 62　Y : 81　K : 30　R : 76　G : 79　B : 60　#4b4e3b

60%
- C : 51　M : 79　Y : 93　K : 21　R : 113　G : 68　B : 45　#71442d
- C : 67　M : 88　Y : 93　K : 63　R : 51　G : 27　B : 21　#331a14

40%
- C : 45　M : 37　Y : 34　K : 0　R : 154　G : 153　B : 154　#999999
- C : 71　M : 70　Y : 83　K : 43　R : 67　G : 61　B : 47　#423c2e

20%
- C : 54　M : 84　Y : 97　K : 35　R : 94　G : 52　B : 35　#5e3422
- C : 49　M : 41　Y : 78　K : 0　R : 146　G : 141　B : 84　#918c54

88

◀ note

スズメの仲間である鶸の体の緑がかった黄色。

鶸色
ひわいろ

1GY 7.5/8

068

慣用色名（和名）の配色　CHAPTER 2

C : 32
M : 22　R : 194
Y : 90　G : 189
K : 0　B : 61　#c2bd3d

C : 32	C : 19	C : 53
M : 22　R : 194	M : 13　R : 214	M : 47　R : 136
Y : 90　G : 189	Y : 59　G : 209	Y : 88　G : 129
K : 0　B : 61　#c2bd3d	K : 0　B : 129　#d5d081	K : 1　B : 68　#888044

80%

C : 8　R : 240
M : 2　G : 233
Y : 87　B : 65
K : 0　#f0e941

C : 2　R : 229
M : 34　G : 181
Y : 91　B : 48
K : 0　#e4b42f

60%

C : 2　R : 229
M : 34　G : 181
Y : 91　B : 48
K : 0　#e4b42f

C : 45　R : 138
M : 69　G : 94
Y : 99　B : 45
K : 7　#895d2d

40%

C : 53　R : 136
M : 47　G : 129
Y : 88　B : 68
K : 1　#888044

C : 70　R : 101
M : 47　G : 116
Y : 100　B : 57
K : 6　#657439

20%

C : 16　R : 221
M : 10　G : 219
Y : 44　B : 161
K : 0　#dcdaa2

C : 56　R : 130
M : 45　G : 129
Y : 100　B : 54
K : 2　#818035

89

069 鶯色
うぐいすいろ

1GY 4.5/3.5

C : 62
M : 54　R : 112
Y : 91　G : 108
K : 10　B : 62　#706c3e

note ▶ 鶯の羽根の色。ただし、鶯の本当の羽根の色は薄い茶色で、一般的に鶯色として使われている色やJISの慣用色名で指定されている鶯色はメジロの体の色。

CHAPTER 2 慣用色名（和名）の配色

C : 62　M : 54　R : 112　Y : 91　G : 108　K : 10　B : 62　#706c3e	C : 30　M : 28　R : 186　Y : 61　G : 176　K : 0　B : 116　#b9b074	C : 71　M : 59　R : 84　Y : 85　G : 88　K : 23　B : 61　#53573c

80%
C : 33　R : 164
M : 65　G : 109
Y : 85　B : 61
K : 0　#a46d3d

C : 18　R : 212
M : 20　G : 198
Y : 61　B : 121
K : 0　#d3c578

60%
C : 28　R : 191
M : 25　G : 186
Y : 24　B : 184
K : 0　#bfbbb8

C : 62　R : 89
M : 69　G : 71
Y : 100　B : 38
K : 33　#594626

40%
C : 76　R : 62
M : 76　G : 56
Y : 67　B : 61
K : 39　#3d383c

C : 65　R : 107
M : 55　G : 105
Y : 67　B : 90
K : 7　#696b59

20%
C : 30　R : 186
M : 28　G : 176
Y : 61　B : 116
K : 0　#b9b074

C : 33　R : 164
M : 65　G : 109
Y : 85　B : 61
K : 0　#a46d3d

◀ note
抹茶のくすんだ黄緑色。

抹茶色
まっちゃいろ

070

2GY 7.5/4

C : 30
M : 24　R : 192
Y : 57　G : 186
K : 0　B : 127　#c0ba7f

慣用色名（和名）の配色
CHAPTER 2

C : 30
M : 24　R : 192
Y : 57　G : 186
K : 0　B : 127　#c0ba7f

C : 15
M : 11　R : 222
Y : 26　G : 220
K : 0　B : 195　#dddbc3

C : 45
M : 26　R : 159
Y : 63　G : 168
K : 0　B : 114　#9ea772

80%

C : 58　R : 115
M : 57　G : 103
Y : 100　B : 49
K : 12　#736731

C : 67　R : 78
M : 69　G : 67
Y : 85　B : 49
K : 37　#4d4230

60%

C : 26　R : 181
M : 50　G : 142
Y : 11　B : 174
K : 0　#b58dad

C : 49　R : 117
M : 81　G : 67
Y : 100　B : 40
K : 19　#754228

40%

C : 58　R : 115
M : 57　G : 103
Y : 100　B : 49
K : 12　#736731

C : 17　R : 199
M : 46　G : 151
Y : 74　B : 82
K : 0　#f5da40

20%

C : 45　R : 159
M : 26　G : 168
Y : 63　B : 114
K : 0　#9ea772

C : 91　R : 39
M : 59　G : 69
Y : 100　B : 42
K : 41　#26442a

91

071 黄緑 (きみどり)

2.5GY 7.5/11

note ▶ 黄色がかった緑。

C : 37
M : 17　R : 187
Y : 100　G : 192
K : 0　B : 0　#bbc000

CHAPTER 2 慣用色名（和名）の配色

C : 37	C : 16	C : 81
M : 17　R : 187	M : 32　R : 208	M : 49　R : 74
Y : 100　G : 192	Y : 77　G : 177	Y : 100　G : 103
K : 0　B : 0　#bbc000	K : 0　B : 83　#d0b052	K : 13　B : 57　#496638

80%
- C : 81 R : 74 M : 49 G : 103 Y : 100 B : 57 K : 13 #496638
- C : 86 R : 45 M : 63 G : 63 Y : 100 B : 38 K : 46 #2c3e25

60%
- C : 23 R : 178 M : 68 G : 107 Y : 71 B : 76 K : 0 #b26a4b
- C : 45 R : 123 M : 100 G : 34 Y : 100 B : 39 K : 15 #7a2226

40%
- C : 63 R : 110 M : 52 G : 110 Y : 100 B : 53 K : 9 #6e6e34
- C : 25 R : 204 M : 11 G : 208 Y : 52 B : 144 K : 0 #cbcf90

20%
- C : 56 R : 134 M : 37 G : 142 Y : 90 B : 69 K : 0 #858d45
- C : 63 R : 110 M : 52 G : 110 Y : 100 B : 53 K : 9 #6e6e34

◀ note
苔のような深い黒みがかった黄緑色。

苔色
こけいろ

2.5GY 5/5

072

慣用色名（和名）の配色 CHAPTER 2

C : 59
M : 49　R : 124
Y : 99　G : 122
K : 4　B : 55　#7c7a37

C : 59
M : 49　R : 124
Y : 99　G : 122
K : 4　B : 55　#7c7a37

C : 15
M : 22　R : 216
Y : 46　G : 199
K : 0　B : 148　#d7c694

C : 45
M : 65　R : 143
Y : 57　G : 105
K : 1　B : 99　#8f6862

80%
C : 76　R : 74
M : 58　G : 84
Y : 95　B : 51
K : 27　#495033

C : 48　R : 149
M : 36　G : 151
Y : 61　B : 112
K : 0　#94966f

60%
C : 15　R : 216
M : 22　G : 199
Y : 46　B : 148
K : 0　#d7c694

C : 74　R : 71
M : 68　G : 70
Y : 71　B : 65
K : 32　#464540

40%
C : 34　R : 177
M : 33　G : 165
Y : 60　B : 115
K : 0　#b0a572

C : 67　R : 101
M : 53　G : 106
Y : 84　B : 69
K : 11　#646a45

20%
C : 17　R : 225
M : 0　G : 233
Y : 45　B : 166
K : 0　#dfe8a6

C : 68　R : 103
M : 51　G : 112
Y : 71　B : 88
K : 6　#656f58

93

073

若草色
わかくさいろ

3GY 7/10

note ▶ 早春に芽吹いた若草のような色。あざやかな黄緑色。

C : 44
M : 21　R : 170
Y : 100　G : 179
K : 0　B : 0　#aab300

CHAPTER 2 慣用色名（和名）の配色

C : 44
M : 21　R : 170
Y : 100　G : 179
K : 0　B : 0　#aab300

C : 17
M : 9　R : 220
Y : 33　G : 221
K : 0　B : 184　#dbddb7

C : 7
M : 25　R : 227
Y : 72　G : 196
K : 0　B : 95　#e2c35f

80%

C : 7　R : 227
M : 25　G : 196
Y : 72　B : 95
K : 0　#e2c35f

C : 55　R : 125
M : 58　G : 109
Y : 66　B : 90
K : 5　#7d6d59

60%

C : 73　R : 99
M : 38　G : 129
Y : 100　B : 62
K : 1　#63803d

C : 26　R : 206
M : 3　G : 218
Y : 66　B : 119
K : 0　#cfd977

40%

C : 7　R : 227
M : 25　G : 196
Y : 72　B : 95
K : 0　#e2c35f

C : 77　R : 84
M : 53　G : 107
Y : 58　B : 104
K : 5　#546a68

20%

C : 77　R : 72
M : 57　G : 85
Y : 100　B : 47
K : 27　#47542f

C : 68　R : 105
M : 47　G : 118
Y : 92　B : 66
K : 5　#687541

94

◀ note

春に萌え出る草の芽の色。若草色よりやや緑がかった黄緑色。

萌黄 (もえぎ)

074

4GY 6.5/9

C : 52
M : 25 R : 151
Y : 100 G : 166
K : 0 B : 30
#97a61e

慣用色名（和名）の配色

CHAPTER 2

| C : 52
M : 25 R : 151
Y : 100 G : 166
K : 0 B : 30
#97a61e | C : 14
M : 0 R : 230
Y : 54 G : 234
K : 0 B : 147
#e5e992 | C : 80
M : 46 R : 79
Y : 100 G : 111
K : 8 B : 60
#506f3b |

80%
C : 41 R : 155
M : 55 G : 123
Y : 74 B : 82
K : 0 #9a7a51

C : 59 R : 86
M : 78 G : 57
Y : 89 B : 41
K : 38 #553929

60%
C : 65 R : 118
M : 30 G : 145
Y : 100 B : 60
K : 0 #75903c

C : 80 R : 79
M : 46 G : 111
Y : 100 B : 60
K : 8 #506f3b

40%
C : 42 R : 176
M : 0 G : 204
Y : 83 B : 87
K : 0 #afcb56

C : 14 R : 230
M : 0 G : 234
Y : 54 B : 147
K : 0 #e5e992

20%
C : 31 R : 180
M : 36 G : 164
Y : 39 B : 148
K : 0 #b3a393

C : 63 R : 94
M : 71 G : 75
Y : 70 B : 69
K : 24 #5e4b44

95

075 草色 (くさいろ)

5GY 5/5

note ▶ 草の色。若草色、萌黄より濃い黄緑色。

CHAPTER 2 慣用色名〈和名〉の配色

C : 65
M : 46
Y : 95
K : 4
R : 115
G : 124
B : 62
#737c3e

| C : 65　M : 46　Y : 95　K : 4　R : 115　G : 124　B : 62　#737c3e | C : 42　M : 29　Y : 80　K : 0　R : 164　G : 164　B : 84　#a5a553 | C : 72　M : 61　Y : 99　K : 29　R : 79　G : 81　B : 45　#4f512c |

80%
C : 20　M : 62　Y : 79　K : 0　R : 185　G : 119　B : 68　#b97743
C : 14　M : 32　Y : 35　K : 0　R : 211　G : 183　B : 160　#d3b79f

60%
C : 55　M : 23　Y : 92　K : 0　R : 141　G : 162　B : 69　#8ca245
C : 30　M : 0　Y : 79　K : 0　R : 200　G : 216　B : 92　#c8d85c

40%
C : 81　M : 59　Y : 100　K : 34　R : 61　G : 76　B : 44　#3c4c2c
C : 42　M : 0　Y : 80　K : 0　R : 164　G : 164　B : 84　#a5a553

20%
C : 20　M : 0　Y : 55　K : 0　R : 219　G : 228　B : 144　#dbe48f
C : 71　M : 47　Y : 91　K : 6　R : 98　G : 116　B : 67　#617343

◀ note
初夏の木々の若葉の色。明るい青緑色。

若葉色
わかばいろ

7GY 7.5/4.5

076

慣用色名（和名）の配色　CHAPTER 2

C : 45
M : 13　R : 169
Y : 57　G : 192
K : 0　B : 135　#a9c087

C : 45
M : 13　R : 169
Y : 57　G : 192
K : 0　B : 135　#a9c087

C : 84
M : 46　R : 71
Y : 67　G : 113
K : 4　B : 98　#467062

C : 87
M : 56　R : 53
Y : 100　G : 81
K : 30　B : 48　#335030

80%

C : 28
M : 26　R : 191
Y : 33　G : 184
K : 0　B : 168　#beb7a7

C : 43
M : 48　R : 154
Y : 50　G : 135
K : 0　B : 121　#9a8779

60%

C : 31
M : 0　R : 198
Y : 89　G : 214
K : 0　B : 70　#c6d646

C : 89
M : 43　R : 59
Y : 78　G : 114
K : 4　B : 87　#3c7256

40%

C : 73
M : 35　R : 100
Y : 100　G : 133
K : 0　B : 63　#64843e

C : 38
M : 7　R : 181
Y : 67　G : 200
K : 0　B : 116　#b4c873

20%

C : 78
M : 45　R : 84
Y : 100　G : 114
K : 7　B : 60　#53713b

C : 57
M : 16　R : 138
Y : 83　G : 170
K : 0　B : 86　#8aa956

97

077 松葉色（まつばいろ）

7.5GY 5/4

note ▶ 松の葉のようなくすんだ青緑色。

C : 71
M : 43 R : 104
Y : 81 G : 126
K : 3 B : 82
#687e52

| C : 71 M : 43 Y : 81 K : 3 | R : 104 G : 126 B : 82 | #687e52 | C : 33 M : 19 Y : 37 K : 0 | R : 185 G : 191 B : 166 | #b9bfa6 | C : 74 M : 62 Y : 86 K : 32 | R : 73 G : 77 B : 54 | #484d36 |

80%
C : 37 R : 166
M : 43 G : 148
Y : 44 B : 134
K : 0 #a69385

C : 8 R : 227
M : 23 G : 205
Y : 24 B : 188
K : 0 #e3ccbb

60%
C : 61 R : 126
M : 28 G : 152
Y : 64 B : 112
K : 0 #7e9770

C : 84 R : 44
M : 66 G : 56
Y : 96 B : 36
K : 50 #2b3824

40%
C : 33 R : 185
M : 19 G : 191
Y : 37 B : 166
K : 0 #b9bfa6

C : 8 R : 227
M : 23 G : 205
Y : 24 B : 188
K : 0 #e3ccbb

20%
C : 56 R : 137
M : 27 G : 157
Y : 74 B : 97
K : 0 #899c60

C : 33 R : 185
M : 19 G : 191
Y : 37 B : 166
K : 0 #b9bfa6

CHAPTER 2 慣用色名（和名）の配色

◀ note

孔雀石を原料とした岩絵の具の顔料岩緑青の色。白っぽい青緑。

白緑（びゃくろく）

2.5G 8.5/2.5

078

C : 38
M : 1　R : 186
Y : 29　G : 219
K : 0　B : 199
#badbc7

慣用色名（和名）の配色　CHAPTER 2

C : 38
M : 1　R : 186
Y : 29　G : 219
K : 0　B : 199
#badbc7

C : 68
M : 35　R : 105
Y : 4　G : 141
K : 0　B : 196
#698dc3

C : 82
M : 51　R : 72
Y : 11　G : 111
K : 0　B : 168
#466ea7

80%
C : 88　R : 60
M : 49　G : 108
Y : 58　B : 108
K : 4　#3d6b6b

C : 27　R : 203
M : 5　G : 219
Y : 26　B : 199
K : 0　#cadbc6

60%
C : 69　R : 113
M : 15　G : 160
Y : 100　B : 64
K : 0　#70a040

C : 88　R : 60
M : 49　G : 108
Y : 58　B : 108
K : 4　#3d6b6b

40%
C : 23　R : 210
M : 6　G : 223
Y : 17　B : 215
K : 0　#d2dfd6

C : 56　R : 136
M : 25　G : 162
Y : 46　B : 144
K : 0　#88a28f

20%
C : 56　R : 136
M : 25　G : 162
Y : 46　B : 144
K : 0　#88a28f

C : 8　R : 231
M : 16　G : 217
Y : 27　B : 190
K : 0　#e8dabd

079

緑 (みどり)

2.5G 6.5/10

note ▶ 光の三原色のひとつ。黄色と青の中間色。

C : 92
M : 0　R : 0
Y : 79　G : 182
K : 0　B : 110　#00b66e

C : 92
M : 0　R : 0
Y : 79　G : 182
K : 0　B : 110　#00b66e

C : 46
M : 1　R : 166
Y : 51　G : 203
K : 0　B : 152　#a5ca97

C : 94
M : 55　R : 38
Y : 100　G : 80
K : 31　B : 49　#264f31

80%
C : 50　R : 159
M : 0　G : 195
Y : 93　B : 70
K : 0　#9fc345

C : 26　R : 186
M : 43　G : 150
Y : 100　B : 38
K : 0　#b99626

60%
C : 94　R : 38
M : 55　G : 80
Y : 100　B : 49
K : 31　#264f31

C : 22　R : 189
M : 50　G : 141
Y : 90　B : 55
K : 0　#bc8c37

40%
C : 58　R : 140
M : 1　G : 188
Y : 71　B : 112
K : 0　#8bbc70

C : 97　R : 35
M : 50　G : 91
Y : 100　B : 56
K : 21　#225b38

20%
C : 66　R : 121
M : 0　G : 182
Y : 60　B : 133
K : 0　#78b583

C : 46　R : 166
M : 1　G : 203
Y : 51　B : 152
K : 0　#a5ca97

CHAPTER 2　慣用色名（和名）の配色

◀ note

冬でも葉が落ちずに緑色のまま不変である常緑樹（常磐木）の葉のような濃い緑色。

常磐色
ときわいろ

3G 4.5/7

080

C : 100
M : 37　R : 0
Y : 91　G : 123
K : 1　B : 80　#007b50

慣用色名（和名）の配色

CHAPTER 2

C : 100
M : 37　R : 0
Y : 91　G : 123
K : 1　B : 80　#007b50

C : 47
M : 3　R : 164
Y : 89　G : 195
K : 0　B : 76　#a3c24b

C : 26
M : 39　R : 188
Y : 63　G : 160
K : 0　B : 106　#bb9f69

80%

C : 0　R : 218
M : 54　G : 145
Y : 45　B : 123
K : 0　#da907a

C : 8　R : 193
M : 83　G : 78
Y : 76　B : 60
K : 0　#c04e3c

60%

C : 49　R : 113
M : 89　G : 53
Y : 100　B : 38
K : 22　#713525

C : 0　R : 218
M : 54　G : 145
Y : 45　B : 123
K : 0　#da907a

40%

C : 55　R : 137
M : 25　G : 164
Y : 25　B : 178
K : 0　#89a4b2

C : 86　R : 49
M : 31　G : 70
Y : 100　B : 42
K : 40　#314529

20%

C : 62　R : 124
M : 31　G : 146
Y : 100　B : 59
K : 0　#7b903a

C : 47　R : 164
M : 3　G : 195
Y : 89　B : 76
K : 0　#a3c24b

101

081 緑青色
ろくしょういろ

4G 5/4

C : 82
M : 38　R : 77
Y : 68　G : 129
K : 0 　B : 105　#4d8169

note ▶

銅の錆の色。岩絵の具の顔料である岩緑青の色。

※JISの慣用色名では「りょくしょう」と表記されていますが、岩絵の具の顔料などは「ろくしょう」と読むため、ここでは「ろくしょう」と表記しました。

CHAPTER 2　慣用色名（和名）の配色

C : 82	C : 98	C : 0
M : 38　R : 77	M : 75　R : 30	M : 42　R : 226
Y : 68　G : 129	Y : 60　G : 61	Y : 32　G : 171
K : 0 　B : 105　#4d8169	K : 29　B : 76　#1d3d4c	K : 0 　B : 156　#e1aa9b

80%
C : 77　R : 73
M : 74　G : 70
Y : 56　B : 85
K : 20　#494654

C : 12　R : 188
M : 83　G : 77
Y : 83　B : 53
K : 0 　#bb4d34

60%
C : 18　R : 190
M : 59　G : 126
Y : 67　B : 86
K : 0 　#bd7e56

C : 12　R : 188
M : 83　G : 77
Y : 83　B : 53
K : 0 　#bb4d34

40%
C : 69　R : 106
M : 37　G : 136
Y : 46　B : 134
K : 0 　#698886

C : 98　R : 30
M : 75　G : 61
Y : 60　B : 76
K : 29　#1d3d4c

20%
C : 37　R : 177
M : 20　G : 184
Y : 52　B : 138
K : 0 　#b1b889

C : 82　R : 60
M : 59　G : 79
Y : 86　B : 57
K : 31　#3c4e38

◀ note

長い年月（千歳）、冬でも葉を落とさない常緑樹の緑という意味合いの縁起のよい色名。マツの葉のような深い緑色。松葉色より濃い緑色。

千歳緑
ちとせみどり

4G 4/3.5

082

慣用色名（和名）の配色 CHAPTER 2

C : 88　M : 51　Y : 70　K : 12　R : 60　G : 103　B : 84　#3c6754

C : 88　M : 51　Y : 70　K : 12　R : 60　G : 103　B : 84　#3c6754

C : 58　M : 22　Y : 50　K : 0　R : 133　G : 164　B : 139　#85a38a

C : 8　M : 20　Y : 37　K : 0　R : 229　G : 209　B : 168　#e4d0a7

80%

C : 59　M : 9　Y : 100　K : 0　R : 136　G : 175　B : 60　#88af3c

C : 0　M : 73　Y : 79　K : 0　R : 208　G : 102　B : 59　#cf653a

60%

C : 0　M : 41　Y : 90　K : 0　R : 227　G : 169　B : 49　#e2a830

C : 0　M : 73　Y : 79　K : 0　R : 208　G : 102　B : 59　#cf653a

40%

C : 72　M : 21　Y : 100　K : 0　R : 105　G : 151　B : 64　#689640

C : 0　M : 82　Y : 61　K : 0　R : 203　G : 80　B : 78　#cb504e

20%

C : 57　M : 27　Y : 17　K : 0　R : 132　G : 160　B : 188　#83a0bb

C : 87　M : 60　Y : 42　K : 1　R : 63　G : 97　B : 122　#3e607a

103

083

深緑
ふかみどり

5G 3/7

note ▶ 濃い緑色。

C : 100
M : 53　R : 0
Y : 98　G : 86
K : 25　B : 56　#005638

C : 100
M : 53　R : 0
Y : 98　G : 86
K : 25　B : 56　#005638

C : 67
M : 30　R : 112
Y : 54　G : 146
K : 0　B : 127　#70927e

C : 89
M : 66　R : 34
Y : 100　G : 52
K : 55　B : 31　#21331e

80%
C : 46　R : 155
M : 29　G : 165
Y : 37　B : 156
K : 0　#9ba49c

C : 67　R : 112
M : 30　G : 146
Y : 54　B : 127
K : 0　#70927e

60%
C : 0　R : 203
M : 80　G : 83
Y : 13　B : 136
K : 0　#cb5387

C : 67　R : 112
M : 30　G : 146
Y : 54　B : 127
K : 0　#70927e

40%
C : 20　R : 189
M : 55　G : 133
Y : 65　B : 192
K : 0　#bc855c

C : 55　R : 114
M : 66　G : 89
Y : 87　B : 57
K : 16　#725939

20%
C : 55　R : 114
M : 66　G : 89
Y : 87　B : 57
K : 16　#725939

C : 65　R : 73
M : 74　G : 57
Y : 88　B : 41
K : 44　#493828

◀ note

葱（ねぎ）の芽の色のような緑色。
読みは同じだが、黄緑色の萌黄とは異なる色。

萌葱色
もえぎいろ

5.5G 3/5

084

C : 100
M : 55 R : 0
Y : 89 G : 83
K : 27 B : 62 #00533e

慣用色名（和名）の配色　CHAPTER 2

C : 100	C : 18	C : 81
M : 55 R : 0	M : 18 R : 213	M : 55 R : 76
Y : 89 G : 83	Y : 26 G : 206	Y : 50 G : 104
K : 27 B : 62 #00533e	K : 0 B : 188 #d4cdbc	K : 3 B : 114 #4c6872

80%
C : 38 R : 171
M : 26 G : 178
Y : 17 B : 192
K : 0 #abb1c0

C : 81 R : 76
M : 55 G : 104
Y : 50 B : 114
K : 3 #4c6872

60%
C : 74 R : 92
M : 53 G : 112
Y : 37 B : 134
K : 0 #5c6f86

C : 11 R : 218
M : 29 G : 189
Y : 45 B : 145
K : 0 #dabd90

40%
C : 81 R : 80
M : 40 G : 121
Y : 100 B : 63
K : 3 #50793f

C : 18 R : 213
M : 18 G : 206
Y : 26 B : 188
K : 0 #d4cdbc

20%
C : 31 R : 175
M : 49 G : 139
Y : 78 B : 77
K : 0 #ae8a4d

C : 59 R : 92
M : 77 G : 63
Y : 77 B : 55
K : 31 #5c3f37

105

085

若竹色
わかたけいろ

6G 6/7.5

C : 95
M : 5　　R : 0
Y : 67　　G : 163
K : 0　　B : 126　#00a37e

note ▶
成長し始めたばかりの若い竹を表したような淡い緑のこと。成長した竹が青竹色で、成長しきってくすんでくると老竹色となる。命名は近代とされる。

CHAPTER 2 慣用色名（和名）の配色

C : 95	C : 58	C : 31
M : 5　R : 0	M : 0　R : 139	M : 8　R : 194
Y : 67　G : 163	Y : 59　G : 190	Y : 37　G : 210
K : 0　B : 126　#00a37e	K : 0　B : 135　#8bbe86	K : 0　B : 175　#c1d1ae

80%
C : 42　R : 152
M : 57　G : 118
Y : 100　B : 46
K : 1　#98762e

C : 51　R : 119
M : 72　G : 82
Y : 100　B : 43
K : 16　#77512a

60%
C : 61　R : 131
M : 0　G : 190
Y : 36　B : 177
K : 0　#82bdb1

C : 95　R : 41
M : 38　G : 120
Y : 68　B : 103
K : 1　#287767

40%
C : 34　R : 189
M : 4　G : 215
Y : 19　B : 211
K : 0　#bdd7d2

C : 29　R : 191
M : 20　G : 195
Y : 8　B : 214
K : 0　#bec3d6

20%
C : 93　R : 47
M : 49　G : 101
Y : 77　B : 82
K : 11　#2e6551

C : 58　R : 139
M : 0　G : 190
Y : 59　B : 135
K : 0　#8bbe86

106

▸ note

青磁のような青みがかった淡い緑。青磁は、釉薬や土に含まれる鉄分により青緑色になる中国で発達した磁器。日本の宮廷で秘色（ひそく）と呼んで珍重された。

青磁色
せいじいろ

7.5G 6.5/4

086

慣用色名（和名）の配色　CHAPTER 2

C : 71
M : 16　R : 109
Y : 49　G : 168
K : 0　B : 149　#6da895

| C : 71　M : 16　Y : 49　K : 0　R : 109　G : 168　B : 149　#6da895 | C : 54　M : 7　Y : 39　K : 0　R : 145　G : 188　B : 168　#91bca8 | C : 9　M : 2　Y : 9　K : 0　R : 239　G : 243　B : 237　#eef3ec |

80%
C : 35　M : 14　Y : 0　K : 0　R : 181　G : 200　B : 232　#b5c8e7
C : 69　M : 34　Y : 0　K : 0　R : 102　G : 142　B : 201　#668dc8

60%
C : 86　M : 40　Y : 81　K : 2　R : 68　G : 120　B : 85　#437855
C : 76　M : 52　Y : 100　K : 17　R : 81　G : 99　B : 53　#516235

40%
C : 85　M : 18　Y : 50　K : 0　R : 67　G : 148　B : 140　#43938b
C : 86　M : 40　Y : 81　K : 2　R : 68　G : 120　B : 85　#437855

20%
C : 41　M : 50　Y : 49　K : 0　R : 157　G : 133　B : 121　#9c8578
C : 10　M : 12　Y : 16　K : 0　R : 230　G : 224　B : 213　#e6e0d5

107

087 青竹色
あおたけいろ

2.5BG 6.5/4

note ▶
竹のような、青みがかかった明るい緑。成長した竹の色を表した色名。竹を由来とする色名としてほかに、若竹色、老竹色などがある。

C : 72
M : 16　R : 106
Y : 45　G : 168
K : 0　B : 157　#6aa89d

CHAPTER 2　慣用色名（和名）の配色

C : 72 M : 16　R : 106 Y : 45　G : 168 K : 0　B : 157　#6aa89d	C : 44 M : 10　R : 166 Y : 27　G : 196 K : 0　B : 189　#a6c3bd	C : 90 M : 63　R : 48 Y : 66　G : 77 K : 25　B : 78　#2f4d4d

80%
C : 59　R : 131　　C : 0　R : 210
M : 14　G : 176　　M : 68　G : 113
Y : 26　B : 185　　Y : 91　B : 41
K : 0　#83afb8　　K : 0　#d27029

60%
C : 23　R : 184　　C : 43　R : 142
M : 55　G : 133　　M : 74　G : 88
Y : 56　B : 106　　Y : 76　B : 69
K : 0　#b7846a　　K : 4　#8d5845

40%
C : 36　R : 150　　C : 0　R : 210
M : 92　G : 56　　M : 68　G : 113
Y : 91　B : 49　　Y : 91　B : 41
K : 2　#953830　　K : 0　#d27029

20%
C : 59　R : 131　　C : 39　R : 179
M : 14　G : 176　　M : 2　G : 214
Y : 26　B : 185　　Y : 9　B : 229
K : 0　#83afb8　　K : 0　#b2d5e5

◀ note

暗い濃く青緑。深緑よりも濃い。黒金と呼ばれるような黒っぽい状態の鉄の色を表す。

鉄色

2.5BG 2.5/2.5

088

C : 94
M : 64 R : 36
Y : 75 G : 67
K : 38 B : 62 #24433e

慣用色名（和名）の配色 CHAPTER 2

C : 94
M : 64 R : 36
Y : 75 G : 67
K : 38 B : 62 #24433e

C : 43
M : 23 R : 163
Y : 30 G : 177
K : 0 B : 173 #a3b1ad

C : 72
M : 46 R : 98
Y : 42 G : 122
K : 0 B : 133 #617a85

80%

C : 2 R : 247
M : 9 G : 231
Y : 51 B : 149
K : 0 #f6e794

C : 43 R : 163
M : 23 G : 177
Y : 30 B : 173
K : 0 #a3b1ad

60%

C : 2 R : 247
M : 9 G : 231
Y : 51 B : 149
K : 0 #f6e794

C : 23 R : 183
M : 60 G : 121
Y : 100 B : 37
K : 0 #b67924

40%

C : 16 R : 214
M : 22 G : 200
Y : 33 B : 172
K : 0 #d5c7ac

C : 71 R : 100
M : 41 G : 130
Y : 35 B : 147
K : 0 #648193

20%

C : 10 R : 218
M : 31 G : 188
Y : 31 B : 168
K : 0 #dabba7

C : 1 R : 249
M : 8 G : 239
Y : 13 B : 225
K : 0 #f8efe0

109

089 青緑 （あおみどり）

7.5BG 5/12

C: 97　M: 25　Y: 47　K: 0
R: 0　G: 142　B: 148　#008e94

note ▶
緑と青の中間色。平安時代の『延喜式』には、藍と黄蘗による染め色の青緑という色名がある。JISの色彩規格ではさまざまな色のベースとなっている。

CHAPTER 2　慣用色名（和名）の配色

C: 97　M: 25　Y: 47　K: 0　R: 0　G: 142　B: 148　#008e94
C: 100　M: 41　Y: 49　K: 0　R: 15　G: 115　B: 127　#0e737e
C: 100　M: 67　Y: 61　K: 23　R: 27　G: 72　B: 83　#1b4852

80%　C: 41 M: 40 Y: 54 K: 0　R: 161 G: 150 B: 121　#a09578
　　　C: 24 M: 31 Y: 44 K: 0　R: 195 G: 177 B: 145　#c3b090

60%　C: 56 M: 26 Y: 0 K: 0　R: 133 G: 163 B: 213　#84a3d4
　　　C: 0 M: 62 Y: 70 K: 0　R: 214 G: 126 B: 78　#d57e4d

40%　C: 54 M: 14 Y: 4 K: 0　R: 140 G: 182 B: 221　#8cb5dd
　　　C: 100 M: 67 Y: 61 K: 23　R: 27 G: 72 B: 83　#1b4852

20%　C: 54 M: 14 Y: 4 K: 0　R: 140 G: 182 B: 221　#8cb5dd
　　　C: 12 M: 53 Y: 27 K: 0　R: 201 G: 143 B: 151　#c98e96

110

◀ note

くすんだ淡い青緑のこと。錆は、本来の色合いを灰色がかるようにくすませた色の形容。江戸時代に流行した浅葱色の派生色と考えられる。

錆浅葱
（さびあさぎ）

10BG 5.5/3

090

C : 74
M : 36 R : 96
Y : 44 G : 138
K : 0 B : 142 #608a8e

慣用色名（和名）の配色　CHAPTER 2

C : 74
M : 36 R : 96
Y : 44 G : 138
K : 0 B : 142 #608a8e

C : 2
M : 34 R : 229
Y : 57 G : 184
K : 0 B : 119 #e5b877

C : 69
M : 35 R : 105
Y : 28 G : 140
K : 0 B : 163 #688ba2

80%

C : 0 R : 247
M : 12 G : 231
Y : 23 B : 202
K : 0 #f7e7ca

C : 2 R : 229
M : 34 G : 184
Y : 57 B : 119
K : 0 #e5b877

60%

C : 96 R : 35
M : 76 G : 62
Y : 58 B : 78
K : 27 #233d4e

C : 2 R : 229
M : 34 G : 184
Y : 57 B : 119
K : 0 #e5b877

40%

C : 86 R : 62
M : 63 G : 87
Y : 54 B : 99
K : 11 #3d5763

C : 33 R : 183
M : 23 G : 184
Y : 42 B : 154
K : 0 #b7b799

20%

C : 11 R : 211
M : 41 G : 164
Y : 77 B : 78
K : 0 #d2a34e

C : 33 R : 183
M : 23 G : 184
Y : 42 B : 154
K : 0 #b7b799

111

091 水浅葱(みずあさぎ)

1.5B 6/3

note ▶
薄い浅葱色のことで、くすんだ濃い水色。水で薄めた藍で染色した色という意味。同じ藍染めの薄い色である甕覗きよりも灰色がかっている。

C:69 M:31 Y:38 K:0 R:109 G:150 B:156 #6d969c

CHAPTER 2 慣用色名（和名）の配色

C:69 M:31 Y:38 K:0 R:109 G:150 B:156 #6d969c

C:10 M:9 Y:16 K:0 R:232 G:230 B:216 #e8e5d8

C:0 M:47 Y:51 K:0 R:223 G:159 B:119 #de9f77

80%
C:100 M:62 Y:95 K:48 R:19 G:59 B:41 #123b29
C:48 M:4 Y:545 K:0 R:161 G:196 B:143 #a0c48e

60%
C:94 M:70 Y:61 K:26 R:39 G:68 B:79 #27444e
C:39 M:18 Y:11 K:0 R:173 G:190 B:210 #acbdd1

40%
C:32 M:23 Y:26 K:0 R:185 G:186 B:182 #b8bab5
C:43 M:37 Y:58 K:0 R:159 G:153 B:116 #9e9874

20%
C:81 M:44 Y:37 K:0 R:77 G:120 B:141 #4c788d
C:45 M:21 Y:13 K:0 R:159 G:180 B:202 #9fb3ca

112

◀ note

わずかに緑がかった明るい青。明治から大正時代に新橋芸者の間で流行したことから。金春新道にちなんだ、金春色という別名がある。新橋駅の文様に使われている。

新橋色
しんばしいろ

092

2.5B 6.5/5.5

C : 79
M : 13　R : 83
Y : 32　G : 168
K : 0　B : 183　#53a8b7

慣用色名（和名）の配色
CHAPTER 2

C : 79	C : 82	C : 91
M : 13　R : 83	M : 67　R : 71	M : 76　R : 44
Y : 32　G : 168	Y : 50　G : 85	Y : 58　G : 62
K : 0　B : 183　#53a8b7	K : 8　B : 103　#465567	K : 28　B : 77　#2c3d4d

80%
C : 48　R : 158
M : 7　G : 196
Y : 24　B : 196
K : 0　#9ec3c4

C : 0　R : 228
M : 40　G : 171
Y : 90　B : 49
K : 0　#e3aa30

60%
C : 48　R : 158
M : 7　G : 196
Y : 24　B : 196
K : 0　#9ec3c4

C : 19　R : 218
M : 6　G : 226
Y : 23　B : 205
K : 0　#d9e1cc

40%
C : 78　R : 83
M : 51　G : 112
Y : 38　B : 135
K : 0　#537086

C : 0　R : 228
M : 40　G : 171
Y : 90　B : 49
K : 0　#e3aa30

20%
C : 82　R : 71
M : 67　G : 85
Y : 50　B : 103
K : 8　#465567

C : 20　R : 201
M : 32　G : 178
Y : 40　B : 151
K : 0　#c9b296

113

093 浅葱色 (あさぎいろ)

2.5B 5/8

C:97 M:33 Y:39 K:0
R:0 G:133 B:155
#00859b

note ▶ やや緑がかった薄い藍色。江戸時代に羽織の裏地にこの色が使われ、浅葱裏と呼び、遊里で野暮な田舎武士をあざける語としても使われた。新選組のダンダラ羽織の色。

CHAPTER 2 慣用色名（和名）の配色

C:97 M:33 Y:39 K:0 / R:0 G:133 B:155 #00859b	C:78 M:20 Y:35 K:0 / R:85 G:152 B:163 #5497a2	C:25 M:6 Y:8 K:0 / R:206 G:222 B:229 #cddde4

80%
- C:52 M:15 Y:22 K:0 / R:147 G:181 B:192 #92b5c0
- C:24 M:58 Y:71 K:0 / R:181 G:126 B:82 #b57d51

60%
- C:46 M:37 Y:43 K:0 / R:152 G:152 B:140 #98978c
- C:73 M:63 Y:79 K:29 / R:76 G:78 B:62 #4c4e3d

40%
- C:24 M:58 Y:71 K:0 / R:181 G:126 B:82 #b57d51
- C:65 M:76 Y:88 K:48 / R:69 G:51 B:37 #453325

20%
- C:31 M:62 Y:46 K:0 / R:168 G:116 B:115 #a87473
- C:100 M:58 Y:37 K:0 / R:25 G:96 B:130 #185f82

◀ note

顔料の群青を砕いてできる白っぽい粉末の色で、薄い群青色のこと。
群青とは鉱物を原料とした青色顔料で、瑠璃、藍銅鉱、天藍石などが原料。

白群
びゃくぐん

094

3B 7/4.5

C : 68
M : 12　R : 115
Y : 27　G : 179
K : 0　B : 193　#73b3c1

慣用色名（和名）の配色　CHAPTER 2

C : 68	C : 8	C : 57
M : 12　R : 115	M : 15　R : 232	M : 16　R : 137
Y : 27　G : 179	Y : 67　G : 214	Y : 45　G : 173
K : 0　B : 193　#73b3c1	K : 0　B : 110　#e8d56e	K : 0　B : 151　#88ad97

80%
C : 7　R : 232
M : 17　G : 218
Y : 10　B : 219
K : 0　#e8dada

C : 65　R : 120
M : 15　G : 166
Y : 64　B : 119
K : 0　#78a576

60%
C : 7　R : 232
M : 17　G : 218
Y : 10　B : 219
K : 0　#e8dada

C : 20　R : 192
M : 47　G : 152
Y : 1　B : 192
K : 0　#bf97bf

40%
C : 77　R : 84
M : 37　G : 132
Y : 13　B : 180
K : 0　#5484b4

C : 95　R : 45
M : 81　G : 67
Y : 41　B : 107
K : 5　#2c436b

20%
C : 96　R : 34
M : 88　G : 47
Y : 57　B : 70
K : 33　#212e46

C : 43　R : 162
M : 25　G : 175
Y : 23　B : 183
K : 0　#a2aeb6

115

095 納戸色
なんどいろ

4B 4/6

note ▶ 藍染めの緑がかった鈍い藍色。納戸とは収納部屋のこと。色名の由来は「納戸の暗がりの色」「城の納戸に掛けた垂れ幕の色」など諸説ある。御納戸色ともいう。

CHAPTER 2 慣用色名（和名）の配色

C : 100
M : 53 R : 0
Y : 48 G : 104
K : 2 B : 124 #00687c

C : 100
M : 53 R : 0
Y : 48 G : 104
K : 2 B : 124 #00687c

C : 9
M : 6 R : 236
Y : 10 G : 236
K : 0 B : 230 #ecece6

C : 40
M : 57 R : 154
Y : 0 G : 122
K : 0 B : 177 #9979b0

80%

C : 0 R : 237
M : 27 G : 204
Y : 11 B : 207
K : 0 #ecccce

C : 0 R : 212
M : 63 G : 125
Y : 33 B : 131
K : 0 #d47d83

60%

C : 57 R : 137
M : 13 G : 178
Y : 33 B : 174
K : 0 #88b2ae

C : 34 R : 189
M : 4 G : 215
Y : 16 B : 216
K : 0 #bcd7d8

40%

C : 98 R : 35
M : 75 G : 69
Y : 51 B : 94
K : 15 #22455d

C : 0 R : 219
M : 53 G : 147
Y : 40 B : 132
K : 0 #da9383

20%

C : 0 R : 219
M : 53 G : 147
Y : 40 B : 132
K : 0 #da9383

C : 58 R : 93
M : 77 G : 63
Y : 80 B : 52
K : 32 #5c3e34

116

◀ note

藍染めの淡い青。藍の入った甕に布地をほんの少し浸すことを表したという説と、甕の水に映り込んだ空の色を表したとする説がある。覗き色ともいう。

甕覗き
かめのぞき

4.5B 7/4

096

C : 63
M : 17　R : 126
Y : 25　G : 177
K : 0　B : 193　#7eb1c1

慣用色名（和名）の配色
CHAPTER 2

| C : 63
M : 17　R : 126
Y : 25　G : 177
K : 0　B : 193　#7eb1c1 | C : 41
M : 10　R : 172
Y : 25　G : 199
K : 0　B : 193　#acc6c1 | C : 100
M : 54　R : 25
Y : 47　G : 100
K : 2　B : 120　#196377 |

80%
C : 13　R : 218
M : 23　G : 201
Y : 24　B : 188
K : 0　#dac9bb

C : 60　R : 106
M : 66　G : 88
Y : 71　B : 74
K : 16　#69574a

60%
C : 37　R : 182
M : 9　G : 199
Y : 62　B : 125
K : 0　#b6c77c

C : 87　R : 58
M : 56　G : 90
Y : 70　B : 81
K : 18　#395a51

40%
C : 32　R : 189
M : 14　G : 201
Y : 27　B : 188
K : 0　#bcc8bc

C : 100　R : 25
M : 54　G : 100
Y : 47　B : 120
K : 2　#196377

20%
C : 83　R : 71
M : 29　G : 138
Y : 37　B : 153
K : 0　#478998

C : 100　R : 25
M : 54　G : 100
Y : 47　B : 120
K : 2　#196377

117

097

水色
みずいろ

6B 8/4

note ▶
晴れた空が映し出された澄んだ水の色のような、ごく薄い青のこと。空色よりもやや薄い。万葉集では水縹という名で表され、平安時代になると水色というようになった。

CHAPTER 2 慣用色名（和名）の配色

C : 50
M : 6
Y : 14
K : 0
R : 157
G : 204
B : 224
#9dcce0

| C : 50 M : 6 Y : 14 K : 0 | R : 157 G : 204 B : 224 #9dcce0 | C : 12 M : 12 Y : 14 K : 0 | R : 227 G : 223 B : 216 #e2ded8 | C : 30 M : 33 Y : 25 K : 0 | R : 183 G : 171 B : 174 #b7abad |

80%
C : 56 R : 133
M : 33 G : 152
Y : 22 B : 175
K : 0 #8498ae

C : 85 R : 43
M : 65 G : 56
Y : 100 B : 33
K : 51 #2a3821

60%
C : 68 R : 106
M : 45 G : 126
Y : 35 B : 144
K : 0 #697e90

C : 33 R : 184
M : 20 G : 191
Y : 20 B : 194
K : 0 #b7bfc2

40%
C : 6 R : 212
M : 51 G : 149
Y : 48 B : 121
K : 0 #d39479

C : 37 R : 177
M : 21 G : 181
Y : 68 B : 108
K : 0 #b1b46b

20%
C : 6 R : 212
M : 51 G : 149
Y : 48 B : 121
K : 0 #d39479

C : 42 R : 134
M : 100 G : 36
Y : 100 B : 40
K : 8 #852428

118

◀ note

藍色がかった鼠色。「あいねずみ」ともいう。江戸時代に高価な染料の染め物が禁じられたときに、安価な染料で染められる色が増えたが、藍鼠はそのひとつ。

藍鼠
あいねず

7.5B 4.5/2.5

C : 77
M : 55 R : 87
Y : 48 G : 109
K : 2 B : 121 #576d79

慣用色名（和名）の配色 CHAPTER 2

098

C : 77 C : 63 C : 10
M : 55 R : 87 M : 30 R : 119 M : 4 R : 235
Y : 48 G : 109 Y : 28 G : 151 Y : 10 G : 239
K : 2 B : 121 K : 0 B : 168 K : 0 B : 232
#576d79 #7796a7 #ebeee8

80%
C : 88 R : 48 C : 78 R : 82
M : 82 G : 53 M : 68 G : 95
Y : 58 B : 72 Y : 44 B : 116
K : 32 #2f3547 K : 3 #515e74

60%
C : 78 R : 80 C : 0 R : 219
M : 68 G : 86 M : 53 G : 146
Y : 47 B : 107 Y : 66 B : 90
K : 6 #4f566b K : 0 #db9159

40%
C : 0 R : 239 C : 50 R : 104
M : 23 G : 211 M : 99 G : 32
Y : 22 B : 193 Y : 90 B : 41
K : 0 #efd2c0 K : 27 #681f28

20%
C : 54 R : 136 C : 88 R : 48
M : 34 G : 152 M : 82 G : 53
Y : 21 B : 176 Y : 58 B : 72
K : 0 #8898af K : 32 #2f3547

119

099 空色（そらいろ）

9B 7.5/5.5

note ▶ 晴天時の空の色を表す、明るい青。青と白の中間色。同様の色を水色と表現することが多い。英語名のスカイブルー（sky blue）が同じような色を表す。

C : 58
M : 12　R : 137
Y : 11　G : 189
K : 0　B : 222　#89bdde

| C : 58　M : 12　Y : 11　K : 0
R : 137　G : 189　B : 222　#89bdde | C : 15　M : 6　Y : 3　K : 0
R : 223　G : 232　B : 241　#e0e7f1 | C : 36　M : 0　Y : 2　K : 0
R : 185　G : 220　B : 244　#b9dbf3 |

80%
C : 19　R : 221
M : 0　G : 233
Y : 33　B : 190
K : 0　#dce8be

C : 0　R : 196
M : 14　G : 216
Y : 86　B : 125
K : 0　#c3d77c

60%
C : 49　R : 156
M : 6　G : 196
Y : 29　B : 188
K : 0　#9cc3bc

C : 92　R : 41
M : 57　G : 75
Y : 100　B : 46
K : 35　#284b2e

40%
C : 61　R : 121
M : 39　G : 139
Y : 33　B : 153
K : 0　#798b98

C : 14　R : 87
M : 78　G : 88
Y : 71　B : 70
K : 0　#ba5845

20%
C : 61　R : 121
M : 39　G : 139
Y : 33　B : 153
K : 0　#798b98

C : 90　R : 36
M : 67　G : 57
Y : 87　B : 48
K : 48　#24382f

CHAPTER 2　慣用色名（和名）の配色

◀ note

晴れた日の青空や海、瑠璃のような色を指す。藍色、群青色、紺色、縹色など青系統の色の総称。赤、緑とともに光の三原色のひとつ。

青（あお）

100

10B 4/14

C : 98
M : 54　R : 0
Y : 7　G : 106
K : 0　B : 182　#006ab6

慣用色名（和名）の配色　CHAPTER 2

C : 98	C : 75	C : 51
M : 54　R : 0	M : 37　R : 89	M : 26　R : 144
Y : 7　G : 106	Y : 15　G : 133	Y : 8　G : 167
K : 0　B : 182　#006ab6	K : 0　B : 178　#5985b1	K : 0　B : 203　#90a7cb

80%
C : 75　R : 88
M : 40　G : 129
Y : 3　B : 190
K : 0　#5781be

C : 0　R : 241
M : 14　G : 234
Y : 86　B : 225
K : 0　#f1eae0

60%
C : 59　R : 125
M : 38　G : 143
Y : 13　B : 182
K : 0　#7c8eb5

C : 40　R : 169
M : 20　G : 186
Y : 0　B : 224
K : 0　#a8badf

40%
C : 29　R : 93
M : 17　G : 72
Y : 13　B : 42
K : 0　#5c472a

C : 25　R : 190
M : 37　G : 165
Y : 55　B : 121
K : 0　#bea478

20%
C : 100　R : 26
M : 72　G : 77
Y : 8　B : 149
K : 0　#1a4d95

C : 5　R : 245
M : 7　G : 219
Y : 86　B : 65
K : 0　#f5da40

121

101 **藍色** (あいいろ)

2PB 3/5

C: 95　R: 43
M: 73　G: 75
Y: 49　B: 101
K: 12　#2b4b65

note ▶ やや濃い藍染めの色。藍はタデ科のアイを用いる染料。伝統色の藍色は、緑がかった色で、藍のみで染めた色は縹色。江戸時代以降、純粋な濃い青を指すようになった。

CHAPTER 2　慣用色名（和名）の配色

C: 95　R: 43　M: 73　G: 75　Y: 49　B: 101　K: 12　#2b4b65	C: 38　R: 171　M: 27　G: 176　Y: 18　B: 190　K: 0　#abafbd	C: 71　R: 98　M: 54　G: 112　Y: 34　B: 138　K: 0　#626f89

| 80% | C: 72　R: 96　M: 44　G: 126　Y: 14　B: 173　K: 0　#5f7dac | C: 100　R: 33　M: 88　G: 54　Y: 50　B: 86　K: 18　#203556 | 60% | C: 100　R: 23　M: 98　G: 30　Y: 64　B: 53　K: 46　#161d35 | C: 49　R: 148　M: 29　G: 164　Y: 17　B: 187　K: 0　#94a3bb |
| 40% | C: 62　R: 120　M: 23　G: 162　Y: 0　B: 203　K: 0　#77a2d6 | C: 42　R: 170　M: 7　G: 203　Y: 8　B: 225　K: 0　#aacbe1 | 20% | C: 74　R: 85　M: 69　G: 83　Y: 53　B: 96　K: 11　#545260 | C: 27　R: 194　M: 23　G: 191　Y: 20　B: 192　K: 0　#c1bec0 |

◀ note

濃い藍色のこと。藍色と紺色の中間の色。これより濃くなると紺色になるとされる。「こあい」ともいう。

濃藍
こいあい

2PB 2/3.5

C : 96
M : 81 R : 34
Y : 60 G : 53
K : 35 B : 70 #223546

102

慣用色名（和名）の配色
CHAPTER 2

| C:96 M:81 Y:60 K:35 | R:34 G:53 B:70 | #223546 | C:83 M:63 Y:46 K:4 | R:71 G:92 B:113 | #465c71 | C:69 M:47 Y:40 K:0 | R:104 G:122 B:135 | #677a87 |

80%
C:76 M:57 Y:60 K:9 R:84 G:99 B:97 #536360
C:18 M:41 Y:95 K:0 R:200 G:159 B:44 #c79e2c

60%
C:49 M:100 Y:100 K:27 R:106 G:30 B:34 #691d22
C:69 M:94 Y:90 K:66 R:46 G:16 B:19 #2d1012

40%
C:19 M:22 Y:24 K:0 R:209 G:198 B:188 #d0c6bb
C:43 M:36 Y:33 K:0 R:158 G:156 B:157 #9e9c9d

20%
C:76 M:57 Y:60 K:9 R:84 G:99 B:97 #536360
C:42 M:100 Y:100 K:10 R:132 G:35 B:40 #832327

123

勿忘草色
わすれなぐさいろ

3PB 7/6

C : 56
M : 24　R : 137
Y : 7　G : 172
K : 0　B : 215
#89acd7

note ▶
ワスレナグサの花のような明るい青。ワスレナグサの英語名はフォーゲット・ミー・ノット（forget me not）で、日本名はこの訳語。

CHAPTER 2 慣用色名（和名）の配色

| C : 56　M : 24　R : 137　Y : 7　G : 172　K : 0　B : 215　#89acd7 | C : 6　M : 31　R : 225　Y : 0　G : 193　K : 0　B : 217　#e0c1d8 | C : 36　M : 53　R : 163　Y : 10　G : 132　K : 0　B : 171　#a283ab |

80%
C : 6　R : 225
M : 31　G : 193
Y : 0　B : 217
K : 0　#e0c1d8

C : 29　R : 166
M : 71　G : 99
Y : 13　B : 146
K : 0　#a66292

60%
C : 34　R : 187
M : 5　G : 215
Y : 0　B : 242
K : 0　#bbd7f1

C : 14　R : 225
M : 9　G : 228
Y : 0　B : 242
K : 0　#e0e3f2

40%
C : 72　R : 95
M : 40　G : 131
Y : 4　B : 189
K : 0　#5f83bd

C : 13　R : 209
M : 39　G : 165
Y : 100　B : 27
K : 0　#d1a41b

20%
C : 55　R : 140
M : 23　G : 162
Y : 80　B : 88
K : 0　#8ca258

C : 85　R : 57
M : 56　G : 82
Y : 100　B : 48
K : 29　#395230

124

◀ note
ツユクサの花のような明るい青を指す。
本来は縹色と同義だが、現在では露草色はより淡く鮮やかな青を指す。

露草色 (つゆくさいろ)

3PB 5/11

C : 95
M : 42　R : 0
Y : 8　　G : 123
K : 0　　B : 195　#007bc3

慣用色名（和名）の配色　CHAPTER 2

C : 95 M : 42　R : 0 Y : 8　G : 123 K : 0　B : 195　#007bc3	C : 61 M : 25　R : 123 Y : 8　G : 160 K : 0　B : 202　#7aa0ca	C : 25 M : 21　R : 199 Y : 94　G : 188 K : 0　B : 52　#c7bc34

80%

C : 66　R : 115
M : 35　G : 139
Y : 87　B : 77
K : 0　#728a4c

C : 85　R : 52
M : 59　G : 72
Y : 100　B : 43
K : 38　#33482a

60%

C : 100　R : 24
M : 59　G : 95
Y : 32　B : 135
K : 0　#175e87

C : 0　R : 230
M : 37　G : 176
Y : 90　B : 49
K : 0　#e5b031

40%

C : 61　R : 123
M : 25　G : 160
Y : 8　B : 202
K : 0　#7aa0ca

C : 98　R : 35
M : 80　G : 67
Y : 8　B : 142
K : 0　#23438e

20%

C : 47　R : 152
M : 26　G : 171
Y : 0　B : 215
K : 0　#97aad6

C : 33　R : 186
M : 15　G : 198
Y : 29　B : 183
K : 0　#bac6b7

125

105 縹色 (はなだいろ)

3PB 4/7.5

C: 95　M: 61　Y: 30　K: 0
R: 43　G: 97　B: 143
#2b618f

note ▶ ややくすんだ薄い青。タデ科のアイを用いた純粋な藍染めの色。古代に青の染め色にはツユクサを用い、ツユクサを表す花色、月草色、露草色などの別名もある。

CHAPTER 2　慣用色名（和名）の配色

C: 95　M: 61　Y: 30　K: 0　R: 43　G: 97　B: 143　#2b618f
C: 75　M: 41　Y: 25　K: 0　R: 90　G: 128　B: 161　#5a7fa0
C: 10　M: 43　Y: 62　K: 0　R: 211　G: 162　B: 104　#d3a168

80%
C: 91　M: 76　Y: 58　K: 28　R: 44　G: 62　B: 77　#2c3d4d
C: 10　M: 43　Y: 62　K: 0　R: 211　G: 162　B: 104　#d3a168

60%
C: 10　M: 43　Y: 62　K: 0　R: 211　G: 162　B: 104　#d3a168
C: 7　M: 16　Y: 18　K: 0　R: 233　G: 219　B: 206　#e9dbce

40%
C: 27　M: 56　Y: 82　K: 0　R: 178　G: 128　B: 67　#b17f43
C: 72　M: 71　Y: 74　K: 38　R: 69　G: 63　B: 57　#453f39

20%
C: 91　M: 76　Y: 58　K: 28　R: 44　G: 62　B: 77　#2c3d4d
C: 71　M: 51　Y: 43　K: 0　R: 99　G: 116　B: 128　#637380

126

◀ note

紫色を帯びた暗い青。色名は人工顔料の紺青に由来する。英語名プルシアンブルーは同じ色である。平安時代から使われた天然顔料の岩群青も紺青と呼ばれる。

紺青
こんじょう

5PB 3/4

C : 88
M : 75 R : 58
Y : 50 G : 72
K : 13 B : 97 #3a4861

慣用色名（和名）の配色　CHAPTER 2

C : 88 M : 75 R : 58 Y : 50 G : 72 K : 13 B : 97 #3a4861	C : 72 M : 48 R : 98 Y : 45 G : 119 K : 0 B : 128 #61777f	C : 24 M : 22 R : 200 Y : 20 G : 195 K : 0 B : 194 #c7c2c1	

80%
C : 22 R : 200
M : 28 G : 184
Y : 40 B : 154
K : 0 #c8b79a

C : 65 R : 92
M : 70 G : 77
Y : 66 B : 74
K : 22 #5c4c4a

60%
C : 97 R : 16
M : 93 G : 23
Y : 71 B : 36
K : 63 #101624

C : 45 R : 140
M : 68 G : 97
Y : 72 B : 77
K : 4 #8c614c

40%
C : 81 R : 76
M : 59 G : 100
Y : 35 B : 132
K : 0 #4c6483

C : 59 R : 127
M : 29 G : 156
Y : 19 B : 183
K : 0 #7f9bb6

20%
C : 24 R : 200
M : 22 G : 195
Y : 20 B : 194
K : 0 #c7c2c1

C : 45 R : 155
M : 34 G : 159
Y : 27 B : 168
K : 0 #9a9ea7

127

107 瑠璃色（るりいろ）

6PB 3.5/11

note ▶
紫みを帯びた濃い青。色名は宝石の瑠璃（英語名ラピスラズリ）から。瑠璃は仏教でいう七宝のひとつ。古くはガラスのことも瑠璃と読んだ。襲の色目でもある。

C : 100
M : 72　R : 0
Y : 17　G : 81
K : 0　B : 154　#00519a

C : 100 M : 72　R : 0 Y : 17　G : 81 K : 0　B : 154　#00519a	C : 78 M : 44　R : 80 Y : 0　G : 122 K : 0　B : 188　#5079bb	C : 11 M : 59　R : 200 Y : 49　G : 130 K : 0　B : 113　#c78170

80%
C : 27　R : 195
M : 23　G : 185
Y : 70　B : 102
K : 0　#c2b965

C : 48　R : 151
M : 31　G : 159
Y : 53　B : 128
K : 0　#969e80

60%
C : 100　R : 38
M : 92　G : 55
Y : 35　B : 109
K : 1　#25366c

C : 22　R : 197
M : 33　G : 175
Y : 44　B : 143
K : 0　#c5ae8e

40%
C : 11　R : 200
M : 59　G : 130
Y : 49　B : 113
K : 0　#c78170

C : 100　R : 35
M : 99　G : 44
Y : 58　B : 76
K : 16　#232b4c

20%
C : 74　R : 90
M : 16　G : 161
Y : 0　B : 220
K : 0　#5a9a1db

C : 39　R : 177
M : 5　G : 210
Y : 3　B : 236
K : 0　#b1d1ec

慣用色名（和名）の配色　CHAPTER 2

◀ note
光沢のある紫がかった紺色。瑠璃色よりも少し濃い。紺瑠璃ともいう。

瑠璃紺
るりこん

6PB 3/8

108

C : 99
M : 81　R : 39
Y : 34　G : 71
K : 1　B : 122　#27477a

慣用色名（和名）の配色　CHAPTER 2

C : 99
M : 81　R : 39
Y : 34　G : 71
K : 1　B : 122　#27477a

C : 48
M : 33　R : 148
Y : 6　G : 159
K : 0　B : 199　#949ec6

C : 79
M : 70　R : 80
Y : 37　G : 86
K : 1　B : 120　#4f5578

80%
C : 78　R : 81
M : 47　G : 118
Y : 10　B : 174
K : 0　#5176ad

C : 0　R : 228
M : 39　G : 176
Y : 53　B : 123
K : 0　#e4af7a

60%
C : 79　R : 80
M : 70　G : 86
Y : 37　B : 120
K : 1　#4f5578

C : 15　R : 190
M : 66　G : 114
Y : 14　B : 151
K : 0　#bd7197

40%
C : 60　R : 85
M : 81　G : 54
Y : 76　B : 51
K : 37　#543633

C : 0　R : 213
M : 63　G : 124
Y : 76　B : 68
K : 0　#d57c43

20%
C : 18　R : 216
M : 13　G : 215
Y : 24　B : 197
K : 0　#d7d6c4

C : 54　R : 136
M : 29　G : 160
Y : 0　B : 210
K : 0　#88a0d1

129

109 紺色 （こんいろ）

6PB 2.5/4

note ▶
紫がかっている暗い青。濃い藍染めの色。平安時代から紺という呼称が用いられ、鎌倉時代にかけて男性の衣装の色として愛され、藍染めが盛んになっていった。

C：89
M：81　R：52
Y：53　G：61
K：22　B：85　#343d55

CHAPTER 2　慣用色名（和名）の配色

C：89 M：81 Y：53 K：22　R：52 G：61 B：85　#343d55	C：36 M：25 Y：18 K：0　R：176 G：181 B：192　#afb4c0	C：70 M：56 Y：28 K：0　R：99 G：109 B：143　#636d8f

80%
C：86 M：67 Y：41 K：2　R：65 G：87 B：118　#405775
C：66 M：45 Y：32 K：0　R：110 G：127 B：148　#6d7f94

60%
C：100 M：100 Y：66 K：57　R：16 G：20 B：43　#10142a
C：14 M：54 Y：57 K：0　R：198 G：138 B：105　#c68a68

40%
C：30 M：31 Y：38 K：0　R：184 G：173 B：154　#b8ad9a
C：67 M：71 Y：85 K：41　R：74 G：62 B：46　#493d2d

20%
C：57 M：28 Y：35 K：0　R：133 G：158 B：159　#849d9f
C：36 M：25 Y：18 K：0　R：176 G：181 B：192　#afb4c0

130

◀ note

カキツバタの花のような鮮やかな紫がかった青。菖蒲色（しょうぶいろ）、菖蒲色（あやめいろ）とは異なる色だが、これらの実際の花の色を見分けるのは難しい。

杜若色 (かきつばたいろ)

7PB 4/10

110

C : 85
M : 68　R : 67
Y : 11　G : 90
K : 0　B : 160　#435aa0

慣用色名（和名）の配色　CHAPTER 2

C : 85
M : 68　R : 67
Y : 11　G : 90
K : 0　B : 160　#435aa0

C : 52
M : 25　R : 142
Y : 0　G : 168
K : 0　B : 215　#8da7d6

C : 89
M : 79　R : 57
Y : 14　G : 71
K : 0　B : 138　#394689

80%

C : 100　R : 37
M : 96　G : 48
Y : 49　B : 89
K : 10　#243058

C : 14　R : 187
M : 79　G : 86
Y : 87　B : 49
K : 0　#ba5631

60%

C : 58　R : 135
M : 16　G : 171
Y : 61　B : 123
K : 0　#87aa7b

C : 88　R : 58
M : 49　G : 99
Y : 100　B : 57
K : 16　#3a6239

40%

C : 52　R : 142
M : 25　G : 168
Y : 0　B : 215
K : 0　#8da7d6

C : 15　R : 225
M : 5　G : 233
Y : 7　B : 235
K : 0　#e1e8eb

20%

C : 69　R : 108
M : 38　G : 133
Y : 92　B : 70
K : 0　#6b8446

C : 100　R : 36
M : 100　G : 43
Y : 58　B : 77
K : 15　#232b4c

131

111 勝色(かちいろ)

7PB 2.5/3

C: 84
M: 80
Y: 56
K: 26
R: 58
G: 60
B: 79
#3a3c4f

note ▶
灰色がかった濃い青。「褐色」とも表記するが「かっしょく」と読む場合の色とは別。「勝ち」に通じるため、鎌倉時代から戦の衣服や武具などを染めるのに用いられた。

| C: 84 M: 80 Y: 56 K: 26 | R: 58 G: 60 B: 79 #3a3c4f | C: 0 M: 67 Y: 92 K: 0 | R: 211 G: 115 B: 40 #d27227 | C: 27 M: 94 Y: 100 K: 0 | R: 164 G: 51 B: 39 #a33225 |

80%
C: 42 M: 65 Y: 0 K: 0 R: 147 G: 105 B: 166 #9369a5
C: 64 M: 74 Y: 47 K: 4 R: 106 G: 82 B: 104 #6a5267

60%
C: 64 M: 74 Y: 47 K: 4 R: 106 G: 82 B: 104 #6a5267
C: 24 M: 53 Y: 68 K: 0 R: 184 G: 135 B: 89 #b78759

40%
C: 55 M: 15 Y: 56 K: 0 R: 142 G: 175 B: 133 #8daf84
C: 75 M: 40 Y: 81 K: 1 R: 94 G: 126 B: 84 #5d7e54

20%
C: 86 M: 67 Y: 28 K: 0 R: 64 G: 88 B: 133 #405785
C: 0 M: 51 Y: 5 K: 0 R: 220 G: 154 B: 184 #db99b7

慣用色名(和名)の配色

132

◀ note

やや紫色がかった鮮やかで深い青。群青とは鉱物を原料とした青色顔料のことで、古来は瑠璃、藍銅鉱、天藍石などが原料だった。

群青色
（ぐんじょういろ）

7.5PB 3.5/11

C : 91
M : 76 R : 56
Y : 11 G : 77
K : 0 B : 152 #384d98

慣用色名（和名）の配色　CHAPTER 2

C : 91	C : 74	C : 23
M : 76 R : 56	M : 56 R : 89	M : 17 R : 204
Y : 11 G : 77	Y : 0 G : 107	Y : 8 G : 205
K : 0 B : 152 #384d98	K : 0 B : 175 #596aae	K : 0 B : 219 #cbcdda

80%
C : 22 R : 199
M : 30 G : 175
Y : 94 B : 50
K : 0 #c7af31

C : 70 R : 93
M : 67 G : 88
Y : 53 B : 99
K : 9 #5d5762

60%
C : 6 R : 225
M : 31 G : 188
Y : 53 B : 129
K : 0 #e0bb80

C : 32 R : 169
M : 58 G : 121
Y : 100 B : 42
K : 0 #a97929

40%
C : 78 R : 53
M : 67 G : 57
Y : 100 B : 33
K : 49 #353920

C : 59 R : 127
M : 38 G : 140
Y : 70 B : 98
K : 0 #7f8b62

20%
C : 38 R : 143
M : 100 G : 36
Y : 100 B : 40
K : 4 #8f2428

C : 70 R : 93
M : 67 G : 88
Y : 53 B : 99
K : 9 #5d5762

133

113 鉄紺 (てっこん)

7.5PB 1.5/2

note ▶ 鉄色がかった濃い紺色。江戸時代に紺色のバリエーションとして登場した。東京箱根間往復大学駅伝競走で東洋大学が用いる襷の色。

C: 86 M: 83 Y: 67 K: 50
R: 41 G: 41 B: 52
#292934

C: 86 M: 83 Y: 67 K: 50 — R: 41 G: 41 B: 52 — #292934
C: 0 M: 44 Y: 95 K: 0 — R: 225 G: 162 B: 34 — #e0a221
C: 57 M: 82 Y: 100 K: 41 — R: 85 G: 51 B: 30 — #54321e

80%
C: 31 M: 26 Y: 16 K: 0 — R: 185 G: 183 B: 195 — #b8b7c2
C: 100 M: 93 Y: 52 K: 5 — R: 38 G: 54 B: 90 — #25365a

60%
C: 51 M: 42 Y: 46 K: 0 — R: 141 G: 140 B: 131 — #8c8c83
C: 13 M: 21 Y: 19 K: 0 — R: 220 G: 205 B: 198 — #dbcdc6

40%
C: 57 M: 53 Y: 48 K: 0 — R: 126 G: 120 B: 120 — #7e7778
C: 31 M: 26 Y: 16 K: 0 — R: 185 G: 183 B: 195 — #b8b7c2

20%
C: 58 M: 61 Y: 64 K: 7 — R: 117 G: 102 B: 90 — #756559
C: 0 M: 44 Y: 95 K: 0 — R: 225 G: 162 B: 34 — #e0a221

◀ note

青みがかった紫。藤色がかった納戸色のこと。平安時代から人気の藤色と、江戸時代に普及した納戸色を組み合わせた、江戸後期以降の色名。

藤納戸
ふじなんど

9PB 4.5/7.5

C : 68
M : 65　R : 105
Y : 18　G : 99
K : 0　B : 154　#69639a

慣用色名（和名）の配色　CHAPTER 2

| C : 68　M : 65　Y : 18　K : 0　R : 105　G : 99　B : 154　#69639a | C : 29　M : 24　Y : 6　K : 0　R : 189　G : 189　B : 213　#bcbcd4 | C : 57　M : 61　Y : 19　K : 0　R : 123　G : 107　B : 150　#7a6b95 |

80%　C : 82　M : 92　Y : 16　K : 0　R : 72　G : 52　B : 125　#48347d　　C : 29　M : 24　Y : 6　K : 0　R : 189　G : 189　B : 213　#bcbcd4

60%　C : 7　M : 31　Y : 0　K : 0　R : 223　G : 193　B : 217　#dec0d8　　C : 50　M : 100　Y : 50　K : 4　R : 124　G : 34　B : 84　#7b2253

40%　C : 8　M : 16　Y : 54　K : 0　R : 231　G : 214　B : 137　#e7d589　　C : 37　M : 35　Y : 100　K : 0　R : 171　G : 157　B : 45　#ab9d2d

20%　C : 16　M : 20　Y : 15　K : 0　R : 215　G : 205　B : 205　#d6cdcd　　C : 57　M : 58　Y : 29　K : 0　R : 124　G : 112　B : 141　#d6cdcd

135

115 桔梗色（ききょういろ）

9PB 3.5/13

note ▶ キキョウの花のような青みのある紫。平安時代から続く伝統色で、秋に着用する衣装の色とされた。

C : 86　M : 79　Y : 0　K : 0
R : 67　G : 71　B : 162　#4347a2

CHAPTER 2　慣用色名（和名）の配色

C : 86　M : 79　Y : 0　K : 0　R : 67　G : 71　B : 162　#4347a2

C : 34　M : 29　Y : 0　K : 0　R : 177　G : 176　B : 214　#b0b0d5

C : 19　M : 13　Y : 0　K : 0　R : 213　G : 216　B : 237　#d4d8ec

80%
C : 19　M : 3　Y : 35　K : 0　R : 220　G : 229　B : 184　#dbe4b8
C : 75　M : 54　Y : 79　K : 15　R : 83　G : 99　B : 73　#536249

60%
C : 15　M : 28　Y : 14　K : 0　R : 212　G : 191　B : 198　#d3bfc6
C : 16　M : 69　Y : 100　K : 0　R : 188　G : 106　B : 33　#bc6a20

40%
C : 90　M : 87　Y : 48　K : 15　R : 52　G : 56　B : 90　#343859
C : 16　M : 54　Y : 100　K : 0　R : 188　G : 106　B : 33　#bc6a20

20%
C : 100　M : 100　Y : 49　K : 1　R : 40　G : 48　B : 92　#272f5b
C : 69　M : 59　Y : 44　K : 0　R : 103　G : 112　B : 125　#66707c

136

◀ note

紺色がかった藍色。紺色や藍色よりも赤みが強い。
伝統色名にはなく、現代では布地の色として用いられる。

紺藍
こんあい

9PB 2.5/9.5

116

C : 93
M : 94　R : 53
Y : 31　G : 53
K : 1　B : 115　#353573

慣用色名（和名）の配色　CHAPTER 2

| C : 93　R : 53
M : 94　G : 53
Y : 31　B : 115
K : 1　#353573 | C : 0　R : 208
M : 71　G : 106
Y : 36　B : 119
K : 0　#d06a76 | C : 6　R : 214
M : 47　G : 160
Y : 5　B : 189
K : 0　#d69fbc |

80%　C : 54　R : 131
　　　M : 46　G : 133
　　　Y : 13　B : 189
　　　K : 0　#8385bd

C : 100　R : 35
M : 100　G : 43
Y : 58　B : 76
K : 16　#232a4c

60%　C : 2　R : 252
　　　M : 1　G : 250
　　　Y : 21　B : 217
　　　K : 0　#fbf9d8

C : 0　R : 234
M : 31　G : 192
Y : 51　B : 133
K : 0　#e9bf84

40%　C : 100　R : 26
　　　M : 51　G : 100
　　　Y : 61　B : 102
　　　K : 6　#1a6466

C : 0　R : 208
M : 71　G : 106
Y : 36　B : 119
K : 0　#d06a76

20%　C : 95　R : 35
　　　M : 3　G : 153
　　　Y : 100　B : 74
　　　K : 0　#23984a

C : 0　R : 234
M : 31　G : 192
Y : 51　B : 133
K : 0　#e9bf84

137

117 藤色 (ふじいろ)

10PB 6.5/6.5

note ▶ フジの花のような淡く青みのある紫。平安時代から女性の着物に愛用され、襲の色目でもある。派生した色名に藤納戸、藤紫、藤鼠などがある。

C : 41
M : 44　R : 162
Y : 1　G : 148
K : 0　B : 200　#a294c8

CHAPTER 2 慣用色名（和名）の配色

C : 41 M : 44　R : 162 Y : 1　G : 148 K : 0　B : 200　#a294c8	C : 26 M : 27　R : 192 Y : 2　G : 186 K : 0　B : 216　#c0b9d7	C : 63 M : 85　R : 106 Y : 2　G : 62 K : 0　B : 142　#6a3e8d

80%　C : 54　R : 122　　C : 22　R : 193
　　　M : 85　G : 66　　M : 38　G : 168
　　　Y : 16　B : 130　　Y : 0　B : 204
　　　K : 0　#7a4181　　K : 0　#c1a8cc

60%　C : 68　R : 99　　C : 25　R : 195
　　　M : 75　G : 79　　M : 28　G : 176
　　　Y : 0　B : 153　　Y : 100　B : 37
　　　K : 0　#624e99　　K : 0　#c3b025

40%　C : 61　R : 82　　C : 0　R : 204
　　　M : 94　G : 36　　M : 82　G : 81
　　　Y : 68　B : 54　　Y : 82　B : 51
　　　K : 37　#512435　　K : 0　#cb5033

20%　C : 54　R : 122　　C : 13　R : 212
　　　M : 85　G : 66　　M : 33　G : 181
　　　Y : 16　B : 130　　Y : 43　B : 145
　　　K : 0　#7a4181　　K : 0　#d4b491

138

◀ note

藤色がかった紫。藤色より青みが弱く、紫みが強い。平安時代から江戸時代に人気だった藤色とは江戸後期以降に区別されるようになり、明治時代に流行した。

藤紫
(ふじむらさき)

0.5P 6/9

C : 46
M : 52　R : 152
Y : 0　G : 131
K : 0　B : 201　#9883c9

慣用色名（和名）の配色
CHAPTER 2

C : 46	C : 30	C : 20
M : 52　R : 152	M : 29　R : 184	M : 9　R : 213
Y : 0　G : 131	Y : 0　G : 179	Y : 0　G : 232
K : 0　B : 201　#9883c9	K : 0　B : 215　#b7b3d6	K : 0　B : 241　#d5def0

80%
C : 61　R : 118　　C : 4　R : 237
M : 50　G : 123　　M : 18　G : 215
Y : 19　B : 161　　Y : 41　B : 162
K : 0　#757ba1　　K : 0　#ecd6a2

60%
C : 66　R : 102　　C : 9　R : 223
M : 86　G : 62　　M : 27　G : 189
Y : 12　B : 133　　Y : 97　B : 31
K : 0　#653e84　　K : 0　#debd1f

40%
C : 54　R : 121　　C : 62　R : 114
M : 85　G : 63　　M : 60　G : 107
Y : 0　B : 143　　Y : 16　B : 154
K : 0　#793f8e　　K : 0　#716a9a

20%
C : 33　R : 185　　C : 54　R : 121
M : 18　G : 192　　M : 85　G : 63
Y : 44　B : 154　　Y : 0　B : 143
K : 0　#b9bf99　　K : 0　#793f8e

139

119 青紫
あおむらさき

2.5P 4/14

note ▶
青と紫の中間色。多くの色のベースになっており、JIS の色彩規格では藤納戸を「つよい青紫」、桔梗色を「こい青紫」、鳩羽色を「くすんだ青紫」としている。

C : 63
M : 81 R : 116
Y : 0 G : 69
K : 0 B : 170 #7445aa

| C : 63 M : 81 Y : 0 K : 0 | R : 116 G : 69 B : 170 #7445aa | C : 43 M : 55 Y : 0 K : 0 | R : 149 G : 124 B : 179 #957bb2 | C : 53 M : 92 Y : 34 K : 0 | R : 123 G : 53 B : 106 #7b3569 |

80%
C : 64 R : 74 C : 53 R : 123
M : 100 G : 25 M : 92 G : 53
Y : 654 B : 52 Y : 34 B : 106
K : 41 #491833 K : 0 #7b3569

60%
C : 12 R : 213 C : 0 R : 247
M : 33 G : 185 M : 12 G : 231
Y : 2 B : 211 Y : 27 B : 195
K : 0 #d5b8d2 K : 0 #f7e6c2

40%
C : 43 R : 149 C : 0 R : 208
M : 55 G : 124 M : 72 G : 104
Y : 0 B : 179 Y : 45 B : 106
K : 0 #957bb2 K : 0 #cf686a

20%
C : 64 R : 74 C : 32 R : 157
M : 100 G : 25 M : 87 G : 64
Y : 654 B : 52 Y : 28 B : 115
K : 41 #491833 K : 0 #9c3f72

CHAPTER 2 慣用色名（和名）の配色

140

◀ note

スミレの花のような少し青みがかった紫。英語名のバイオレット（violet）に相当する。平安時代から襲の色目としても登場するが、色名として頻用されるのは近代以降。

菫色
すみれいろ

2.5P 4/11

C : 63
M : 80　R : 113
Y : 5　G : 76
K : 0　B : 153　#714c99

慣用色名〈和名〉の配色　CHAPTER 2

| C : 63　M : 80　Y : 5　K : 0　R : 113　G : 76　B : 153　#714c99 | C : 22　M : 39　Y : 0　K : 0　R : 193　G : 166　B : 203　#c0a6cb | C : 3　M : 9　Y : 44　K : 0　R : 245　G : 231　B : 163　#f4e7a3 |

80%
C : 88　M : 100　Y : 54　K : 14　R : 56　G : 42　B : 79　#38294f
C : 3　M : 9　Y : 44　K : 0　R : 245　G : 231　B : 163　#f4e7a3

60%
C : 22　M : 39　Y : 0　K : 0　R : 193　G : 166　B : 203　#c0a6cb
C : 13　M : 14　Y : 0　K : 0　R : 223　G : 220　B : 237　#dfdbec

40%
C : 55　M : 0　Y : 100　K : 0　R : 147　G : 189　B : 59　#93bd3a
C : 33　M : 0　Y : 75　K : 0　R : 194　G : 213　B : 101　#c2d565

20%
C : 3　M : 9　Y : 44　K : 0　R : 245　G : 231　B : 163　#f4e7a3
C : 0　M : 31　Y : 92　K : 0　R : 234　G : 188　B : 44　#e9bb2b

141

121 鳩羽色
(はとばいろ)

2.5P 4/3.5

C: 68
M: 70　R: 102
Y: 44　G: 89
K: 3　B: 113　#665971

note ▶
ハトの羽のような灰色がかった薄い紫。江戸時代に流行した鼠色の一種とされる。鳩羽鼠とも呼ぶ。

CHAPTER 2 慣用色名（和名）の配色

| C: 68　M: 70　Y: 44　K: 3　R: 102　G: 89　B: 113　#665971 | C: 81　M: 81　Y: 61　K: 36　R: 57　G: 52　B: 66　#373442 | C: 3　M: 16　Y: 15　K: 0　R: 240　G: 223　B: 213　#efded4 |

80%
C: 25　M: 19　Y: 0　K: 0　R: 198　G: 201　B: 228　#c5c7e3
C: 55　M: 55　Y: 2　K: 0　R: 127　G: 118　B: 176　#7e76b0

60%
C: 26　M: 62　Y: 0　K: 0　R: 174　G: 118　B: 171　#ae76ab
C: 26　M: 30　Y: 4　K: 0　R: 191　G: 180　B: 209　#bfb4d0

40%
C: 3　M: 16　Y: 15　K: 0　R: 240　G: 223　B: 213　#efded4
C: 54　M: 100　Y: 100　K: 44　R: 83　G: 22　B: 25　#521519

20%
C: 26　M: 62　Y: 0　K: 0　R: 174　G: 118　B: 171　#ae76ab
C: 74　M: 52　Y: 19　K: 0　R: 91　G: 113　B: 158　#59709d

▶ note

青みの強い紫。JIS の色彩規格では、「あやめいろ」と読んだ場合は別の色として「明るい赤みの紫」と定義し、区別している。

菖蒲色
しょうぶいろ
3P 4/11

122

慣用色名（和名）の配色　CHAPTER 2

C : 62
M : 81　R : 116
Y : 6　G : 75
K : 0　B : 152　#744b98

C : 62
M : 81　R : 116
Y : 6　G : 75
K : 0　B : 152　#744b98

C : 89
M : 100　R : 58
Y : 43　G : 43
K : 6　B : 93　#392b5d

C : 36
M : 0　R : 188
Y : 58　G : 213
K : 0　B : 137　#bcd48a

80%

C : 13　R : 217
M : 25　G : 196
Y : 35　B : 166
K : 0　#d8c4a5

C : 41　R : 135
M : 100　G : 36
Y : 100　B : 40
K : 8　#862428

60%

C : 41　R : 135
M : 100　G : 36
Y : 100　B : 40
K : 8　#862428

C : 56　R : 75
M : 100　G : 19
Y : 100　B : 22
K : 49　#4b1216

40%

C : 28　R : 199
M : 6　G : 220
Y : 0　B : 242
K : 0　#c8dcf2

C : 48　R : 148
M : 31　G : 162
Y : 0　B : 209
K : 0　#93a1d0

20%

C : 43　R : 148
M : 57　G : 120
Y : 0　B : 176
K : 0　#9377b0

C : 16　R : 222
M : 8　G : 226
Y : 15　B : 218
K : 0　#dde1da

143

123 江戸紫（えどむらさき）

3P 3.5/7

note ▶ 青みがかった紫。江戸時代にムラサキソウを使って江戸で染めたことから。赤みが強い京紫に対して、青みが強いのが特徴。英語名のバイオレット（violet）に似ている。

C : 71　M : 82　Y : 35　K : 1　R : 97　G : 72　B : 118　#614876

CHAPTER 2　慣用色名（和名）の配色

C : 71　M : 82　Y : 35　K : 1	R : 97　G : 72　B : 118	#614876	
C : 55　M : 92　Y : 19　K : 0	R : 119　G : 51　B : 121	#763378	
C : 37　M : 38　Y : 3　K : 0	R : 167　G : 158　B : 199	#a79dc6	

80%　C : 66　M : 57　Y : 81　K : 15　R : 99　G : 98　B : 69　#626244　　C : 35　M : 11　Y : 86　K : 0　R : 186　G : 196　B : 76　#b8c24b

60%　C : 12　M : 10　Y : 43　K : 0　R : 228　G : 222　B : 164　#e3dda2　　C : 54　M : 56　Y : 15　K : 0　R : 129　G : 117　B : 160　#80749f

40%　C : 66　M : 67　Y : 5　K : 0　R : 104　G : 93　B : 158　#685d9d　　C : 35　M : 20　Y : 18　K : 0　R : 180　G : 190　B : 197　#b2bcc5

20%　C : 54　M : 56　Y : 15　K : 0　R : 129　G : 117　B : 160　#80749f　　C : 67　M : 90　Y : 49　K : 11　R : 94　G : 54　B : 88　#5d3658

144

◀ note

赤と青の中間色で、純色の一種。ムラサキソウの根である紫根で染色した色。古代日本の養老律令で朝服の最高位が深紫で、現代まで高貴な色として認識されている。

紫
むらさき

124

7.5P 5/12

C : 35
M : 76　R : 167
Y : 0　G : 87
K : 0　B : 168　#a757a8

慣用色名（和名）の配色
CHAPTER 2

C : 35
M : 76　R : 167
Y : 0　G : 87
K : 0　B : 168　#a757a8

C : 0
M : 72　R : 207
Y : 15　G : 104
K : 0　B : 143　#ce678e

C : 0
M : 39　R : 228
Y : 58　G : 175
K : 0　B : 114　#e4af71

80%

C : 0　R : 207
M : 74　G : 100
Y : 68　B : 74
K : 0　#ce6249

C : 0　R : 228
M : 39　G : 175
Y : 58　B : 114
K : 0　#e4af71

60%

C : 0　R : 228
M : 39　G : 175
Y : 58　B : 114
K : 0　#e4af71

C : 0　R : 209
M : 69　G : 111
Y : 25　B : 135
K : 0　#d06f86

40%

C : 3　R : 232
M : 28　G : 202
Y : 0　B : 222
K : 0　#e8cadd

C : 0　R : 209
M : 69　G : 111
Y : 25　B : 135
K : 0　#d06f86

20%

C : 59　R : 137
M : 0　G : 189
Y : 60　B : 133
K : 0　#88bc85

C : 22　R : 213
M : 4　G : 226
Y : 26　B : 201
K : 0　#d4e0c7

145

125 古代紫 こだいむらさき

7.5P 4/6

note ▶ 薄い赤みを帯びた紫色。日本古来のくすんだイメージの紫色。近世の江戸紫や京紫に対してこのように呼ぶ。江戸紫より少し赤みが強く、京紫より少し暗い。

C: 60 M: 77 Y: 38 K: 0
R: 118 G: 82 B: 118 #765276

CHAPTER 2 慣用色名（和名）の配色

C: 60 M: 77 Y: 38 K: 0 R: 118 G: 82 B: 118 #765276	C: 78 M: 93 Y: 48 K: 14 R: 74 G: 49 B: 87 #493156	C: 8 M: 79 Y: 72 K: 0 R: 195 G: 87 B: 67 #c25542

80%
- C: 0 M: 46 Y: 4 K: 0 — R: 223 G: 165 B: 192 #dfa5bf
- C: 56 M: 95 Y: 31 K: 0 — R: 118 G: 46 B: 107 #752e6b

60%
- C: 63 M: 100 Y: 55 K: 19 — R: 93 G: 34 B: 73 #5c2148
- C: 16 M: 37 Y: 43 K: 0 — R: 205 G: 171 B: 141 #cdab8c

40%
- C: 59 M: 93 Y: 72 K: 40 — R: 81 G: 36 B: 49 #512331
- C: 23 M: 0 Y: 18 K: 0 — R: 192 G: 165 B: 179 #bfa4b2

20%
- C: 23 M: 0 Y: 18 K: 0 — R: 192 G: 165 B: 179 #bfa4b2
- C: 51 M: 73 Y: 48 K: 1 — R: 131 G: 89 B: 105 #815868

ナスの実のような赤みを帯びた紺色。JIS の色彩規格では「ごく暗い紫」としている。

◀ note

茄子紺
なすこん

7.5P 2.5/2.5

C : 74
M : 81　R : 71
Y : 61　G : 57
K : 31　B : 70　#473946

慣用色名（和名）の配色
CHAPTER 2

| C : 74　M : 81　R : 71　Y : 61　G : 57　K : 31　B : 70　#473946 | C : 92　M : 89　R : 13　Y : 83　G : 9　K : 76　B : 17　#0d0710 | C : 0　M : 31　R : 234　Y : 46　G : 192　K : 0　B : 142　#eac18d |

80%
C : 46　R : 150
M : 42　G : 145
Y : 30　B : 156
K : 0　#96909c

C : 81　R : 70
M : 80　G : 67
Y : 48　B : 95
K : 12　#45425f

60%
C : 0　R : 214
M : 61　G : 129
Y : 59　B : 96
K : 0　#d6815f

C : 81　R : 70
M : 80　G : 67
Y : 48　B : 95
K : 12　#45425f

40%
C : 0　R : 243
M : 18　G : 216
Y : 51　B : 142
K : 0　#f3d88d

C : 18　R : 194
M : 51　G : 141
Y : 93　B : 48
K : 0　#c28c2f

20%
C : 21　R : 186
M : 57　G : 130
Y : 46　B : 119
K : 0　#ba8177

C : 0　R : 240
M : 23　G : 212
Y : 9　B : 215
K : 0　#efd5d7

147

127 紫紺 (しこん)

8P 2/4

C : 75
M : 90　R : 66
Y : 60　G : 44
K : 36　B : 65
#422c41

note ▶
紺色がかった紫色。または紫がかった紺色。JIS の色彩規格では「暗い紫」。明治時代以降に登場した色名とされ、選抜高等学校野球大会の優勝旗の色として有名。

CHAPTER 2　慣用色名（和名）の配色

C : 75	C : 13	C : 57
M : 90　R : 66	M : 34　R : 211	M : 100　R : 91
Y : 60　G : 44	Y : 0　G : 182	Y : 66　G : 28
K : 36　B : 65	K : 0　B : 211	K : 31　B : 56
#422c41	#d3b7d3	#5b1c38

80%

C : 0　R : 220
M : 52　G : 147
Y : 88　B : 51
K : 0　#dc9332

C : 8　R : 241
M : 0　G : 235
Y : 91　B : 52
K : 0　#f1ea35

60%

C : 16　R : 201
M : 43　G : 161
Y : 21　B : 170
K : 0　#c8a0a9

C : 41　R : 153
M : 58　G : 120
Y : 34　B : 135
K : 0　#997887

40%

C : 77　R : 77
M : 54　G : 94
Y : 100　B : 52
K : 20　#4d5e33

C : 55　R : 143
M : 15　G : 172
Y : 88　B : 178
K : 0　#8fac4d

20%

C : 27　R : 185
M : 38　G : 165
Y : 9　B : 192
K : 0　#b9a5c0

C : 59　R : 114
M : 84　G : 67
Y : 17　B : 130
K : 0　#724281

148

◀ note

明るい赤みのある紫色。JIS の色彩規格では、「しょうぶいろ」と読んだ場合は別の色として「あざやかな青みの紫」と定義し、区別している。

菖蒲色
あやめいろ

128

10P 6/10

C : 18　　R : 197
M : 67　　G : 115
Y : 0　　　B : 178　#c573b2

慣用色名(和名)の配色　CHAPTER 2

C : 18　　R : 197
M : 67　　G : 115
Y : 0　　　B : 178　#c573b2

C : 59　　R : 100
M : 100　G : 34
Y : 56　　B : 73　#642248
K : 17

C : 1　　　R : 238
M : 24　　G : 211
Y : 0　　　B : 227　#edd2e2
K : 0

80%

C : 17　　R : 180
M : 81　　G : 79
Y : 19　　B : 129
K : 0　　#b44e81

C : 52　　R : 115
M : 100　G : 35
Y : 60　　B : 72
K : 11　　#732247

60%

C : 43　　R : 138
M : 85　　G : 68
Y : 71　　B : 70
K : 5　　#884445

C : 0　　　R : 232
M : 33　　G : 184
Y : 92　　B : 44
K : 0　　#e8b82c

40%

C : 58　　R : 139
M : 6　　　G : 180
Y : 100　B : 60
K : 0　　#8ab33c

C : 85　　R : 63
M : 51　　G : 95
Y : 100　B : 55
K : 19　　#3f5f36

20%

C : 62　　R : 88
M : 92　　G : 43
Y : 63　　B : 63
K : 29　　#572a3f

C : 27　　R : 174
M : 62　　G : 118
Y : 40　　B : 123
K : 0　　#ad757b

149

129 牡丹色
ぼたんいろ

3RP 5/14

note ▶ ボタンの花のような赤みがかった紫色。ボタンには多様な品種があるが、原種は赤みがかった紫色の花とされる。

C : 11　M : 86　Y : 4　K : 0
R : 201　G : 64　B : 147　#c94093

CHAPTER 2 慣用色名（和名）の配色

C : 11　M : 86　Y : 4　K : 0　R : 201　G : 64　B : 147　#c94093

C : 46　M : 100　Y : 56　K : 3　R : 131　G : 35　B : 78　#83224d

C : 2　M : 40　Y : 0　K : 0　R : 225　G : 178　B : 205　#e1b0cc

80%

C : 0　M : 22　Y : 52　K : 0　R : 240　G : 209　B : 137　#f0d088

C : 0　M : 48　Y : 78　K : 0　R : 222　G : 155　B : 72　#de9c47

60%

C : 53　M : 62　Y : 25　K : 0　R : 130　G : 107　B : 142　#816b8d

C : 69　M : 76　Y : 37　K : 1　R : 98　G : 79　B : 116　#635073

40%

C : 2　M : 40　Y : 0　K : 0　R : 225　G : 178　B : 205　#e1b0cc

C : 69　M : 76　Y : 37　K : 1　R : 98　G : 79　B : 116　#635073

20%

C : 70　M : 38　Y : 87　K : 0　R : 106　G : 132　B : 77　#69844c

C : 77　M : 67　Y : 66　K : 27　R : 70　G : 74　B : 73　#464a49

150

◀ note

赤と紫の中間の色を指す。天然染料の色として古くからある赤、藍、紫を重ねる染め色の名として使われてきた。

赤紫 （あかむらさき）

130

5RP 5.5/13

C : 0
M : 81　R : 218
Y : 13　G : 80
K : 0　B : 143　#da508f

慣用色名（和名）の配色

CHAPTER 2

C : 0
M : 81　R : 218
Y : 13　G : 80
K : 0　B : 143　#da508f

C : 6
M : 40　R : 219
Y : 0　G : 175
K : 0　B : 205　#daaecc

C : 0
M : 32　R : 233
Y : 87　G : 186
K : 0　B : 58　#e9ba39

80%

C : 39　R : 143
M : 98　G : 29
Y : 19　B : 114
K : 0　#8f1c72

C : 8　R : 213
M : 44　G : 165
Y : 0　B : 199
K : 0　#d4a5c7

60%

C : 67　R : 119
M : 4　G : 174
Y : 100　B : 65
K : 0　#77ae40

C : 100　R : 31
M : 43　G : 109
Y : 100　B : 66
K : 5　#1e6d42

40%

C : 48　R : 112
M : 100　G : 32
Y : 100　B : 36
K : 22　#6f2024

C : 15　R : 184
M : 77　G : 87
Y : 0　B : 151
K : 0　#b75797

20%

C : 58　R : 130
M : 31　G : 152
Y : 45　B : 141
K : 0　#81978b

C : 0　R : 233
M : 32　G : 186
Y : 87　B : 58
K : 0　#e9ba39

151

131 白 (しろ)

N9.5

note ▶
無彩色。雪のような色。
紙面上での表現の都合上、真っ白ではなく、CMYの各色を5%で表現しています。

CHAPTER 2 慣用色名（和名）の配色

C: 5　　　R: 244
M: 5　　　G: 242
Y: 5　　　B: 241　#f3f2f1
K: 0

C: 5　　　R: 244　　　　C: 31　　R: 186　　　　C: 69　　R: 96
M: 5　　　G: 242　　　　M: 24　　G: 186　　　　M: 61　　G: 96
Y: 5　　　B: 241　#f3f2f1　Y: 23　　B: 186　#babab9　Y: 58　　B: 96　#5f5f5f
K: 0　　　　　　　　　　K: 0　　　　　　　　　　K: 9

80%

C: 31　R: 186　　C: 13　R: 212　　　60%　　C: 21　R: 204　　C: 28　R: 179
M: 24　G: 186　　M: 34　G: 179　　　　　　　M: 24　G: 194　　M: 50　G: 139
Y: 23　B: 186　　Y: 46　B: 139　　　　　　　Y: 18　B: 195　　Y: 59　B: 105
K: 0　#babab9　　K: 0　#d4b38a　　　　　　　K: 0　#cbc2c2　　K: 0　#b28b69

40%

C: 79　R: 56　　C: 12　R: 218　　　20%　　C: 14　R: 223　　C: 31　R: 186
M: 73　G: 56　　M: 26　G: 196　　　　　　　M: 12　G: 222　　M: 24　G: 186
Y: 71　B: 56　　Y: 31　B: 173　　　　　　　Y: 8　　B: 226　　Y: 23　B: 186
K: 43　#373737　K: 0　#dac3ab　　　　　　　K: 0　#dfdee3　　K: 0　#babab9

152

◀ note

カキなどの貝殻を砕いて精製する絵画用の顔料である胡粉の色を指し、ごくわずかに黄みがかった白色。中国の西方の胡から伝えられたことから、この名で呼ばれる。

胡粉色
ごふんいろ

2.5Y 9.2/0.5

C: 9　R: 235
M: 10　G: 231
Y: 11　B: 225
K: 0　#ebe7e1

慣用色名（和名）の配色　CHAPTER 2

C: 9　R: 235　M: 10　G: 231　Y: 11　B: 225　K: 0　#ebe7e1	C: 52　R: 134　M: 56　G: 116　Y: 64　B: 95　K: 2　#84725f	C: 15　R: 214　M: 25　G: 196　Y: 23　B: 187　K: 0　#d5c4ba

80%
C: 23　R: 201
M: 23　G: 194
Y: 24　B: 186
K: 0　#c8c1b9

C: 41　R: 158
M: 47　G: 138
Y: 45　B: 129
K: 0　#9d8980

60%
C: 21　R: 190
M: 49　G: 146
Y: 39　B: 137
K: 0　#be9188

C: 61　R: 117
M: 55　G: 113
Y: 53　B: 111
K: 2　#75716e

40%
C: 57　R: 116
M: 61　G: 99
Y: 77　B: 72
K: 11　#746448

C: 37　R: 169
M: 38　G: 156
Y: 43　B: 140
K: 0　#a99c8b

20%
C: 18　R: 212
M: 19　G: 205
Y: 19　B: 199
K: 0　#d4cdc7

C: 61　R: 117
M: 55　G: 113
Y: 53　B: 111
K: 2　#75716e

153

133 生成り色

10YR 9/1

C: 8
M: 14
Y: 16
K: 0
R: 234
G: 224
B: 213
#eae0d5

note ▶ 無染色・無漂白の布地の色で、ごく淡い黄色がかった白色。木綿の色を指すことが多い。英語名エクリュベージュ（ecru beige）の訳語として現代から使われている色名。

| C: 8　M: 14　Y: 16　K: 0　R: 234　G: 224　B: 213　#eae0d5 | C: 27　M: 36　Y: 38　K: 0　R: 187　G: 167　B: 150　#bba696 | C: 52　M: 47　Y: 54　K: 0　R: 138　G: 131　B: 116　#898373 |

80%
C: 10　M: 29　Y: 52　K: 0　R: 220　G: 189　B: 132　#dbbd84
C: 2　M: 5　Y: 10　K: 0　R: 249　G: 244　B: 233　#f9f5e8

60%
C: 2　M: 24　Y: 31　K: 0　R: 236　G: 206　B: 176　#ecceb0
C: 15　M: 66　Y: 86　K: 0　R: 191　G: 113　B: 55　#be7036

40%
C: 25　M: 31　Y: 39　K: 0　R: 193　G: 177　B: 153　#c0b098
C: 47　M: 57　Y: 58　K: 0　R: 143　G: 118　B: 103　#8e7567

20%
C: 15　M: 66　Y: 86　K: 0　R: 191　G: 113　B: 55　#be7036
C: 41　M: 81　Y: 97　K: 6　R: 141　G: 75　B: 45　#8d4b2c

CHAPTER 2　慣用色名（和名）の配色

154

◀ note

象牙のような淡い黄色。英語名アイボリー（ivory）の訳語として、日本で近代から使われるようになった色名。

象牙色
ぞうげいろ
2.5Y 8.5/1.5

C : 8
M : 14 R : 234
Y : 16 G : 224
K : 0 B : 213 #eae0d5

134

慣用色名（和名）の配色 CHAPTER 2

| C : 8
M : 14 R : 234
Y : 16 G : 224
K : 0 B : 213 #eae0d5 | C : 46
M : 54 R : 146
Y : 63 G : 123
K : 0 B : 98 #927b61 | C : 11
M : 21 R : 223
Y : 29 G : 206
K : 0 B : 181 #dfceb5 |

80%
C : 44 R : 136
M : 84 G : 70
Y : 68 B : 73
K : 5 #884349

C : 32 R : 180
M : 32 G : 171
Y : 33 B : 162
K : 0 #b4aaa2

60%
C : 23 R : 203
M : 18 G : 203
Y : 17 B : 203
K : 0 #cacbcb

C : 46 R : 153
M : 35 G : 156
Y : 28 B : 165
K : 0 #989ca5

40%
C : 42 R : 147
M : 70 G : 97
Y : 61 B : 90
K : 1 #92605a

C : 1 R : 254
M : 0 G : 252
Y : 15 B : 229
K : 0 #fdfbe4

20%
C : 43 R : 153
M : 50 G : 132
Y : 42 B : 131
K : 0 #988382

C : 64 R : 79
M : 85 G : 49
Y : 68 B : 57
K : 37 #4f3138

155

135 銀鼠(ぎんねず)

N6.5

C : 44
M : 36　R : 156
Y : 34　G : 156
K : 0　B : 156　#9c9c9c

note ▶

銀色がかった鼠色のこと。江戸時代に流行した鼠色系統の中では明るい部類。金属の錫の色に似ていることから古くは錫色とも呼ばれた。本書の見返しはこの色である。

CHAPTER 2 慣用色名(和名)の配色

| C : 44　M : 36　R : 156　Y : 34　G : 156　K : 0　B : 156　#9c9c9c | C : 19　M : 15　R : 212　Y : 14　G : 212　K : 0　B : 212　#d4d4d4 | C : 56　M : 31　R : 135　Y : 61　G : 152　K : 0　B : 115　#869773 |

| 80% | C : 0　R : 84　M : 0　G : 83　Y : 0　B : 82　K : 82　#545252 | C : 0　R : 202　M : 14　G : 202　Y : 86　B : 203　K : 0　#c9caca | 60% | C : 64　R : 115　M : 44　G : 127　Y : 78　B : 84　K : 2　#727e54 | C : 82　R : 53　M : 63　G : 67　Y : 87　B : 49　K : 0　#354230 |
| 40% | C : 67　R : 77　M : 70　G : 65　Y : 83　B : 50　K : 38　#4d4131 | C : 61　R : 106　M : 64　G : 91　Y : 70　B : 77　K : 15　#6a5b4c | 20% | C : 64　R : 99　M : 60　G : 91　Y : 100　B : 47　K : 20　#635b2f | C : 67　R : 77　M : 70　G : 65　Y : 83　B : 50　K : 38　#4d4131 |

156

◀ note

茶色がかった鼠色のこと。江戸時代に「四十八茶百鼠」といわれるほど流行した、2色の組み合わせのひとつ。

茶鼠
ちゃねずみ

5YR 6/1

C : 45
M : 45　R : 153
Y : 44　G : 141
K : 0　B : 134　#998d86

慣用色名（和名）の配色　CHAPTER 2

136

C : 45
M : 45　R : 153
Y : 44　G : 141
K : 0　B : 134　#998d86

C : 24
M : 22　R : 200
Y : 23　G : 195
K : 0　B : 189　#c7c2bc

C : 64
M : 76　R : 74
Y : 83　G : 55
K : 44　B : 44　#4a362b

80%

C : 15　R : 210
M : 31　G : 183
Y : 47　B : 140
K : 0　#d1b58a

C : 14　R : 219
M : 19　G : 207
Y : 29　B : 183
K : 0　#dacfb7

60%

C : 24　R : 198
M : 25　G : 189
Y : 25　B : 182
K : 0　#c6bdb6

C : 52　R : 141
M : 37　G : 155
Y : 32　B : 160
K : 0　#8e9aa0

40%

C : 49　R : 140
M : 55　G : 120
Y : 53　B : 111
K : 0　#8c7970

C : 14　R : 219
M : 19　G : 207
Y : 29　B : 183
K : 0　#dacfb7

20%

C : 67　R : 101
M : 62　G : 97
Y : 57　B : 98
K : 7　#656162

C : 29　R : 172
M : 61　G : 118
Y : 58　B : 99
K : 0　#ab7764

157

鼠色(ねずみいろ)

N5.5

note ▶
ネズミの体毛のような、グレー系統全般を指す。やや青寄りのグレー。
江戸時代に「四十八茶百鼠」といわれるように多くの派生色を生み出した。

C:55 M:46 Y:44 K:0
R:131 G:131 B:131
#838383

C:55 M:46 Y:44 K:0 R:131 G:131 B:131 #838383
C:19 M:14 Y:12 K:0 R:213 G:214 B:216 #d4d5d7
C:40 M:28 Y:29 K:0 R:167 G:172 B:171 #a7abaa

80%
C:38 M:34 Y:38 K:0 R:169 G:163 B:151 #a9a397
C:66 M:65 Y:68 K:18 R:95 G:86 B:77 #5f564d

60%
C:72 M:61 Y:84 K:27 R:80 G:82 B:59 #50523a
C:0 M:32 Y:54 K:0 R:233 G:189 B:126 #e9be7d

40%
C:43 M:12 Y:0 K:0 R:165 G:196 B:232 #a4c3e7
C:79 M:52 Y:0 K:0 R:78 G:110 B:179 #4e6eb2

20%
C:77 M:61 Y:72 K:23 R:73 G:84 B:73 #4a5449
C:75 M:72 Y:80 K:48 R:57 G:54 B:46 #39362d

◀ note

緑色がかった灰色。茶人の千利休が好んだと伝えられる色。江戸時代後期の流行色。北原白秋の「城ヶ島の雨」の歌詞に使われて広く知られるようになった色名。

利休鼠
りきゅうねずみ

2.5G 5/1

138

C : 66
M : 49　R : 110
Y : 55　G : 121
K : 1　B : 114　#6e7972

慣用色名（和名）の配色　CHAPTER 2

| C : 66　M : 49　Y : 55　K : 1　R : 110　G : 121　B : 114　#6e7972 | C : 14　M : 14　Y : 27　K : 0　R : 222　G : 216　B : 191　#ddd8be | C : 40　M : 44　Y : 76　K : 0　R : 161　G : 142　B : 84　#a28e54 |

80%
C : 73　M : 65　Y : 67　K : 23　R : 80　G : 80　B : 76　#4f504b
C : 56　M : 14　Y : 100　K : 0　R : 141　G : 172　B : 58　#8dab39

60%
C : 51　M : 39　Y : 54　K : 0　R : 142　G : 144　B : 121　#8d8f78
C : 14　M : 14　Y : 27　K : 0　R : 222　G : 216　B : 191　#ddd8be

40%
C : 73　M : 65　Y : 67　K : 23　R : 80　G : 80　B : 76　#4f504b
C : 51　M : 39　Y : 54　K : 0　R : 142　G : 144　B : 121　#8d8f78

20%
C : 68　M : 63　Y : 79　K : 24　R : 88　G : 83　B : 64　#58533f
C : 40　M : 44　Y : 76　K : 0　R : 161　G : 142　B : 84　#a28e54

159

139 鉛色(なまりいろ)

2.5PB 5/1

note ▶
金属の鉛のような青みのある灰色。光沢のある金属のような色ではなく、金属が空気中にさらされていたような鈍い色を指す。

C : 64
M : 52
Y : 46
K : 0
R : 114
G : 119
B : 125
#72777d

C:64 M:52 Y:46 K:0 R:114 G:119 B:125 #72777d	C:37 M:27 Y:21 K:0 R:173 G:176 B:185 #acb0b9	C:7 M:6 Y:8 K:0 R:240 G:238 B:234 #efeeea

80%
C:70 M:65 Y:67 K:21 R:86 G:83 B:77 #55524d
C:76 M:76 Y:78 K:55 R:50 G:44 B:41 #312c29

60%
C:37 M:27 Y:21 K:0 R:173 G:176 B:185 #acb0b9
C:74 M:73 Y:65 K:26 R:75 G:73 B:74 #4b494a

40%
C:81 M:64 Y:78 K:35 R:59 G:71 B:59 #3b473b
C:72 M:53 Y:68 K:9 R:93 G:106 B:89 #5d6959

20%
C:37 M:27 Y:21 K:0 R:173 G:176 B:185 #acb0b9
C:72 M:53 Y:68 K:9 R:93 G:106 B:89 #5d6959

CHAPTER 2 慣用色名（和名）の配色

◀ note

物を燃やした際に出る灰のような、白と黒の中間の無彩色。
若干の色味を有する場合もある。

灰色
はいいろ

N5

C : 62
M : 53　R : 118
Y : 50　G : 118
K : 0　　B : 118　#767676

慣用色名(和名)の配色　CHAPTER 2

140

C : 62 M : 53 Y : 50 K : 0　R : 118 G : 118 B : 118　#767676	C : 10 M : 16 Y : 18 K : 0　R : 228 G : 217 B : 206　#e4d8cc	C : 70 M : 66 Y : 50 K : 5　R : 96 G : 92 B : 105　#5f5c69

80%
C : 80　R : 78
M : 58　G : 102
Y : 29　B : 140
K : 0　#4e668c

C : 48　R : 153
M : 18　G : 182
Y : 10　B : 209
K : 0　#99b5d1

60%
C : 12　R : 222
M : 20　G : 208
Y : 22　B : 194
K : 0　#ddcfc2

C : 85　R : 43
M : 79　G : 45
Y : 68　B : 52
K : 49　#2a2d34

40%
C : 10　R : 228
M : 16　G : 217
Y : 18　B : 206
K : 0　#e4d8cc

C : 0　R : 202
M : 85　G : 72
Y : 51　B : 88
K : 0　#c94858

20%
C : 35　R : 179
M : 23　G : 184
Y : 24　B : 184
K : 0　#b2b7b7

C : 82　R : 68
M : 67　G : 82
Y : 55　B : 94
K : 14　#43515a

161

141 煤竹色
すすたけいろ

5YR 3.5/1.5

C : 65
M : 66　R : 93
Y : 73　G : 82
K : 23　B : 69　#5d5245

note ▶
竹が煙で煤けて茶色がかったような、暗い赤褐色。

CHAPTER 2 慣用色名(和名)の配色

| C : 65 M:66 Y:73 K:23　R:93 G:82 B:69　#5d5245 | C:27 M:29 Y:31 K:0　R:191 G:180 B:168　#bfb3a7 | C:56 M:44 Y:50 K:0　R:131 G:134 B:124　#82867b |

80%　C:42 M:39 Y:42 K:0　R:159 G:151 B:140　#a0988d　C:79 M:67 Y:59 K:18　R:72 G:80 B:87　#475057

60%　C:70 M:73 Y:81 K:47　R:64 G:55 B:45　#40362d　C:40 M:100 Y:100 K:6　R:138 G:36 B:40　#892428

40%　C:26 M:56 Y:40 K:0　R:179 G:130 B:129　#b28180　C:40 M:100 Y:100 K:6　R:138 G:36 B:40　#892428

20%　C:56 M:44 Y:50 K:0　R:131 G:134 B:124　#82867b　C:79 M:67 Y:59 K:18　R:72 G:80 B:87　#475057

◀ note

黄赤みのある黒。一般に黒みがかった茶色。焦茶よりも黒みが強い。黒茶とは、麹菌で発酵させて作る種類の中国茶のこと。

黒茶
くろちゃ
5YR 2/1.5

C : 70
M : 77　R : 62
Y : 80　G : 49
K : 50　B : 43　#3e312b

慣用色名（和名）の配色
CHAPTER 2

C : 70	C : 27	C : 50
M : 77　R : 62	M : 72　R : 171	M : 97　R : 105
Y : 80　G : 49	Y : 100　G : 97	Y : 100　G : 36
K : 50　B : 43　#3e312b	K : 0　B : 38　#ab6126	K : 27　B : 35　#692422

80%
C : 27　R : 171　C : 82　R : 68
M : 72　G : 97　M : 59　G : 90
Y : 100　B : 38　Y : 64　B : 87
K : 0　#ab6126　K : 16　#435956

60%
C : 37　R : 169　C : 68　R : 101
M : 37　G : 158　M : 56　G : 106
Y : 41　B : 144　Y : 59　B : 100
K : 0　#a99d8f　K : 6　#646963

40%
C : 37　R : 169　C : 0　R : 232
M : 37　G : 158　M : 33　G : 191
Y : 41　B : 144　Y : 23　B : 180
K : 0　#a99d8f　K : 0　#e8beb4

20%
C : 65　R : 101　C : 37　R : 169
M : 65　G : 90　M : 37　G : 158
Y : 61　B : 88　Y : 41　B : 144
K : 12　#645a58　K : 0　#a99d8f

163

143

墨 (すみ)

N2

note ▶ 松などの木材を燃やした煤を膠（ニカワ）で固めた墨の色。

C: 80
M: 74 R: 52
Y: 72 G: 52
K: 47 B: 52 #343434

C: 80
M: 74 R: 52
Y: 72 G: 52
K: 47 B: 52 #343434

C: 50
M: 41 R: 143
Y: 40 G: 143
K: 0 B: 141 #8f8e8c

C: 27
M: 19 R: 196
Y: 24 G: 197
K: 0 B: 190 #c4c5bd

80%

C: 69
M: 65 R: 89
Y: 66 G: 84
K: 19 B: 79 #59544a

C: 26
M: 57 R: 179
Y: 69 G: 127
K: 0 B: 86 #b37f55

60%

C: 74
M: 55 R: 83
Y: 91 G: 95
K: 19 B: 59 #525e3b

C: 35
M: 79 R: 156
Y: 100 G: 82
K: 1 B: 42 #9b5229

40%

C: 50
M: 41 R: 143
Y: 40 G: 143
K: 0 B: 141 #8f8e8c

C: 72
M: 66 R: 84
Y: 62 G: 83
K: 18 B: 84 #545253

20%

C: 37
M: 24 R: 174
Y: 20 G: 181
K: 0 B: 190 #aeb5bd

C: 70
M: 63 R: 92
Y: 59 G: 91
K: 12 B: 92 #5c5a5b

CHAPTER 2　慣用色名（和名）の配色

164

◀ note

黒／鉄黒
くろ／てっぐろ

144
145

N1.5

黒は、無彩色で煤や墨のような色。鉄黒は、金属鉄が酸素によって酸化された際に生じる酸化鉄の色。※ No.144 黒とNo.145 鉄黒は、数値上は同じ色になります。

C : 82
M : 77　R : 42
Y : 76　G : 42
K : 57　B : 42　#2a2a2a

慣用色名（和名）の配色　CHAPTER 2

C : 82 M : 77　R : 42 Y : 76　G : 42 K : 57　B : 42　#2a2a2a	C : 71 M : 65　R : 88 Y : 60　G : 86 K : 15　B : 88　#585657	C : 2 M : 30　R : 232 Y : 59　G : 192 K : 0　B : 118　#e8bf75

80%
C : 22　R : 203
M : 22　G : 196
Y : 22　B : 191
K : 0　#cbc4be

C : 71　R : 91
M : 64　G : 90
Y : 56　B : 96
K : 11　#5b5a5f

60%
C : 49　R : 143
M : 47　G : 134
Y : 34　B : 145
K : 0　#8e8691

C : 47　R : 117
M : 100　G : 34
Y : 100　B : 38
K : 18　#752226

40%
C : 0　R : 217
M : 55　G : 143
Y : 43　B : 125
K : 0　#d98e7c

C : 16　R : 177
M : 100　G : 25
Y : 91　B : 41
K : 0　#b01929

20%
C : 22　R : 204
M : 21　G : 197
Y : 27　B : 183
K : 0　#ccc6b8

C : 21　R : 198
M : 36　G : 169
Y : 56　B : 120
K : 0　#c5a977

165

Chapter 3

金銀掛け合わせチャート

この Chapter では、商用印刷で用いられる金銀特色とプロセスカラー、JIS の慣用色名（和名）の一部の色との掛け合わせのチャートを掲載しています。

ここでは、金は、DIC 620（金）、銀は、DIC 621（銀）を使っています。
掛け合わせる色は、CMYK カラーの基本値と、Chapter 2 に掲載している慣用色名の一部のカラーです。
慣用色は、特色としてでなく、Chapter 2 で掲載している CMYK カラー値を使用しています。

また、金、銀の特色は、網点での印刷に不向きな特別なインキですので、濃度はすべて100%で、掛け合わせるプロセスカラーの基本色および慣用色の濃度のみを変えています。

チャートの見方

金銀特色とプロセスカラーの基本色の掛け合わせ

慣用色名の番号
JIS に記載されている色名の順番です。

DIC カラーのナンバーと慣用色名
基本となる金銀の DIC カラーのナンバーと JIS の慣用色名です。

プロセスカラーのカラー値
掛け合わせるプロセスカラーの CMYK カラー値です。

プロセスカラーの濃度
掛け合わせるプロセスカラーの網点の濃度です。

掛け合わせたカラー
特色とプロセスカラーの各濃度を掛け合わせた色を表示しています。たとえば、示している部分のカラーは、DIC 620（金）＝100％、M＝40％ の掛け合わせになります。

金銀特色と JIS の慣用色の掛け合わせ

慣用色名の番号
JIS に記載されている色名の順番です。

DIC カラーのナンバーと慣用色名
基本となる金銀の DIC カラーのナンバーと JIS の慣用色名です。

JIS の慣用色名（プロセスカラー）
掛け合わせる JIS の慣用色名です。プロセスカラー値は、Chapter 2 のそれぞれの色を掲載しているページを参照してください。

プロセスカラーの濃度
掛け合わせるプロセスカラーの網点の濃度です。

掛け合わせたカラー
特色と慣用色（プロセスカラー）の各濃度を掛け合わせた色を表示しています。たとえば、示している部分のカラーは、DIC 620（金）＝100％、JIS 慣用色「鉄紺」の CMYK 値の 30％ との掛け合わせになります。

金

DIC 620

K100%	C100%	M100%	Y100%	
				100%
				90%
				80%
				70%
				60%
				50%
				40%
				30%
				20%
				10%
				0%

146

金銀掛け合わせチャート
CHAPTER 3

169

146 | 金
DIC 620

とき色	からくれない 韓紅	すおう 蘇芳	べにえびちゃ 紅海老茶	
				100%
				90%
				80%
				70%
				60%
				50%
				40%
				30%
				20%
				10%
				0%

CHAPTER 3 金銀掛け合わせチャート

金
DIC 620

	黄丹 (おうに)	錆色 (さびいろ)	駱駝色 (らくだいろ)	蜜柑色 (みかんいろ)	
					100%
					90%
					80%
					70%
					60%
					50%
					40%
					30%
					20%
					10%
					0%

金銀掛け合わせチャート CHAPTER 3

146

171

146

金(きん)

DIC 620

琥珀色(こはくいろ) 鬱金色(うこんいろ) 鶯茶(うぐいすちゃ) 刈安色(かりやすいろ)

100%
90%
80%
70%
60%
50%
40%
30%
20%
10%
0%

CHAPTER 3 金銀掛け合わせチャート

金

DIC 620

抹茶色 (まっちゃいろ)	若草色 (わかくさいろ)	松葉色 (まつばいろ)	千歳緑 (ちとせみどり)	
				100%
				90%
				80%
				70%
				60%
				50%
				40%
				30%
				20%
				10%
				0%

金銀掛け合わせチャート
CHAPTER 3

173

金 (きん)

DIC 620

若竹色 (わかたけいろ)	鉄色 (てついろ)	浅葱色 (あさぎいろ)	藍色 (あいいろ)	
				100%
				90%
				80%
				70%
				60%
				50%
				40%
				30%
				20%
				10%
				0%

CHAPTER 3 金銀掛け合わせチャート

金
きん

DIC 620

	紺青 (こんじょう)	鉄紺 (てっこん)	菫色 (すみれいろ)	古代紫 (こだいむらさき)	
					100%
					90%
					80%
					70%
					60%
					50%
					40%
					30%
					20%
					10%
					0%

金銀掛け合わせチャート CHAPTER 3

金(きん)

DIC 620

	牡丹色(ぼたんいろ)	茶鼠(ちゃねずみ)	煤竹色(すすたけいろ)	黒茶(くろちゃ)	
					100%
					90%
					80%
					70%
					60%
					50%
					40%
					30%
					20%
					10%
					0%

CHAPTER 3 金銀掛け合わせチャート

銀
DIC 621

	K100%	C100%	M100%	Y100%	
					100%
					90%
					80%
					70%
					60%
					50%
					40%
					30%
					20%
					10%
					0%

金銀掛け合わせチャート CHAPTER 3

147

177

147

銀
ぎん

DIC 621

鴇色 ときいろ	韓紅 からくれない	蘇芳 すおう	紅海老茶 べにえびちゃ	
				100%
				90%
				80%
				70%
				60%
				50%
				40%
				30%
				20%
				10%
				0%

CHAPTER 3 金銀掛け合わせチャート

銀
DIC 621

黄丹(おうに)	錆色(さびいろ)	駱駝色(らくだいろ)	蜜柑色(みかんいろ)	
				100%
				90%
				80%
				70%
				60%
				50%
				40%
				30%
				20%
				10%
				0%

金銀掛け合わせチャート CHAPTER 3

147

179

147 銀
DIC 621

	琥珀色 (こはくいろ)	鬱金色 (うこんいろ)	鶯茶 (うぐいすちゃ)	刈安色 (かりやすいろ)	
					100%
					90%
					80%
					70%
					60%
					50%
					40%
					30%
					20%
					10%
					0%

CHAPTER 3 金銀掛け合わせチャート

銀
DIC 621

抹茶色	若草色	松葉色	千歳緑	
				100%
				90%
				80%
				70%
				60%
				50%
				40%
				30%
				20%
				10%
				0%

金銀掛け合わせチャート CHAPTER 3

147

銀
DIC 621

若竹色	鉄色	浅葱色	藍色	
				100%
				90%
				80%
				70%
				60%
				50%
				40%
				30%
				20%
				10%
				0%

CHAPTER 3 金銀掛け合わせチャート

銀
DIC 621

紺青	鉄紺	菫色	古代紫	
				100%
				90%
				80%
				70%
				60%
				50%
				40%
				30%
				20%
				10%
				0%

金銀掛け合わせチャート CHAPTER 3

147 銀(ぎん)

DIC 621

牡丹色(ぼたんいろ)	茶鼠(ちゃねずみ)	煤竹色(すすたけいろ)	黒茶(くろちゃ)	
				100%
				90%
				80%
				70%
				60%
				50%
				40%
				30%
				20%
				10%
				0%

CHAPTER 3 金銀掛け合わせチャート

Appendix

慣用色名（和名）索引

本書に掲載している慣用色名（和名）を見つけやすいように、五十音順に掲載しています。
それぞれの色に対応したカラーチップ、JISの記載順の番号も合わせて掲載しています。

※金銀のカラーチップは擬似的にCMYKカラーで表示しています。

COLOR NAME INDEX

あ行

	101	藍色	▶あいいろ	122, 174, 182
	098	藍鼠	▶あいねず	119
	100	青	▶あお	121
	087	青竹色	▶あおたけいろ	108
	089	青緑	▶あおみどり	110
	119	青紫	▶あおむらさき	140
	014	赤	▶あか	35
	026	赤錆色	▶あかさびいろ	47
	028	赤橙	▶あかだいだい	49
	025	赤茶	▶あかちゃ	46
	013	茜色	▶あかねいろ	34
	130	赤紫	▶あかむらさき	151
	093	浅葱色	▶あさぎいろ	114, 174, 182
	021	小豆色	▶あずきいろ	42
	128	菖蒲色	▶あやめいろ	149
	046	杏色	▶あんずいろ	67
	069	鶯色	▶うぐいすいろ	90
	063	鶯茶	▶うぐいすちゃ	84, 172, 180
	058	鬱金色	▶うこんいろ	79, 172, 180
	123	江戸紫	▶えどむらさき	144
	023	海老茶	▶えびちゃ	44
	011	臙脂	▶えんじ	32
	018	鉛丹色	▶えんたんいろ	39
	055	黄土色	▶おうどいろ	76
	027	黄丹	▶おうに	48, 171, 179

COLOR NAME INDEX

か行

	029	柿色	▶かきいろ………………………………	50
	110	杜若色	▶かきつばたいろ…………………………	131
	111	勝色	▶かちいろ…………………………………	132
	048	褐色	▶かっしょく………………………………	69
	031	樺色	▶かばいろ…………………………………	52
	096	甕覗き	▶かめのぞき………………………………	117
	005	韓紅	▶からくれない…………………	26, 170, 178
	060	芥子色	▶からしいろ………………………………	81
	065	刈安色	▶かりやすいろ…………………	86, 172, 180
	036	黄赤	▶きあか……………………………………	57
	061	黄色	▶きいろ……………………………………	82
	115	桔梗色	▶ききょういろ……………………………	136
	039	黄茶	▶きちゃ……………………………………	60
	133	生成り色	▶きなりいろ………………………………	154
	066	黄檗色	▶きはだいろ………………………………	87
	071	黄緑	▶きみどり…………………………………	92
	146	金	▶きん…………………………………	169 ~ 176
	147	銀	▶ぎん…………………………………	177 ~ 184
	024	金赤	▶きんあか…………………………………	45
	052	金茶	▶きんちゃ…………………………………	73
	135	銀鼠	▶ぎんねず…………………………………	156
	075	草色	▶くさいろ…………………………………	96
	056	朽葉色	▶くちばいろ………………………………	77
	035	栗色	▶くりいろ…………………………………	56
	144	黒	▶くろ………………………………………	165
	142	黒茶	▶くろちゃ………………………	163, 176, 184

187

COLOR NAME INDEX

	112	群青色	▶ぐんじょういろ	133
	102	濃藍	▶こいあい	123
	045	柑子色	▶こうじいろ	66
	007	紅梅色	▶こうばいいろ	28
	072	苔色	▶こけいろ	93
	044	焦茶	▶こげちゃ	65
	125	古代紫	▶こだいむらさき	146, 175, 183
	051	琥珀色	▶こはくいろ	72, 172, 180
	132	胡粉色	▶ごふんいろ	153
	050	小麦色	▶こむぎいろ	71
	116	紺藍	▶こんあい	137
	109	紺色	▶こんいろ	130
	106	紺青	▶こんじょう	127, 175, 183

さ行

	003	桜色	▶さくらいろ	24
	090	錆浅葱	▶さびあさぎ	111
	033	錆色	▶さびいろ	54, 171, 179
	006	珊瑚色	▶さんごいろ	27
	127	紫紺	▶しこん	148
	015	朱色	▶しゅいろ	36
	122	菖蒲色	▶しょうぶいろ	143
	131	白	▶しろ	152
	092	新橋色	▶しんばしいろ	113
	012	蘇芳	▶すおう	33, 170, 178
	141	煤竹色	▶すすたけいろ	162, 176, 184
	059	砂色	▶すないろ	80
	143	墨	▶すみ	164

COLOR NAME INDEX

	120	菫色	▶すみれいろ	141, 175, 183
	086	青磁色	▶せいじいろ	107
	134	象牙色	▶ぞうげいろ	155
	099	空色	▶そらいろ	120

た行

	037	代赭	▶たいしゃ	58
	041	橙色	▶だいだいいろ	62
	053	卵色	▶たまごいろ	74
	062	蒲公英色	▶たんぽぽいろ	83
	082	千歳緑	▶ちとせみどり	103, 173, 181
	043	茶色	▶ちゃいろ	64
	136	茶鼠	▶ちゃねずみ	157, 176, 184
	064	中黄	▶ちゅうき	85
	049	土色	▶つちいろ	70
	002	躑躅色	▶つつじいろ	23
	104	露草色	▶つゆくさいろ	125
	088	鉄色	▶てついろ	109, 174, 182
	145	鉄黒	▶てつぐろ	165
	113	鉄紺	▶てつこん	134, 175, 183
	001	鴇色	▶ときいろ	22, 170, 178
	080	常磐色	▶ときわいろ	101
	020	鳶色	▶とびいろ	41

な行

	126	茄子紺	▶なすこん	147
	139	鉛色	▶なまりいろ	160
	095	納戸色	▶なんどいろ	116

189

COLOR NAME INDEX

	030	肉桂色	▶にっけいいろ	51
	137	鼠色	▶ねずみいろ	158

は行

	140	灰色	▶はいいろ	161
	042	灰茶	▶はいちゃ	63
	040	肌色	▶はだいろ	61
	121	鳩羽色	▶はとばいろ	142
	105	縹色	▶はなだいろ	126
	004	薔薇色	▶ばらいろ	25
	057	向日葵色	▶ひまわりいろ	78
	094	白群	▶びゃくぐん	115
	078	白緑	▶びゃくろく	99
	068	鶸色	▶ひわいろ	89
	034	檜皮色	▶ひわだいろ	55
	083	深緑	▶ふかみどり	104
	117	藤色	▶ふじいろ	138
	114	藤納戸	▶ふじなんど	135
	118	藤紫	▶ふじむらさき	139
	010	紅赤	▶べにあか	31
	009	紅色	▶べにいろ	30
	019	紅海老茶	▶べにえびちゃ	40, 170, 178
	016	紅樺色	▶べにかばいろ	37
	017	紅緋	▶べにひ	38
	022	弁柄色	▶べんがらいろ	43
	129	牡丹色	▶ぼたんいろ	150, 176, 184

190

COLOR NAME INDEX

ま行

	070	抹茶色	▶まっちゃいろ	91, 173, 181
077	松葉色	▶まつばいろ	98, 173, 181	
047	蜜柑色	▶みかんいろ	68, 171, 179	
091	水浅葱	▶みずあさぎ	112	
097	水色	▶みずいろ	118	
079	緑	▶みどり	100	
067	海松色	▶みるいろ	88	
124	紫	▶むらさき	145	
074	萌黄	▶もえぎ	95	
084	萌葱色	▶もえぎいろ	105	
008	桃色	▶ももいろ	29	

や・ら・わ行

054	山吹色	▶やまぶきいろ	75
038	駱駝色	▶らくだいろ	59, 171, 179
138	利休鼠	▶りきゅうねずみ	159
107	瑠璃色	▶るりいろ	128
108	瑠璃紺	▶るりこん	129
032	煉瓦色	▶れんがいろ	53
081	緑青色	▶ろくしょういろ	102
073	若草色	▶わかくさいろ	94, 173, 181
085	若竹色	▶わかたけいろ	106, 174, 182
076	若葉色	▶わかばいろ	97
103	勿忘草色	▶わすれなぐさいろ	124

191

ランディング

デザインやグラフィック関連の書籍や雑誌を主に手掛け、原稿執筆、編集、デザイン、DTPを仕事とする編集プロダクション。

和色の見本帳
慣用色名からの配色イメージと金銀色掛け合わせ

2016年6月5日　初版　第1刷発行

著　者　ランディング
発行者　片岡 巖
発行所　株式会社 技術評論社
　　　　東京都新宿区市谷左内町 21-13
　　　　電話　03-3513-6150　販売促進部
　　　　　　　03-3513-6166　書籍編集部
印刷／製本　図書印刷株式会社

©2016 Landing

定価はカバーに記載されております。

本書の一部または全部を著作権の定める範囲を超え、無断で複写、複製、デジタル化することを禁じます。

造本には細心の注意を払っておりますが、万一、乱丁（ページの乱れ）や落丁（ページの抜け）がございましたら、小社販売促進部までお送りください。送料小社負担でお取り替えいたします。

Printed in Japan　ISBN978-4-7741-8126-4　C3071